2016
增訂版

素材とデザインの教科書 第 3 版

設計師一定要懂的
材質運用知識

Textbook for
Materials and Design

感謝您購買旗標書,
記得到旗標網站
www.flag.com.tw
更多的加值內容等著您…

<請下載 QR Code App 來掃描>

1. FB 粉絲團:旗標知識講堂

2. 建議您訂閱「旗標電子報」:精選書摘、實用電腦知識搶鮮讀; 第一手新書資訊、優惠情報自動報到。

3. 「更正下載」專區:提供書籍的補充資料下載服務, 以及最新的勘誤資訊。

4. 「旗標購物網」專區:您不用出門就可選購旗標書!

買書也可以擁有售後服務, 您不用道聽塗說, 可以直接和我們連絡喔!

我們所提供的售後服務範圍僅限於書籍本身或內容表達不清楚的地方, 至於軟硬體的問題, 請直接連絡廠商。

● 如您對本書內容有不明瞭或建議改進之處, 請連上旗標網站, 點選首頁的 讀者服務 , 然後再按右側 讀者留言版 , 依格式留言, 我們得到您的資料後, 將由專家為您解答。註明書名(或書號)及頁次的讀者, 我們將優先為您解答。

學生團體　　訂購專線:(02)2396-3257 轉 362
　　　　　　傳真專線:(02)2321-2545

經銷商　　　服務專線:(02)2396-3257 轉 331
　　　　　　將派專人拜訪
　　　　　　傳真專線:(02)2321-2545

國家圖書館出版品預行編目資料

設計師一定要懂的材質運用知識 - 2016 增訂版
Nikkei Design 編; 謝薾鎂、林大凱 譯.
-- 臺北市:旗標,
西元 2016.09 面; 公分

ISBN 978-986-312-349-1 (平裝)

1.商品設計 2.材料科學

964　　　　　　　　　　　105008248

編　　者╱Nikkei Design

翻譯著作人╱旗標科技股份有限公司

發 行 所╱旗標科技股份有限公司

　　　　　台北市杭州南路一段 15-1 號 19 樓

電　　話╱(02)2396-3257(代表號)

傳　　真╱(02)2321-2545

劃撥帳號╱1332727-9

帳　　戶╱旗標科技股份有限公司

執行企劃╱蘇曉琪

執行編輯╱蘇曉琪

美術編輯╱陳慧如

封面設計╱古鴻杰

校　　對╱蘇曉琪

新台幣售價:450 元

西元 2022 年 8 月 初版 7 刷

行政院新聞局核准登記-局版台業字第 4512 號

ISBN　978-986-312-349-1

SOZAI TO DESIGN NO KYOKASHO DAISANPAN
written by Nikkei Design.
Copyright © 2016 by Nikkei Business Publications, Inc.
All rights reserved.
Originally published in Japan by Nikkei Business
Publications, Inc.
Traditional Chinese translation rights arranged with
Nikkei Business Publications, Inc. through Future View
Technology Ltd.

前言

　　製作產品就跟做菜是一樣的道理。想要烹煮好吃的料理，要從挑選食材開始；而若想要開發優質商品，就要挑選符合商品特性的材料，並施以適當的加工，這是非常重要的。然而到了真的要開發商品時，設計師或商品企劃、開發者往往會優先考量設計外型與概念，而非材料的選擇與加工方式。當然設計與創意是同等重要的，不過最終所選擇的材料與加工技術，對於商品的完成度與質感有一定的影響程度，甚至也會影響消費者的滿意度。

　　本書整理了塑膠、金屬、木材、紙、布料與皮革、陶瓷、環保材料與先進材料等，現今產品製造需要了解的材料基本知識以及加工法。可以讓我們知道不同用途下可以使用什麼樣的材料，還介紹了許多大型企業或製造商活用材料的實際案例，以學習各種材料的使用方法。除此之外，本書也介紹了許多將來可能會廣泛用來製作商品的先進材料與技術，希望能對本書的讀者們有所幫助，成為創意的來源。

　　本書中有許多讓材料發揮超乎常識的用法，能徹底發揮材料的質感、舒適感，以及刺激人們的感性等。不僅讓人覺得驚奇，有時甚至能改變人們的生活。由此可知，了解材料相關知識和不同材料的加工技術是不可或缺的。

目錄

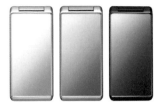

第 1 章　塑膠篇

第2章　金屬篇

第3章　紙篇

第6章　陶瓷篇

透過實例，學習知名品牌的陶瓷活用法

拓展材料的可能性・技術研究

第7章　先進材料・環保材料篇

拓展材料的可能性・技術研究

塑膠

篇

- 塑膠的基本知識
- 透過實例，學習知名品牌的塑膠活用法
- 拓展材料的可能性‧技術研究
- 知名設計師的塑膠活用法

塑膠的種類

塑膠依特性可分為各式各樣的種類。
設計時務必充分掌握這些特性再加以活用，這點非常重要。

塑膠經常出現在生活的各種場合當中。目前已知的塑膠材料將近有一百多種，其中最被廣泛使用的有聚乙烯（**PE**）、聚丙烯（**PP**）、聚氯乙烯（**PVC**）、聚苯乙烯（**PS**）、**ABS** 樹脂以及聚乙烯對苯二甲酸酯（**PET**）。

此外，還有依特定用途來強化機能的工程塑膠。其中最常用來作為設計材料使用的是聚碳酸酯（**PC**）、聚縮醛（**POM**）以及聚醯胺（**PA**）。

設計塑膠製品時，必須充分掌握塑膠材料的特性，然後再選擇合適的材料，這是不可或缺的成功要素。

各種塑膠材料的特性

PE 全名：聚乙烯。因為其原料價格低廉而且製作時容易成型，所以從購物用的塑膠袋到保鮮膜、塑膠水桶等各種用途的產品都會優先考慮使用它。雖然它不耐火、不耐熱，卻有在－20℃低溫下也不會脆化的高耐寒特性。此外，**PE** 的黏著性差，所以在進行塗裝或印刷時必須特別注意到這點。

PP 全名：聚丙烯。比 **PE** 更輕而且耐熱性更佳，它的表面具有光澤而且容易呈現鮮艷色彩。由於耐彎折強度較高，所以在製造一體成型的容器時（比如盒蓋與盒身連成一體的容器）經常會使用這類材料。

PVC 全名：聚氯乙烯。可以藉由加入不同的添加劑，來做出各種不同軟硬質感的物品。而且成本低廉、具高透明性，適用於著色與印刷。

PS 全名：聚苯乙烯。是 **CD** 盒或塑膠模型常用的材料。顏色透明與 **PVC** 一樣容易著色，因此適用於製作色調優美的製品。**PS** 的缺點在於耐熱性較差，而且掉落地面時容易破裂。

ABS 全名：丙烯腈丁二烯苯乙烯。沒有 **PS** 容易破裂的缺點，而且成型時的流動性佳，所以能得到具有美麗光澤的表面，當製造以外觀為重點的商品時會經常使用到它。同時具有適合印刷與化學浸鍍密著性高的特性。

PET 全名：聚乙烯對苯二甲酸酯。是大家熟悉用來製造寶特瓶的材料。也可以作為纖維使用，並且具有完整的回收再使用系統。

高性能、高強度的工程塑膠

PC 全名：聚碳酸酯。是製作透明且高強度製品的首選。它經常使用在塑膠椅子及 CD 上，具有很強的耐光性。

PA 全名：聚醯胺，俗稱**尼龍**，經常拿來當作纖維使用。它在拉伸、壓縮、彎曲及耐衝擊等機械特性都很好，所以也常製成各式各樣的機構零件。

POM 全名：聚縮醛。對於反覆壓縮或拉伸的耐性很高，具有高耐磨耗性與極為強韌的彈性。

　以上這些材料皆具有加熱後會軟化的特性，因此被稱為**熱塑性塑膠**。反之，也有在加熱後會硬化的材料，稱為**熱固性塑膠**。下頁有各種塑膠材料特性的一覽表，可以作為您選擇材料來製作物品時的參考。

主要塑膠材料的特徵及用途

塑膠名稱		英文縮寫	主要用途	抗酸性	抗鹼性
熱塑性塑膠					
聚乙烯 (PE)	低密度聚乙烯	LDPE	包裝用材料（袋子、保鮮膜、食品容器）、農業用膠膜	良好	良好
	高密度聚乙烯	HDPE	包裝用材料（薄膜、袋子）、雜貨（水桶、洗臉盆等）、燃油罐、容器、管材	良好	良好
	乙烯醋酸乙烯酯	EVA E/VAC	建築土木用膠膜、拖鞋、農業用膠膜	有些會被侵蝕	有些會被侵蝕
聚丙烯		PP	浴室用品、密封容器、貨物綑綁帶、編織容器、籃子、容器、餐具、汽車零件	良好	良好
聚苯乙烯樹脂（聚苯乙烯）	一般用聚苯乙烯	PS	辦公器材、電視機的外殼、CD 盒、食品容器	良好	良好
	發泡聚苯乙烯	PS	捆包用材料、保麗龍魚箱、食品托盤、榻榻米的芯材	良好	良好
AS 樹脂（苯乙烯丙烯腈）		SAN	餐桌用品、拋棄式打火機、電氣產品（風扇葉片、果汁機）	良好	良好
ABS 樹脂（丙烯腈丁二烯苯乙烯）		ABS	旅行箱、家具零件、電腦外殼、汽車零件	良好	良好
聚氯乙烯樹脂（聚氯乙烯）		PVC	水管、農業用膠膜、保鮮膜、浪板、軟管及窗框等建材	良好	良好
聚偏二氯乙烯樹脂（聚偏二氯乙烯）		PVDC	保鮮膜、火腿及香腸的包裝盒、人工草皮	良好	良好
聚甲基丙烯酸甲酯		PMMA	車燈鏡片、餐桌用具、擋風玻璃、照明板、水槽隔板、隱形眼鏡	良好	良好
聚醯胺（尼龍）		PA	門窗滑輪、拉鍊、齒輪、利樂包、汽車零件	有些會被侵蝕	良好
聚碳酸酯		PC	餐具、便當盒、奶瓶、汽車零件、光碟、CD、吹風機、建材	良好	有些會被侵蝕（洗潔劑等等）
聚縮醛樹脂（聚縮醛）		POM	拉鍊、汽車零件、夾子、齒輪	有些會被侵蝕	良好
聚乙烯對苯二甲酸酯		PET	寶特瓶、照相用底片、卡式錄音帶、錄影帶、雞蛋盒、沙拉碗	良好	有些會產生微變化
熱固性塑膠					
酚醛樹脂		PF	印刷電路板、熨斗手把、配電盤斷路器、鍋壺的握柄及手把、夾板黏著劑	良好	良好
三聚氰胺甲醛樹脂		MF	餐桌用品、裝飾板、夾板黏著劑、塗料	良好	良好
尿素甲醛樹脂		UF	鈕扣、瓶蓋、電氣產品（配線器具）、夾板黏著劑	不變或產生些微變化	會產生些微變化
不飽和聚酯樹脂		UP	浴缸、浪板、冷卻水塔、漁船、鈕扣、安全帽、釣竿、塗料、淨化槽	良好	良好
環氧樹脂		EP	電子產品（IC 密封材、印刷電路板）、汽車（水箱・油箱等）、塗料、黏著劑	良好	良好
聚氨酯樹脂		PU	汽車零件（座椅吸震材）、軟墊、床墊、隔熱材	有些會被侵蝕	有些會被侵蝕

出處：引用自日本塑膠工業聯盟編寫的《你好！塑膠》。
即使是相同種類的塑膠，材料的特性也會因等級或製造廠商的不同而有差異。

耐酒精性	耐食用油性	耐熱溫度(°C)	比重 [註1]	特徵
良好	良好	70～90	0.92	比水輕、柔軟、在低溫下不會脆裂。缺乏耐熱性。耐化學藥品性、電氣絕緣性佳。
良好	良好	90～110	0.96	白色不透明，剛性比低密度 PE 高。耐化學藥品性、電氣絕緣性佳。
良好	良好	70～90	0.93～0.96	透明，具柔軟性和彈性，以及優異的耐低溫性。有的還具有極佳的黏著性。
良好	良好	100～140	0.9	比重最小（0.90）。雖然與聚乙烯相似，但耐熱性佳且具有光澤。
放久內容物的味道會起變化	會被柑橘類所含的油成份等侵蝕	70～90	1.04	透明性佳且著色容易。易損傷。電氣絕緣性佳。會溶於石油醚與稀釋劑。
放久內容物的味道會起變化	會被柑橘類所含的油成份等侵蝕	70～90	0.98～1.1	重量輕而具剛性。有優異的隔熱保溫性。會溶於石油醚與稀釋劑。
重複使用會變不透明	良好	80～100	1.07～1.10	雖然與聚苯乙烯樹脂相似，但具有耐熱性、耐衝擊性且透明。
長時間下會膨潤	良好	70～100	1.1～1.2	大多不透明，外觀優美具光澤，耐衝擊性佳。
良好	良好	60～80（保鮮膜為 130）	1.23～1.45	燃點高。不透水且不透氣。有軟質與硬質。沉於水（比重 1.4）、表面光亮具光澤，適合印刷。
良好	良好	130～150	1.69	無色透明，耐化學藥品性佳，對氣體的阻絕性佳。
內容物會產生些微異臭	良好	70～90	1.19	無色透明具光澤。會溶於石油醚與稀釋劑。
有可能滲透	良好	80～140	1.14	乳白色、耐磨耗、耐低溫且耐衝擊性佳。
良好	良好	120～130	1.2	無色透明，雖耐酸性但不耐鹼性。具優異的耐衝擊性及耐熱性。
良好	良好	120	1.41～1.43	白色不透明，具優異的耐衝擊性且耐磨耗性佳。
良好	良好	60～150	1.4～1.6	無色透明，質地強韌且耐化學藥品性佳。
良好	良好	150	1.32～1.65	電氣絕緣性、耐酸、耐熱及耐水性佳。燃點高。
良好	良好	110～120	1.5	耐水性佳。與陶瓷相似。表面硬度高。
良好	良好	90	1.45	與三聚氰胺甲醛樹脂相似，但成本低且燃點高。
良好	良好	150	1.2	電氣絕緣性、耐熱性及耐化學藥品性佳。使用玻璃纖維補強後具有高強度。
良好	良好	130	1.8	具優異的物理特性、化學特性及電氣特性。
良好	良好	90～130	1.2	有軟質與硬質。軟質類似海綿。

註1）物質的質量與相同體積的標準物（4°C 的水）的質量比值。若比重小於 1 就會浮在水上，比重大於 1 就會沉入水底。

認識成型法

塑膠的成型方法有「射出成型」、「擠壓成型」等多種方式。
一起來了解各種成型方法吧。

　　塑膠有許多加工成型的方法。我們必須考量產品的外觀、強度、大小、使用的塑膠種類、交期、預算等因素，才能選出最合適的成型方式。

　　以下是幾種主要的成型方法。

● 射出成型

　　使用如注射器般的機器，將塑料注入模具來成型的手法。因為從進料到取出成型品的整個流程都能自動化運作，所以被廣泛地應用。

　　射出成型除了適合用來大量生產，也能以高精度製作出形狀複雜的製品，無論從小型到大型的製品都沒有問題。不過，射出成型機的價格昂貴、模具相關費用也不便宜，同時還需要高度的設計知識。

● 擠壓成型

　　將塑料加熱軟化後，擠壓通過孔狀金屬模具來製成零件的成型方法。

　　根據擠壓出口的形狀，可製作出薄膜、棒狀、管狀、平板狀等製品。具有生產性高、成本低廉的優點。

● 真空成型

　　真空成型是將塑膠板材加熱軟化後，置於模具上，再將模具與板材間的空氣抽掉（抽真空），使料件緊貼於模具的成型方法。

　　適合用在製作如雞蛋容器、放熟食的透明包裝盒等殼件厚度較薄的成型品。優點是製作成本低廉，缺點是不適合用在形狀複雜或高精密度的製品。

● 吹氣成型 (中空成型)

　　將加熱軟化後的塑料置入模具中，吹入空氣使其膨脹，以製作出中空產品的成型方法。特色在於生產速度快，可用來製作寶特瓶、洗髮精容器、燃油容器等製品。

● 壓縮成型

主要用在**熱固性塑膠**的成型方法。將材料放入加熱後的母模中,使用壓縮成型機加壓成型,取出成型製品後,再進行毛邊加工處理。相較於射出成型,壓縮成型需要的設備成本較低,但成型速度較慢。市面上使用此成型方法製造的有電子零件、餐具、家具、浴缸等製品。

根據塑膠的種類,可區分為適用與不適用的成型方法(○ 代表適合 ◎ 代表非常適合)

種類	成型方法	射出	擠壓	吹氣	真空·壓空	壓縮	壓延	發泡成型	RIM 註1	層壓	壓鑄	旋轉	浸著
熱塑性塑膠	PE（聚乙烯）	◎	◎	◎	○		○	◎				○	
	EVA（乙烯醋酸乙烯酯）	○	○	○									
	PP（聚丙烯）	◎	◎	○	◎		○	◎				○	
	PS（聚苯乙烯）	◎	◎	○	○	○	○	◎					
	SAN（AS 樹脂）	◎	○										
	ABS（ABS 樹脂）	◎	◎	○	○			○					
	PVC（聚氯乙烯）	○	○	○	○	○	○	○				○	◎
	PVDC（聚偏二氯乙烯）	◎	○	○									
	PMMA（聚甲基丙烯酸甲脂）	○	○		○	○		○			◎		
	MS（苯乙烯共聚物）	◎	○			○							
	PA（聚醯胺）	◎	◎	○							◎		
	PC（聚碳酸酯）	◎	◎	○	○						◎		
	POM（聚縮醛）	◎		○									
	PET（聚乙烯對苯二甲酸酯）	◎	○	◎		○							
熱固性塑膠	PF（酚醛樹脂）	◎	○			◎		○		○			
	MF（三聚氰胺甲醛樹脂）					◎				◎	○		
	UF（尿素甲醛樹脂）					◎				○	○		
	UP（不飽和聚酯樹脂）	○				◎		○	○				
	EP（環氧樹脂）	○				◎				○	◎		
	PU（聚氨酯樹脂）			○		○		◎	◎		◎		

註1） RIM = 反應射出成型

ABS 樹脂／EPSON：Colorio 系列印表機

不須塗裝就能實現鋼琴鏡面烤漆的質感－1

只要選擇正確的塑膠材料與加工方法，
不須透過塗裝或研磨加工也能呈現如鏡面般的質感。

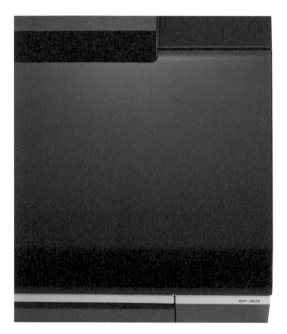

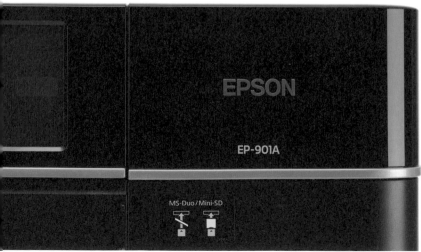

左圖是 EPSON 印表機 Colorio EP-901A，右上是 PX-201，左上方是 EP-301。即使沒有塗裝也能做出鏡面效果。印表機表面上排列著圓形斑點，在沒有塗裝時就能呈現出來。

在表面處理的方法中，有一種稱為**鋼琴烤漆**的處理方法。它的特色是能呈現出具有鏡面光澤的顏色。生活中的薄型電視、電腦及印表機等眾多商品都爭相採用，現今鋼琴烤漆已實際應用在各個家庭的客廳中。

過去在進行鋼琴烤漆時，工匠們必須花費大量時間以及執行繁複的製作工法。需在塗裝後，以手工研磨使表面發出光澤，上述塗裝與研磨的過程需要重覆好幾次，直到能呈現出具有深邃光澤的質感為止。

現今，對於鋼琴烤漆必須經過反覆塗裝與研磨才能完成的印象，已經有了重大的改變。許多廠商為了提高競爭力，嘗試使用各種加工技術，現今已經可以不經塗裝就做出具有黑色光澤的仿鋼琴烤漆表面。

以低成本來實現

EPSON 是這些廠商中的其中一家。他們從 2007 年開始就針對家用印表機 Colorio 系列中的幾款，採用鋼琴烤漆的表面處理。

此項產品呈現出的黑色質感，是設計研發團隊花了 2 年以上的時間所得到的研究成果。研發團隊是由設計師與工程師組成，目標是開發出不增加成本即可完成的鋼琴烤漆。

雖然一台印表機在製作過程中，使用了各種精密機械的技術，但是它的平均價格只有 1 萬到 2 萬日圓左右（大約是台幣 3 千到 6 千元），實在是非常便宜，因此廠商必須做好每個零件的成本管控。另一方面，要呈現出具有鏡面效果的黑色是相當不容易的，當表面有絲毫不平整，就會嚴重影響整體外觀，是一種很耗費工時與成本的表面加工方法。因此如何能降低成本，一直是很重要的課題。

先塗裝再研磨的方式太耗時費工，研發團隊不可能採用，只好繼續尋找是否有不需塗裝、只靠塑膠本身特性來實現鋼琴烤漆的加工法。後來終於找到一種應用在薄型電視外框等產品的 **RHCM 成型（高速高溫成型）**方式，因為它不僅能進行鏡面加工，還能做到高速生產，因此獲得研發團隊的青睞。

如果想採用此成型技術，必須引進全新設備。1 台設備大約就要花費 3000 萬日圓左右；而且為了生產印表機，需要引進 20 到 30 台左右的機器。但是，實在很難只為了產品外觀就投資將近 10 億日圓的經費。於是，就出現如下頁所示的加工方法。

ABS 樹脂／EPSON：Colorio 系列印表機

不須塗裝就能實現鋼琴烤漆的質感－2

實現鋼琴烤漆的 5 個重點

❶ 將金屬加熱	將金屬加熱到 60˚C 以上，可以讓塑膠不會立刻凝固。
❷ 材料的選擇	比較及研究超過 10 種以上的材料後，依光澤感與成型性等各項條件，選出表現最均衡、優異的材料。此外，要注意即使同樣是 ABS 樹脂，質地也會因廠商的不同而有很大差異。
PP（聚丙烯）	雖然成本低廉，但比起 ABS 較不容易得到光亮的鏡面效果，融化後的流動性也較差，因此不易獲得較理想的表面品質。
ABS 樹脂（SAMSUNG 製造）	有最佳的光澤感。但是比起 TORAY 製造的 ABS 有較易縮水、產生凹陷等成型性差的缺點，故無法呈現漂亮的表面。
ABS 樹脂（TORAY 製造）	雖然光澤感比 SAMSUNG 的 ABS 樹脂差，但由於成型性較佳，能夠在整體上呈現較漂亮的鏡面，所以決定選擇 TORAY 的材料。

❸ 讓塑膠容易流動

減少在塑膠注入口（澆口）附近的補強肋（用來增加強度），可使塑膠的流動不會因受阻而變遲緩。

飾板背面
補強肋
危險區域
減少此部分的補強肋
澆口

❹ 讓塑膠能均勻流動

當澆口太狹窄時，塑膠難以擴散，容易使模具角落的材料產生皺摺。此時若採用扇型澆口，就可以使塑膠較容易擴散。

塑膠的流動
加寬澆口
使塑膠得以擴散
一般澆口
澆口太窄容易使這部分產生皺摺
加寬澆口

❺ 抑制塑膠不規則的流動

當內面有補強肋時，容易使塑膠的流動紊亂產生變形。所以當表面部分的厚度大於補強肋的厚度，就能改善表面塑膠的流動。

這裡的流動若混亂，表面就會受影響
就算下方流動紊亂，也能減少對表面部分造成的影響
表面
內面
補強肋
上蓋飾板
讓上蓋比補強肋厚
a 是 b 的 2.7 倍以上較為理想

這種不須塗裝也能有鋼琴烤漆的效果，是否能夠使用一般塑膠的射出成型技術和設備來實現呢？是的，EPSON 在經過多次試驗後終於研發出成果，目前正在為鋼琴烤漆成型技術申請專利。根據公開的專利公報資料與雜誌的採訪，這項技術有以下 5 個重點。

第一，將模具加熱到 60°C 以上，使塑膠在注入模具期間不易凝固（參照左頁重點 ❶ ）。第二，是材料的選擇（參照左頁重點 ❷ ）。過去外觀零件的材料大多採用 PS（聚苯乙烯），但後來發現聚苯乙烯並不適合做鏡面加工，在測試過 10 幾種材料後，選擇 TORAY 製等級 250 的 ABS 樹脂。雖然材料的價格比以前貴 2 ～ 3 成左右，但因省下塗裝製程的費用，所以整體上還是成功的壓低了成本。

讓塑膠的流動更順利

接著，為了在模具的加工和射出成型時也能獲得更理想的光澤，因此採用了幾種不同的做法。簡單來説，這些做法都是為了讓塑膠能夠更順利地流入模具中。

由於印表機的外觀零件要有一定的尺寸與強度，所以必須在殼件內側做出增加強度用的補強肋。但是，補強肋的存在卻會導致塑膠的流動趨緩，使該處的流動變得紊亂，在成型硬化後，塑膠極有可能會變形。

所以，首先要設法改良用來注入塑膠的澆口形狀（參照左頁重點 ❹ ）。其次，為了維持塑膠的快速流動，必須減少在澆口附近的補強肋配置（參照左頁重點 ❸ ）。接著，找出塑膠冷卻凝固後也不會變形的殼件厚度與補強肋厚度之間的關連性（參照左頁重點 ❺ ）等方法，最終才實現低成本的鋼琴烤漆質感。

EPSON 正在運用這樣的技術開發全新的表面處理技術，其中一種能做出在有鏡面效果的表面上，加工出直徑 0.5 mm、高 20 μm 的細小凸起。這是一種能保有鏡面效果，又能使表面不易留下指紋與傷痕的全新加工技術。此項技術只需要從模具本身著手，完全不需要後製的表面加工處理（例如塗裝）。而 EPSON 在鋼琴烤漆相關的表面處理研究，已經為印表機帶來更多能呈現豐富外觀的可能性。

塗裝風咬花加工／TIGER 虎牌：JPB-A100 電子鍋

用「咬花加工」打造出光澤表面

機身整體未經任何塗裝，卻能呈現出彷彿厚厚地塗裝過的表面。
採用的是成本低且循環再造性高的加工法。

從外觀看起來，質感像是上了釉的瓷器，又宛如汽車的外裝面板。具有這種「溫潤」光澤的，正是 TIGER 虎牌的 JPB-A100 電子鍋。

如右頁的照片所示，其塑膠外裝看似經過厚厚的塗裝，但據 TIGER 虎牌設計師的說法：「表面是以模具射出後的原始狀態。成型後完全沒做任何表面處理」。事實上，為了表現出這種塗裝風格的光澤，活用的是「咬花加工」技術，也就是替模具表面加上了凹凸處理。

一般來說，使用咬花加工的目的是為了讓模具的表面變粗糙，藉此產生不光滑的塑膠成型面，但是這個案例使用咬花加工的目的，卻是完全相反的表現。替此電子鍋模具做咬花加工的「棚澤八光社」也說：「為了強調表面光澤感而使用咬花，真是前所未聞」，當初接受委託時也難掩困惑。

不過，TIGER 虎牌的設計師發現：「通常人們會覺得塗裝面是平滑鏡面。但是細看的話，其實仍帶有連續的細小平緩波紋。實際上，就是這些波紋詮釋出獨特的光澤與滑潤感」。他們調查各式各樣的咬花樣版後，有十足把握認為只要使用咬花，不須塗裝也可能實現與塗裝面相同的表現。

仿塗裝面的製作流程

1 透過**蝕刻（Etching）**替模具加上 10 微米的凹凸加工
▼
2 進行**化學研磨處理**，切掉凹凸的角
▼
3 使用 3 種不同粗細的砥石（200 號、400 號、600 號），研磨模具表面，使其平整
▼
4 使用研磨用的**豬毛刷**和**鑽石**研磨劑，再進行 2 次研磨
▼
5 委託汽車零件廠商，實施 2 次**鏡面研磨**，呈現出表面的光澤

模具完成！

以微米為單位的攻防戰

首先是委託負責製作原型與試作樣品的工廠，製作施有厚塗裝的平面板。接著將這塊板子上塗裝面起伏最明顯的部分，切取出約 10 公分見方的大小，再以此為基準，開發出平面的塑膠射出成型模具樣本。

此工程的完整流程，可參照左頁下方的圖表。與一般的咬花加工處理相同，首先是蝕刻模具，形成 10 微米左右的凹凸後，再進行共 8 道程序的研磨作業，將凹凸磨成一半高度的 5 微米。

用平面的板子試作咬花紋理後，為了進一步確認在弧面上呈現的紋理效果，再使用已經停產之製品的模具，反覆進行實驗。

像是 iPhone 5c 這類小型的商品，其毫無歪斜的光澤面顯得非常漂亮。不過一旦放大成電子鍋的尺寸，使用單純的平整鏡面就會顯得過於單調。而且以電子鍋的尺寸來説，要做出完全沒有凹痕（sink mark）和歪斜的漂亮鏡面是非常困難的。如果事先做成波紋，鏡面的凹痕和歪斜就不會那麼明顯了。

透過咬花加工這個方法，最後實現了成型後完全不需要額外加工的光澤質感，這就是此電子鍋的設計與加工技術。這不僅是基於成本考量，由於成品不須任何塗裝，不僅能提升零件的循環再造性，對環境造成的負擔也相對降低了。

TIGER 虎牌出品的電子鍋「JPB-A100」。用咬花加工做出具細微波紋的光澤表面，呈現出宛如汽車塗裝的質感。

熱塑性塑膠／Sony Engineering：Just ear 耳機
使用追求極致服貼感的材質

適合每個人不同耳型的耳機。
融合兩種不同柔軟度的材質，實現服貼感。

Sony Engineering 的「Just ear」，是專門替購買者打造符合雙耳形狀的客製化耳機。未稅價 20 萬日圓起跳，儘管價格昂貴，但是發售至今已持續締造出超乎預期的銷售紀錄。

Just ear 的特色就是追求完全契合耳朵的服貼感。這個秘密就藏在耳機上與金色動圈式單體（Dynamic Driver）相連的透明部分。

乍看之下還看不出端倪，一旦觸摸透明的配戴處，就會發現只有塞入耳道的前端部分是柔軟質感。這個部分使用了與高價助聽器相同的材質，會隨人體溫度軟化，過去的耳機從未使用過這種材質，因為它非常昂貴。Just ear 在符合耳型與挑選材質方面所花的工夫，讓完成的耳機實現了極佳的服貼感。

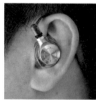

配戴時的樣子。耳塞部分因透明而不易突顯，故能強調出 13.5mm 的動圈式單體。

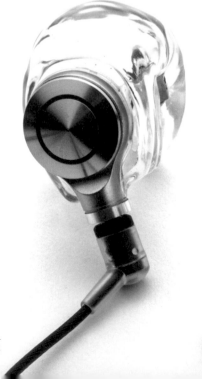

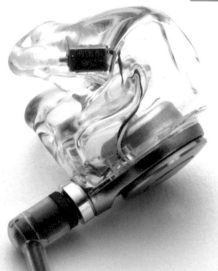

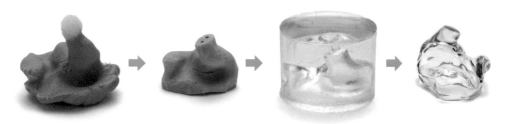

Just ear 的製作流程。 ❶ 在耳朵裡倒入矽膠採取型模。 ❷ 研磨型模以修整形狀。 ❸ 利用型模製作下模。 ❹ 將材料倒入下模，產生完全貼合消費者耳朵的形狀。
重複上述流程，完成雙耳製作。

耳朵的形狀與對音樂的喜好都是因人而異

Just ear 是 SONY 集團旗下專門負責設計的 Sony Engineering 所開發出來的商品，他們根據以往耳罩式耳機的設計經驗，了解到每位使用者的耳朵形狀與音樂喜好都有極大的差異，因而策劃出這款符合每位消費者耳型的耳機，是 SONY 史無前例的商品。

這款耳機的價值所在，除了理所當然的絕佳音質，還有完全契合耳朵的服貼感。若是做不到這點，採取耳型的作法就毫無意義了。也因為這樣，研發團隊格外著重配戴感，曾反覆地摸索和測試。

一般耳機在使用時可能會位移，這是因為耳內有複雜的形狀。剛戴上耳機時，雖然能與耳朵緊密結合，但是一旦戴著說話，就會因下顎的動作使耳機慢慢產生位移。若將耳機更深地塞入耳道，雖然服貼感會增加，但是時間久了又容易產生疼痛感。

為了解決上述問題，研發人員首先想到的是使用更柔軟的材質。柔軟材質就比較不容易受到下顎動作的影響，也較不會產生疼痛的感覺。

但是，柔軟材質卻無法確保耳機的耐用度。舉例來說，矽膠雖然可以呈現柔軟的質感，但是矽膠材質本身非常容易斷裂。

針對此問題的解決辦法，就是「雙層組合外殼（2 Layers Fit Shell）」技術，也就是在耳機的配戴處基底使用硬質素材，而前端部分則使用可感應體溫的柔軟熱塑性材質。結合軟硬不同的兩種材質時需要技巧，一旦接點出現段差，配戴時就會產生不適感。因此在結合不同材質的製作工程上，也從頭開始設計規劃。

這種材質會如此透明，因為是紫外線硬化樹脂。此外，透明材質在配戴時不易突顯，可強調出 13.5mm 的動圈式單體。這種材質不僅能巧妙結合軟硬質感，同時也適合展現音質魅力。

矽膠（矽氧樹脂）／無印良品：鍋具

將手把的材料從 PF 樹脂改成矽膠

同樣是高耐熱材料，觸感佳是較好的選擇。
在材料上多下點工夫，可以增加品牌優勢！

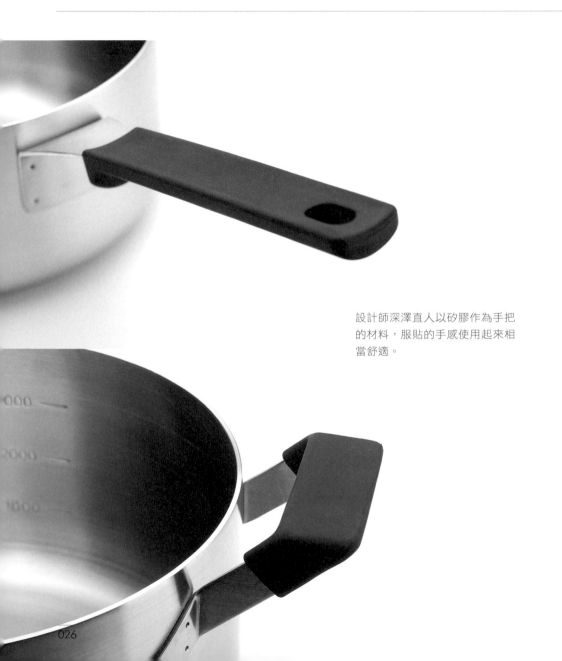

設計師深澤直人以矽膠作為手把
的材料，服貼的手感使用起來相
當舒適。

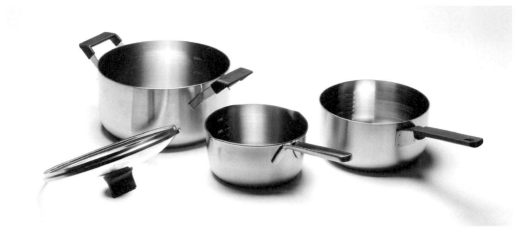

從左到右分別是玻璃鍋蓋、三層不鏽鋼鋁製雙手鍋、不鏽鋼雪平鍋及三層不鏽鋼鋁製單手鍋。玻璃鍋蓋的把手是防滑的矽膠材質。鍋蓋上把手的頂部設計成平坦外型，優點是當鍋蓋倒放在桌上時會安定而不搖晃。其中以不鏽鋼製的把手，是 Jasper Morrison 所設計。

通常鍋具的手把大多是硬質塑膠，因此當我們伸手拿鍋具時，會下意識地想到將摸到既冰冷又光滑的觸感。2005 年 10 月無印良品推出了三層不鏽鋼鋁鍋，當使用者握到手把時，會發現與想像中的觸感不同，原本以為會握到堅硬、光滑、且冰冷的觸感，但實際感受是既服貼又柔和的。

在此之前，無印良品鍋具的手把都是採用耐熱性較高且不易燃的 PF（酚醛樹脂）。後來，為了實現柔軟、防滑的手感而採用將手把材料改為矽膠的新設計，同時改良手把的形狀。以前的手把須要花力氣去握緊抓牢，新的設計不僅增加了手把的寬度，而且

形狀從棒狀改為扁平，更加符合手掌的曲線。此時，只要將大拇指順勢放在握柄上就很合手。以身高 160 公分左右的女性拿著鍋子放在瓦斯爐上為例，調整後的手把角度，可讓手肘角度呈 90 度。當產品改進了材質與形狀，不僅能提高易用性，同時滿意度也跟著提升。

改良鍋具手把的材質與形狀雖然是小創意，但此變化卻給消費者帶來大驚喜，因為產品好用而成為忠實愛用者的人也相當多。同時，也有許多人因為這樣細心與貼心的設計，而增加對企業的信賴感。

雙料射出成型／Apple：iPod shuffle

無接縫、無脫模角的製作手法

彷彿刀切的豆腐，具有直角四邊形剖面的白色無瑕方塊。
為了實現看似平凡無奇的形狀，Apple 公司在模具上花了很大的工夫。

從傳統製造的角度來看，這是不可能達成的形狀

這是 iPod shuffle 的剖面圖。具有很薄的外殼，即使
從內側也看不到任何脫模角（斜面）

1.5
1.2
8.5

傳統製造的形狀通常是…

在一般射出成型作法中，公模與母模（如下圖所示）通常都必須設計
成具有脫模角度的形狀。因此根本無法設計成如上圖的形狀

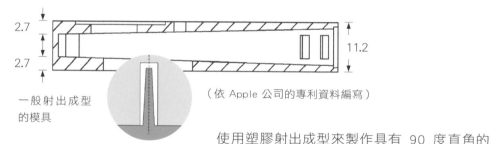

2.7
2.7
11.2

一般射出成型
的模具

（依 Apple 公司的專利資料編寫）

Apple 公司推出的 iPod
shuffle ，不僅不會讓表
面出現模具接縫，還能將
所有角度都做成直角，這
就是 Apple 追求極簡美
學的設計風格。

使用塑膠射出成型來製作具有 90 度直角的
立方體或長方體，並沒有想像中容易。因為在一
般的情況下，如果沒有將成型品設計成內窄外
寬的梯形，就會很難將成型品從模具中脫模。
將成型品設計為內窄外寬的梯形時，此時傾斜
的角度就叫做「脫模角」，也就是脫模斜度。

Apple 公司創辦人之一的 Steve Jobs 認為這
個角度會破壞產品的美感。所以 Apple 為了讓
脫膜角變成零，做了許許多多的嘗試。

＜側面剖面圖＞　　　　　　＜底面剖面圖＞

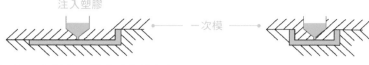

注入塑膠　　　　　　　　　　　一次模

❶ 第一次射出，做出底板與側板

❷ 拿掉上模，下模維持不動

滑塊 →　　　　　　二次模

❸ 為了製造上面的部分，插入二次模的上模與滑塊

注入塑膠

在此與第一次
射出的零件成
為一體

❹ 使用第二次射出，做出上板

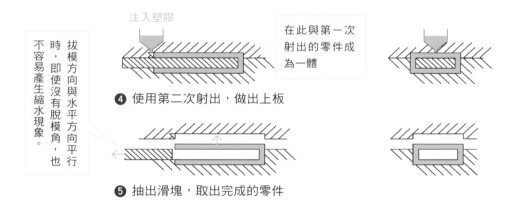

拔模方向與水平方向平行
時，即使沒有脫模角，也
不容易產生縮水現象。

❺ 抽出滑塊，取出完成的零件

　Apple 之前推出的塑膠製 iPod shuffle 就是其中一項產品，它的外觀造型就像是一塊小巧而方正的豆腐。由剖面可以得知，連外殼的內側都沒有脫模角，再加上厚度非常薄，所以才能將整體尺寸做到非常小。

　一般的成型方法通常只能做出如左頁中圖的形狀，而 Apple 究竟是如何實現無脫模角的形狀呢？秘密就在於應用**雙料射出成型**的技術。

　雙料射出成型，原本是一種將較軟的塑膠覆蓋在較硬的塑膠時所採用的技術，但 Apple 將這種技術應用在不同的用途上。這種不被常識所限制的做法，正是 Apple 一貫的產品風格。

環氧樹脂（EPOXY）／TOTO：水晶（Crystal）系列
賦予廚房如冰一般的質感

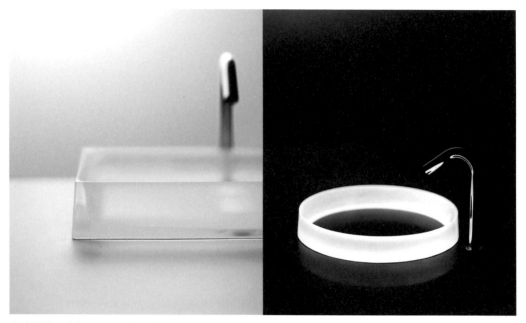

在洗臉槽下方設置 LED 燈，將 Luna Crystal 洗臉槽（右）設計成浮在洗臉台上的感覺。
Crystal Bowl 洗臉槽（左）實現了像冰一般的質感。

聽到環氧樹脂（EPOXY）時，或許有不少人會聯想到塗料或黏著劑，也有許多人會使用環氧樹脂來做模型、魚餌或車輛的改裝等。

環氧樹脂是透明的熱固性塑膠，加熱就會硬化，藉由添加不同比例的硬化劑來調整它的硬度。除了具有優異的耐熱性與耐化學藥品性外，它在硬化時的縮水率較低、強度高，與各種材料的黏著性高，還具有優異的電氣絕緣性。

因為這些特性，使其大多被使用在黏著、塗裝，FRP（玻璃纖維強化塑膠）等方面。在塗料方面，可用在汽車或船舶等的防鏽蝕塗層或飲料罐的內面塗裝。作為黏著劑，則可以應用在水泥的補強或地板的黏著，或者與碳纖維搭配用在汽車或飛機的機翼。此外也可以用來作為冰箱或行動電話等家電製品的絕緣材料。

改善耐候性
作為設計材料使用

台面與水槽一體成型的「CUISIA」系列廚具。毛玻璃般的表面具有讓光線變柔和的效果。由於毛玻璃加工的表面硬度不高，所以當表面有傷痕時，可以使用砂紙研磨處理。

如上述，雖然環氧樹脂是一種具有許多優異特性且透明的材料，但是卻幾乎很少被用在高設計性的商品上。

這是因為當它被紫外線照射到時，會變黃而無法維持透明感。TOTO 在 2003 年解決了這項問題，並開發出可以作為設計材料的環氧樹脂。

那就是 TOTO 所推出名為**水晶**（Crystal）的材料。該公司積極使用這種半透明材料來代替玻璃，並用在自家的產品上。

和玻璃比起來，環氧樹脂的重量大約只有玻璃的一半，而且當掉落地面破裂時也不會四處飛散；比起丙烯酸系或聚酯系等透明樹脂的重量也輕了 2 成左右。它的彎曲強度大，即使將重物壓在洗臉台上也不容易變形，作為洗臉台的材料可說是非常理想。

當初雖是以開發洗臉台用的板材為目標，當材料的耐熱性提高後，又改良成廚房流理台的台面材料。接著提高了成型性，可作為洗臉槽的材料，現今仍不斷地改良中。

2007 年 TOTO 就使用環氧樹脂，開發出使流理台的水槽與台面結合為一體的廚具。2008 年開發出有毛玻璃質感的洗臉槽，有些產品可以內嵌 LED 燈，讓洗臉槽可以微微透出光芒，此外還有多種新產品正陸續開發中。

其中不少產品已上市銷售，銷售量也逐漸增加。已經有其他廠商對這種材料有興趣，而向 TOTO 提出合作方案（特別是在廚房雜貨與家電方面），TOTO 也不排除透過共同開發的方式，來生產環氧樹脂材質的商品。

POM（聚縮醛）／ABITAX：Strap 系列手機吊飾
為了追求更高強度的產品而選擇工程塑膠

品牌所要求的，不僅是超越一般的強度。
還要能夠進行雷射雕刻。

ABITAX 是一家專門設計、製造與販賣可攜式煙灰缸、配件收納包及 LED 鑰匙圈等產品的公司。這家公司設計感十足，強調以高品質為武器而擁有許多死忠粉絲，也推出了一系列的手機吊飾。其中包含將一般手機吊飾直接改成硬質材料的長條型手機吊飾 Stick Strap、外觀以船錨為基礎，方便勾拿於指間的船錨型手機吊飾 Anchor Strap、可輕鬆夾在皮包邊緣的扣夾型手機吊飾 Clip Strap、以及可勾掛在褲子皮帶環上的掛勾型手機吊飾 Snaphook Strap 共四種，材料皆採用 **POM（聚縮醛）**。

POM 是工程塑膠（註1）的一種，很少用在日用雜貨上。即使如此，ABITAX 仍基於兩項理由選用了這種材料。其一是 POM 具有很高的強度與彈性，即使用力地反覆彎折扣夾或掛勾最薄的地方，也不會因此斷裂，當手鬆開後就會恢復成原來的形狀。

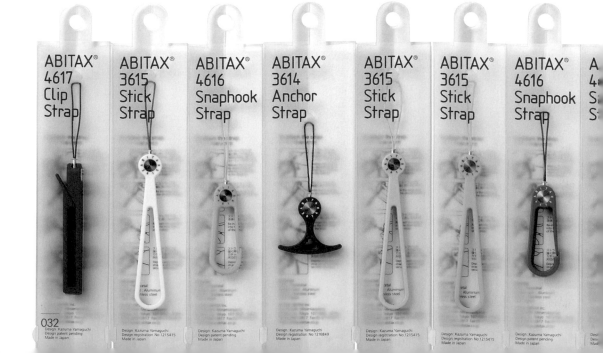

ABITAX®
4617
Clip
Strap

ABITAX®
3615
Stick
Strap

ABITAX®
4616
Snaphook
Strap

ABITAX®
3614
Anchor
Strap

ABITAX®
3615
Stick
Strap

ABITAX®
3615
Stick
Strap

ABITAX®
4616
Snaphook
Strap

A
4
S
S

Design：Kazuma Yamaguchi
Design patent pending
Made in Japan

Design：Kazuma Yamaguchi
Design registration No.1215415
Made in Japan

Design：Kazuma Yamaguchi
Design patent pending
Made in Japan

Design：Kazuma Yamaguchi
Design registration No.1216849
Made in Japan

Design：Kazuma Yamaguchi
Design registration No.1215415
Made in Japan

Design：Kazuma Yamaguchi
Design registration No.1215415
Made in Japan

Design：Kazuma Yamaguchi
Design patent pending
Made in Japan

這對於追求高品質以及實現高感性價值的 ABITAX 來說，這種超越一般水準的材料強度，正是不可或缺的。

另一個理由，則是可以使用雷射在表面刻上文字。因為 PC 等材料無法進行雷射加工，若是遷就沒有立體感的印刷，就會讓產品感覺像是便宜貨；相反地，對細節所有堅持，就能讓商品有更高的附加價值。

成功背後的推手是
協力廠商的技術

POM 對模具的附著性差，所以較難呈現咬花的紋理，如果硬是在成型時提高壓力，就會使分模線變得非常明顯而失去美感。而且 POM 的收縮率高，是一種非常不容易運用的材料。

征服這種難搞材料的是位於日本石川縣的室島精工公司。這家公司同時也製作 LEXUS 汽車經銷商賣車時所使用的顏色樣版，非常擅長量少多樣且要求高精度的加工作業。他們能夠包辦從開模到射出成型的整個製程，不合理的要求也都可以在製作當下得到解決。這種高度技術能力是 ABITAX 信賴他們的原因之一。

一家廠商如果要實現高級的質感，其背後絕對會有高技術水準的協力廠商支持。這樣的製造工廠也正是日本競爭力的泉源。

註1）工程塑膠：與一般塑膠相比不僅強度較高，耐熱性與耐化學藥品性等也更為優異，是一種可以取代金屬來使用的高性能塑膠。

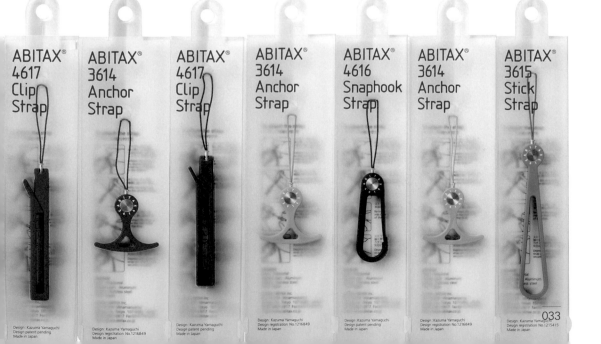

壓克力／Panasonic：ALaUno 馬桶

不使用陶瓷，讓設計有更寬廣的可能性

重新審視慣用的材料，就能從中創造全新的產品價值。

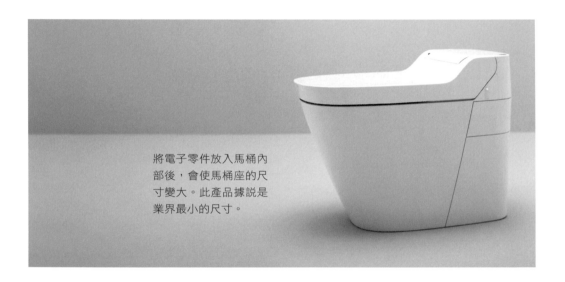

將電子零件放入馬桶內部後，會使馬桶座的尺寸變大。此產品據說是業界最小的尺寸。

說到馬桶的材料，通常只會想到陶瓷。而推翻此常識的，是由 Panasonic 開發及販售的 ALaUno 馬桶。被 Panasonic 看上並且用來替代陶瓷的是有機玻璃類材料，這是一種新材料，以水族箱常用的壓克力樹脂為基礎，將硬度提高到即使用刷子刷也不會產生刮痕，而且具備不會被浴廁清潔劑腐蝕的耐久性。

當初開發這種新材料的目的，是為了要減少打掃洗手間的頻率。根據 Panasonic 的調查顯示，家庭主婦最討厭的家事就是打掃洗手間，尤其是洗手間裡最難去除的水垢。使用陶瓷時，上面的釉所含的矽成份會與自來水中的鈣、鎂離子產生化學變化，形成水垢附著，再加上其他汙垢的侵蝕，就會變成黑漬、黏垢甚至發出惡臭。

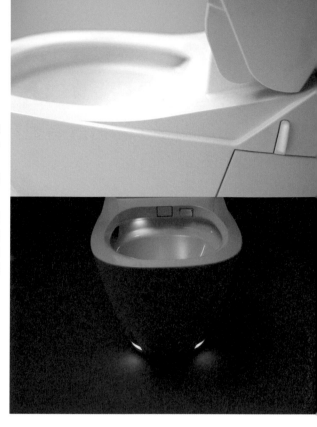

上／一般常見的馬桶由於底座（陶瓷）與馬桶蓋（塑膠）分開，其間有縫隙容易藏污納垢。而採用有機玻璃材料的話，就能一體成型，不會有縫隙。

下／由於採用有機玻璃材料，所以可以在馬桶座內藏 LED 照明或喇叭。右圖中的馬桶是考量到坐的舒適而設計成「圓角四邊形」的形狀

新材料本身具有撥水性而且不含矽，所以不容易附著水垢。只要使用泡沫或漩渦狀的水流沖洗，就能維持相當的清潔，可以減少刷洗的頻率到 3 個月洗 1 次即可。

提升製造的精密度

採用壓克力材料可提升設計的自由度。因為陶瓷是用陶土燒製而成，所以每個產品的尺寸與形狀較容易產生誤差。而以壓克力材料射出成型生產的馬桶，只有百分之一公厘左右的誤差，如此一來設計就能更自由。

使用這種新材料和新製程來設計馬桶的是設計師深澤直人。深澤先生認為，要塑造優美的衛浴空間，就要採用簡單樸實的設計，要消除干擾就得排除標新立異與奇特的外觀造型。

使用新材料可提高製造的精密度，所以可以縮小過去馬桶蓋與底座間的縫隙，也可以將溫水洗淨裝置等電子零件都收進馬桶內部，這樣就可以使馬桶的造型更加精簡俐落。乍看之下新的造型似乎一點也不特別，但是從馬桶蓋一直延伸到地板的斜線設計，據說是陶瓷材料的馬桶做不出來的。

啤酒專用寶特瓶

提出嶄新用途的啤酒專用寶特瓶，
藉此開拓新市場。

麒麟（KIRIN）集團與三菱樹脂公司共同開發了適合裝啤酒的全新寶特瓶，從 2015 年 8 月開始作為宅配家用啤酒的專用容器。該寶特瓶的最大特色，是為了保持啤酒鮮度，在瓶身內側施以特殊塗層，與一般裝清涼飲料用的寶特瓶相比，可更有效地阻隔氧氣混入及二氧化碳外洩。雖然已經有用寶特瓶當作葡萄酒容器的案例，但是據說用寶特瓶來裝啤酒在日本國內是首次嘗試。

三菱樹脂先前已推出過裝葡萄酒用的高阻隔性容器「高阻隔寶特瓶」，而這次的啤酒專用寶特瓶性能則更為強化，其氧氣的阻隔率是平常的十幾倍。

塗層設備也有所改良

麒麟啤酒公司在開發該寶特瓶時，是採取稱為「**類鑽碳鍍膜（Diamond-Like Carbon Coatings，簡稱『DLC』鍍膜）**」的專利技術。這是讓寶特瓶內呈真空狀態，再於瓶身內壁塗上薄薄的碳素膜，以提升阻隔性。只要抑制從外部混入的氧氣，以及從內部外洩的二氧化碳，即可防止內容物氧化，同時維持鮮度。

以往就曾推出過高阻隔性寶特瓶，比起一般寶特瓶可阻隔氧氣約 10 倍、二氧化碳約 7 倍、水蒸氣約 5 倍。但這次的新型寶特瓶，藉由改變碳素膜塗層的結構，據說擁有超越高阻隔性寶特瓶的性能。

新開發的寶特瓶

廠商從 2013 年開始進行為期約兩年的開發專案，不僅在改變塗層的壓力與電力、調配碳素膜內容與結構的「配方」上煞費苦心，也改良了塗層設備。為了做出最合適的鍍膜，反覆進行過無數次的試驗。

完成的寶特瓶，為了方便運送而採取 1 公升裝、整體渾圓的設計。底部則與一般寶特瓶相同，設計成足以承受來自內部壓力的「花瓣型」半球狀突起物。

為了防止從啤酒工廠運送到目的地的途中受到外部光線的影響，特別使用寶特瓶專用包裝加以密封，這樣也能使其維持冷藏狀態、原封不動地送達目的地，貫徹對鮮度的堅持。若搭配設有寶特瓶保冷功能的專用啤酒桶，還可用鋁罐或瓶子等容器來裝，享受不同的口感。

新開發之寶特瓶的剖面圖

使用「類鑽碳鍍膜（Diamond-Like Carbon Coatings，簡稱 DLC 鍍膜）」技術，在內壁塗上薄薄的碳素膜以提升阻隔性

容器部分

內容物
（啤酒）　　　DLC部分　PET部分　　容器外

防止從外部滲入氧氣

防止二氧化碳與水蒸氣外洩

藉由改變碳素鍍膜的結構，而能夠擁有比一般寶特瓶高達十多倍的氧氣阻隔性

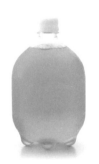
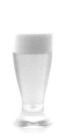

由左至右為專用啤酒桶、專用包裝、新開發的寶特瓶。專用啤酒桶也採取與寶特瓶相同的渾圓設計，運送至各家訂戶時，是以專用包裝完整密封寶特瓶的狀態送達。

PET

依內容物可區分為 4 種寶特瓶

寶特瓶英文是 PET bottle；原料為 PET（聚乙烯對苯二甲酸酯）。依內容物的種類區分，目前在日本製造的寶特瓶可分成 4 類：分別是裝碳酸飲料的**耐壓寶特瓶**與**耐熱壓寶特瓶 Ⓐ**，還有用來裝綠茶或果汁的**耐熱寶特瓶 Ⓑ**，以及裝含奶飲料的**非耐熱寶特瓶**。

製造寶特瓶時，要預先做好瓶胚（外型為試管狀）的射出成型品，再進行加工。首先將瓶胚加熱至 100℃ 並放入模具內，接著往模具內的瓶胚插入延伸棒，朝縱向拉伸擴張，然後吹入高壓空氣，使瓶胚膨脹至模具的大小，等冷卻後再打開模具，就能完成寶特瓶的製作。

寶特瓶的製程

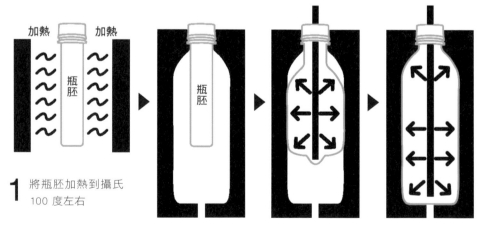

加熱　加熱

瓶胚

瓶胚

1 將瓶胚加熱到攝氏 100 度左右

2 放進寶特瓶用的模具中

3 使用延伸棒將瓶胚朝縱向擴張

4 吹入高壓空氣使瓶胚膨脹

ⓐ 耐壓寶特瓶／耐熱壓寶特瓶

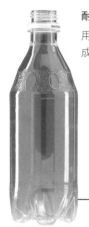

耐壓寶特瓶
用來裝不含果汁或乳品
成分的碳酸飲料。

花瓣形狀的底部
做成此形狀是為了
防止寶特瓶底部因
碳酸內壓而變形。

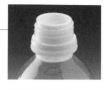

耐熱壓寶特瓶
用來裝含果汁或乳
品成分的碳酸飲
料。會對瓶口施加
高熱使其結晶化，
來加強硬度。

裝不含果汁或乳品成分的碳酸飲料時會採用**耐壓寶特瓶**。因為飲料中含有碳酸，所以瓶內壓力會比其它飲料更高。為了抵抗內部壓力，於是將容器內壁增厚來提高整體強度。此外，相較於用來裝無碳酸飲料的耐熱與非耐熱寶特瓶，耐壓寶特瓶整體外觀的邊角較少，且不易因內壓而變形。

至於含有果汁或乳品成分的碳酸飲料，為了要進行殺菌處理，所以採用的是**耐熱壓寶特瓶**。這種保特瓶的瓶口會因結晶化而變成白色，可用此特徵來區分是否為耐熱壓寶特瓶。此外，耐壓寶特瓶與耐熱壓寶特瓶都會為了防止底部因碳酸而變形，而將底部設計成如花瓣般的形狀。

ⓑ 耐熱寶特瓶

耐熱寶特瓶通常用來裝綠茶、烏龍茶等無糖茶水與果汁。裝填飲料時，因溫度需達到約 85℃，所以寶特瓶必須具有較高的耐熱性。為了防止瓶口變形，與耐熱壓寶特瓶相同，在製造時會將瓶口結晶化。此外會將瓶子側面設計為能吸收壓力的凹凸槽形狀來防止變形。

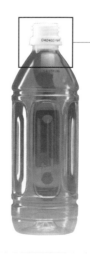

耐熱寶特瓶
用來裝綠茶、烏龍茶以及果汁飲料，為了防止瓶口因高溫變形而將瓶口結晶化。

矽膠製玻璃杯

酷似玻璃的軟玻璃杯

前所未見、嶄新的玻璃杯誕生了。話雖如此，乍看之下，會覺得這不過就是個平淡無奇的玻璃杯。

2013 年 11 月在日本東京國際家具展（IFFT，Interior Lifestyle Living）展出此商品的信越 POLYMER 公司，是一間擅長製造矽膠手機鍵盤及汽車用引擎零件的廠商。這款商品就是右頁下方照片中，施壓後會變形的矽膠製軟玻璃杯，來自矽膠製餐具品牌「shupua」，品名就是「玻璃杯」。

這款玻璃杯外觀看似玻璃製品，但是即使從桌上摔落地面也不會破裂。它結合了玻璃外觀與矽膠特質的訴求，讓這個商品充滿新鮮感。

shupua 是三家公司的合作專案

「shupua」這個品牌，是由矽膠樹脂廠商信越化學工業提供材料，由擁有矽膠樹脂加工技術的信越 POLYMER 公司負責加工，並由專營生活用品製造與銷售的 h-concept 公司負責策畫設計。

在杯中放入冰塊、倒入碳酸水的模樣。看起來像玻璃製的玻璃杯，其實是用矽膠材質製成。

這款矽膠材質的玻璃杯，從底部到杯緣都很薄，因此就口的感覺與玻璃製品極為相似。底部有稍微內縮設計，使其可堆疊收納，整體設計都充滿細膩的巧思。「看起來會被認為什麼都沒做的簡單設計，其實是我們最花心思的部分。這個設計最終的目的，就是要呈現出『玻璃杯』的形狀」h-concept 社長—名兒耶秀美如是說。

由於是矽膠製的玻璃杯，與真正的玻璃製品相比，還具有功能上的優勢。因為矽膠不易導熱，因此放入杯中的冰塊不容易融化，也較不易發生結露現象；當倒入咖啡這類熱飲時，也比較容易拿取。外觀雖然簡單，卻具備高機能性，這便是矽膠材質賦予玻璃杯的附加價值。

信越 POLYMER 公司也期望透過開發消費者喜愛的商品，趁機活絡公司內部。因此，當初在開發「shupua」時，除了從各個製造現場匯集意見，也在公司內部公開募集商品命名，全公司團結一心地共同進行開發。

信越 POLYMER 的開發負責人對此出色製品信心十足，他表示：「高透明的外觀，不容許混雜不良品。正因為我們有技術，所以才辦得到」。高度的透明感與比擬餐具的強度，研發出具安全性的商品，這是信越 POLYMER 實踐技術力的成果。加工方法是採取射出成型（Injection）與壓縮成型（Compression）這兩種加工方法來處理矽膠，並充分融合兩者的優點。

「shupua」在 IFFT 展出前，已經先在 h-concept 的直營店販售，「光一個週末就賣出數十個人氣商品。我們讓不知道這是矽膠製品的人試著朝遠處拋丟玻璃杯，他們的反應很有意思。」名兒耶秀美說。

藉由變更材質，讓所有人都熟悉的玻璃杯變身為充滿新價值的商品。

（左）與玻璃製品相同，用平常習慣的方式握持，會維持完整的形狀

（右）另一方面，若於靠近杯緣處施壓，玻璃杯就會變形，可見其兼具矽膠才有的柔軟性質

形狀記憶塑膠與紫外線感應塑膠

瓶子的用途不只是裝填液體，還能有更多功能。

下圖中的花瓶容器，其材料是由「DiAPLEX」開發的**形狀記憶塑膠**。而擅長吹氣成型的 Honda Plus 公司也一直在尋找製作容器時成型的可能條件。

塑膠在 40℃～120℃ 的溫度範圍時，會自動軟化或硬化。若是能活用這項特性，例如使用手握持的溫度使塑膠軟化，或許就能製造出完全符合手掌形狀的瓶子。或是，如果能將形狀記憶為只要淋上熱水就會讓瓶子變成壓扁的形狀，這樣就能毫不費力地將瓶子弄扁。

照射日光就會變化的塑膠

除了形狀記憶塑膠之外，Honda Plus 也一直在尋找將各種機能性塑膠製造成瓶子的可能性。其中之一就是右頁圖中的**紫外線感應塑膠**。若將瓶子放在昏暗的室內會呈現乳白色，若拿出室外照射日光，則會漸漸變成紫色。

依照射的紫外線量會漸漸讓瓶子顏色變淺或變深。晴天帶著這個瓶子外出時，如果顏色深到很嚇人，甚至誇張到讓人不想帶出門，就表示今天的紫外線超強。也許用來裝防曬乳或化妝品是很合適的，可以提醒今天是否該防曬。

在 Honda Plus 研究所裡，密密麻麻地擺放著超過數百種這類高機能性塑膠或是會顯色的有趣塑膠樣品。仔細觀察這些瓶子，就會發現「只將瓶子當作裝液體的容器」已經是過時的想法。

這是使用照射到紫外線就會顯色的**紫外線感應塑膠**製造的瓶子，顏色除了紫色外還有藍色與黃色的選擇。如果將這種塑膠再混入其它顏色後，也能呈現出各式各樣的變化。目前已經在開發用來裝防曬乳等化妝品的瓶子。

這是使用形狀記憶塑膠製作的容器。設計成伸縮管狀，當塑膠軟化就能任意彎曲，改變形狀後若再加熱，就會恢復成原來的形狀。可以應用在開發符合手掌形狀或是能配合生活所需尺寸改變形狀的容器、花瓶或杯子等器具。

生物工程塑料「DURABIO」

用無塗裝實現歡欣雀躍的發色與光澤

榮獲「日本 RJC 2015 年度風雲車」、「2014～2015 日本汽車殿堂年度最佳日本車」兩項大獎的 SUZUKI「HUSTLER」車款，上市至今廣受好評。HUSTLER 滿載玩心的個性化外型與活潑鮮艷的配色，目標是顛覆小車形象，打造出「讓人歡欣雀躍的汽車」，從 2014 年 1 月甫上市就人氣暴漲，甚至要等上好幾個月才得以交貨，非常熱銷。在消費者中，日本長年購車意願低迷的 20～30 歲年輕族群就佔了 30%～50% 的比例。

HUSTLER 擁有如同 SUV 運動休旅車（Sport Utility Vehicle）的魅力外觀，搭配熱情橘、夏季水藍金屬、糖果粉紅金屬等鮮艷用色，格外引人注目，除此之外，其實內裝的趣味性也是大受歡迎的秘密。在車門開啟時瞬間印入眼簾的，是儀表板的鮮艷彩色面板。橘色與白色的面板，替深灰色基調的車內空間增添畫龍點睛之妙，演繹出開朗歡樂的形象。

彩色面板可以說是車內空間的首要重點，它是SUZUKI 與三菱化學公司共同為了汽車內裝所開發出來的成果，以三菱化學的生物工程塑料

「DURABIO」為基礎。DURABIO 本身就是透明的樹脂，具備高發色性，因此只要搭配使用顏料，就能獲得高彩度、高亮澤度的表現，不需要再做塗裝及鍍膜等表面處理。

目前汽車的儀表板材質，大多是使用**聚丙烯（PP）**，而裝飾部分的

榮獲「日本 RJC 2015 年度風雲車」、「2014～2015 年日本汽車殿堂年度最佳日本車」兩項大獎的 HUSTLER

塗裝則是使用 **ABS 樹脂**與**壓克力樹脂**（**PMMA**）。但是 PP 並不適合表現高彩度、高亮澤度；而 PMMA 雖然在高彩度、高亮澤度的表現上很優異，但是較難實現內裝材料所須的耐衝擊性與耐刮性；而 ABS 只要經過二次加工就能呈現高彩度、高亮澤度，但是成本相對提高。

HUSTLER 開發團隊以「歡欣乘坐、輕鬆操作的車內空間」為目標，力求高彩度、高亮澤度的表現，而選擇了能與塗裝品相同品質、相同性能，同時能控制成本的 **DURABIO 材質**。DURABIO 在環境性能上也有優異的表現，它的成分約有 50% 是從植物提煉而來的生物樹脂，由於無須塗裝，故可抑制塗裝時排放的 VOC 廢氣（揮發性有機化合物）。

SUZUKI 在 2015 年 6 月發售的「ALTO Lapin」內裝，在輕量化的同時亦採用了 DURABIO。MAZDA 不僅將 DURABIO 運用在新款的「ROADSTER」內裝上，也著手嘗試適合外裝的應用。

採用 DURABIO 的 HUSTLER 儀表板。基本款是橘色與白色。2015 年 1 月發售的特別款「J STYLE」中，則是紅色、白色、黃褐色 3 種顏色。由於白色的明度過高時會不夠穩重，過低則有損魅力；藍色過強會顯得冰冷，黃色過強則像是曬到褪色，就像這樣，在色彩表現上歷經了多次調整。

矽膠發泡

濕潤、蓬鬆的質感，讓光線從視覺轉變為觸覺。

由加藤健太郎所設計的照明器具原型「snow」，光是捧著它就會讓人聯想到日本鹿兒島的名產糕點「**輕羹**」（ Karukan，山藥蒸糕）那種蓬鬆、Q黏、有彈性的觸感。

這是在燈泡型螢光燈的外面，包覆一層厚約 2 公分的矽膠發泡材料的照明器具。加藤先生認為「在照明領域裡，照明器具設計的方向，一直以來都著重在配光的控制與光線所創造出來的空間效果，很少以人為出發點來設計」，因此他設計出可藉由觸摸來感受照明樂趣的燈。

當時在開發這項照明器具時，為了設計出視覺上能感受到溫柔，而且擁有柔軟觸感的燈，加藤先生到處挑選合適的材料。在選材時，他找到一家機器人開發公司 Kokoro，他們專門負責開發在主題樂園、恐龍展等各種活動中使用的機器人。

從來沒被用來成型的材料

矽膠發泡相較於同樣是發泡性樹脂的 PU（聚氨脂），其孔隙結構更小、粒子分布更均勻，材質柔軟，還具有按壓後可緩慢恢復原本形狀的特性。與一般矽膠相比，前者的透光率不高，也沒有發泡材料般的柔軟度。反觀矽膠發泡的耐熱性高，因此很適合作為照明器具使用的材料。

開發時最大的問題，就是直到當時都沒有將矽膠發泡注入模具成型的經驗。因為矽膠發泡原本的用法，是噴在縫隙間使其發泡，作為填充料使用，所以就算向材料廠詢問，得到的答案都是，從來沒人想過要將矽膠發泡放入模具中成型。

於是，他只好自行從矽膠材料與發泡劑的混合開始研究。不止是材料的調配還包含溫度、濕度的控制、攪拌的方法，甚至是模具中進行發泡時的壓力調整，都反覆做了非常多次。

此外，如果只使用矽膠發泡，會使產品本身很容易受損，所以要解決這項困難，就得用矽膠塗料包覆，才能提高耐久性。

使用矽膠發泡能呈現與其它材料不同的柔和質感，可以成功拉近產品與人之間的距離。如果只拿來用在照明器具上，就太可惜了。

設計師加藤健太郎與機器人開發公司 Kokoro 共同開發的燈具 snow。為了在不影響質感的前提下提高強度，所以在矽膠發泡的表面塗上了透明的矽膠薄膜。

PICASUS 金屬質感的塑膠薄膜

沒有電鍍也沒有塗裝，利用奈米科技讓塑膠呈現出金屬感。

為了讓塑膠看起來像金屬，通常會選擇**電鍍**或**蒸鍍**這兩種方法的其中一種。但無論是哪一種都會使用到金屬，於是就會產生電波被吸收無法穿透的問題。正因為如此，要讓行動電話等產品表現出金屬質感時，就需要採用錫或銦來進行**不導電蒸鍍**的表面處理方式，但這些在壓膜的處理上並不容易，所以生產效率並不高。

TORAY 開發出一種完全沒有使用金屬也能呈現出金屬質感的薄膜 **PICASUS**。這個技術是採用兩種折射率不同的 PET，在改變厚度的同時，還交互堆疊大約 1000 層後所製作的一張薄膜。如此不僅成功呈現出金屬光澤，相較於塑膠的不導電蒸鍍加工，其成本降低了約 2 ～ 5 成。

由於 PICASUS 與電鍍、蒸鍍最大的差異在於「沒有使用金屬」，也就是可以讓電波完全通過。到目前為止的手機產品設計中，負責收發電波的天線部位附近都不能採用金屬材料，如果採用這種薄膜，就能拿來包覆整台機器並能呈現出金屬質感。此外也不用擔心生鏽及剝落的問題，而且回收再使用的處理也更加容易。

B 印刷成白色就會得到如珍珠般的光澤。若是將背面印刷成黑色，就能呈現不鏽鋼般的金屬色澤。

呈現出多彩的珍珠色調

薄膜的種類共有 3 種，分別為反射率高且具有金屬質感的類型、重視穿透性的類型、以及顏色為藍色且會反射光線的類型。其中，反射率高的類型適合應用在半透光之類的產品等。

其中穿透性高的類型，如右圖 Ⓐ 若在背面印上各種顏色更能提高表現力。又如左頁圖 Ⓑ，若在表面施以霧面印刷，就能產生如珠光般的效果。

透過質感的改變，就可以產生更新、更多樣化的表情。

加工薄膜時，會先做前置成型，做成曲面後，再進行插入成型。處理後就能經得起 150% 的伸展。

目前已經將這類薄膜應用在手機的前飾板部分 Ⓒ，以後也預計運用在電腦面板方面。只要透過與印刷技術的結合，就有可能實現目前為止未曾見過的全新表現。

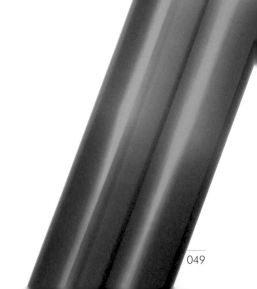

Ⓐ 將這種薄膜加上彩色塗裝或印刷，就能表現出全新質感的金屬色澤。

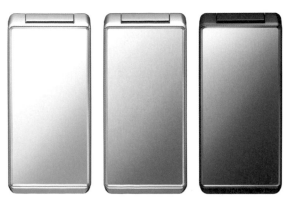

Ⓒ PICASUS 目前已經被用在日本電信公司 au 的行動電話 T002 飾板部分。

樹脂製汽車外板

可替換外裝的敞篷車，感覺如何？

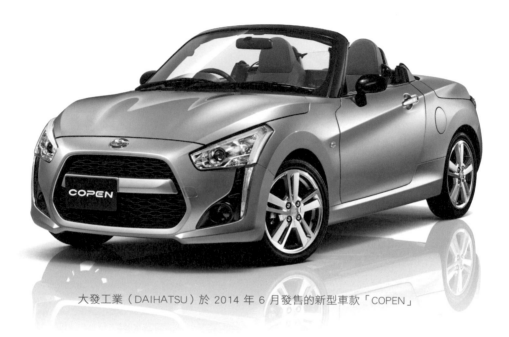

大發工業（DAIHATSU）於 2014 年 6 月發售的新型車款「COPEN」

　　大發工業（DAIHATSU）於 2014 年 6 月發售的新型車款「COPEN」，在汽車製造常識上掀起一陣波瀾。製造商使用樹脂製的可替換式外板系統，且對外公開製作替換組件的必要資訊，廣大招募外部的零件製造廠商與設計師來參與車輛研發的商業模式，這種種都是「打破常識」的作法。

　　「COPEN」是一款雙座敞篷小跑車。2002 年上市的第一代車款，就憑藉著可愛的設計與輕鬆體驗敞篷車快感的概念，搏得廣大好評。

　　2014 年推出的第二代 COPEN，除了承襲「輕型敞篷車」的核心概念，同時還進行了超越單純改款的多項挑戰。其中最具代表性的作法，就是改用樹脂製造車身外板，可依使用者喜好組合替換的「DRESS FORMATION」系統。只靠骨架實現車身硬體的車架結構「D-Frame」，讓這一切變得可行。消費者購買 COPEN 後，只要更換外板組件，就能讓外觀煥然一新。

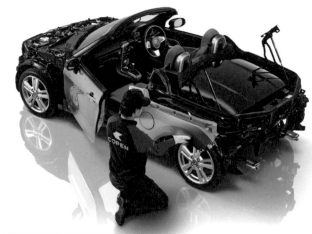

「COPEN」車款的外板，除車門外全都是樹脂製。引擎蓋的微妙弧度也是拜樹脂所賜。據說能夠以 1/100 mm 的水準來精確掌控

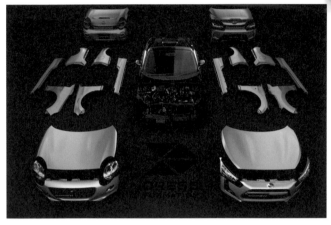

DRESS FORMATION 這套可替換式的組件結構，除了左右的車門外，還包含引擎蓋和擋泥板等 11 個組件

統籌新款 COPEN 設計工作的首席設計師—和田廣文表示，不使用鐵板，而採用樹脂材質，這點為設計帶來了各種好處。

塑膠特有的精確性

「樹脂比鐵更能準確地呈現微妙的弧度與圓角。新款 COPEN 對於車身的光影反射實施了縝密的計算，能夠以 1/100 mm 的水準來控制」。車身後面從後行李箱蓋到鴨尾型車尾一體成形的構造，如果用鐵板恐怕是辦不到的。

DRESS FORMATION 的組件製作，今後也考慮與外部設計師合作，打造出多樣性的變化。至於必要的作法與設計藍圖，也對外公開給多家第三方合作對象。

此外，車商內部也積極實施各種設計競賽。首席工程師藤下修期望：「不只是形狀，在色彩、材料、最終修整等諸多層面上，大家應該也能夠有所表現」。

名兒耶秀美（Nagoya Hideyoshi）

生於東京。就讀武藏野美術大學造型學部時，擔任「Per Schmolcher」的助理設計師。1981 年畢業進入高島屋就職，隸屬宣傳部。1984 年 6 月從高島屋離職進入專門生產販賣日用品的「MARNA」，先後經歷了企劃室室長、常務董事等職位。2002 年 3 月獨立創業，開設「h concept」公司並擔任社長，負責產品開發、設計顧問等工作。

高級質感塑膠產品的製作方法

塑膠產品的高級質感，是藉由處理分模線與澆口的方法，
對細部進行最終加工的程度來決定。

「h concept」公司的社長名兒耶秀美先生，從 2002 年發售動物造型的橡皮筋「Animal Rubber Band」後，就陸續推出許多設計性高又兼具幽默感的產品。其中包括許多參加比賽卻無法順利商品化的優異設計與構想，原因是所有廠商都在製作的階段產生了迷惑與困擾。

塑膠製品的生產
無法由設計師一個人包辦

名兒耶社長長久以來致力於製造、開發、包裝與行銷，並且確保銷售的管道，設法讓「差點被埋沒的設計」重見天日。 h concept 的產品特色，就是大部分都是採用塑膠材料。

h concept 的產品以塑膠材料居多是有原因的，因為塑膠可以任意地改變形狀，也能隨心所欲地著色，是一種能夠滿足設計師各種嚴苛要求的材料。但從開始直到實際生產的過程中，塑膠存在著許多必須跨越的難關。

例如，塑膠製品會用到模具，但很難由設計師單獨負擔開模費用，此外還需要具備成型的經驗與技術才能製作。設計師如果要做出塑膠製品，就必須找合夥人幫忙負擔製作模具的風險，並且擔任連結設計師和製造工廠間的橋樑。而 h concept 是少數幾家願意扮演這個角色的廠商。

「Pecon！」隨身藥盒。開發這項產品的設計師澄川伸一說：「讓我切身體會到矽膠的黏著有多麼困難。」

「HITOFUDE」衣架。衣架的線條只要一筆就能畫完。採用 PC 樹脂來增加強度，由千葉保明設計。

「UKIHASHI」筷子。將筷子放下時，前端就會懸浮在空中，所以不需要另外使用筷枕。澆口設置在筷尾的凹穴內，在上面加蓋就能完全隱藏澆口痕跡。材質採用 FRP（玻璃纖維強化塑膠），由小林幹也設計。

單枝花瓶「NEKKO」。使用比重較高的 PBT 樹脂（聚對苯二甲酸丁二酯）來代替陶瓷。由日本 ＋design 公司設計。

此外，製作時需要突破的困難很多，例如成型品的品質控制，就是其中一個難關。雖說這是左右高級質感的重要作業，但若要提高品管的成效，最重要的莫過於具備豐富的成型相關知識。而名兒耶社長除了有現在 h concept 成功開發的實際案例外，更有在生活雜貨製造商 MARNA 負責產品開發長達 20 年的經驗。累積了成型知識並與工廠建立緊密的合作網絡，正是支撐 h concept 設計品質的砥柱。

上圖的「NEKKO」是將盆栽及植物根部圖像化後，做成花瓶形狀的產品。雖然花瓶通常是陶瓷材質，但這種複雜形狀卻是陶瓷材料無法呈現的。於是他使用一種**強化玻璃纖維「PBT 樹脂」**（聚對苯二甲酸丁二酯），

它的比重較高所以較為沉重，可以呈現出如陶瓷般的質感。即使採用的是塑膠，也找到能呈現高級感的材料。

此外，針對成型的方法也不斷在改良。例如，澆口痕跡會讓塑膠看起來很廉價，於是將射出成型時用來注入樹脂的澆口配置在樹根的前端，讓人無法從產品上看出澆口痕跡。

其實不只 NEKKO，所有產品都希望能提高製造後的完成度。例如從 2007 年 2 月開始販售的塑膠製「UKIHASHI」筷子，在筷子頭部附近設置具設計感的澆口，成型後在孔上加蓋將其隱藏起來，這項產品也花了許多時間在細節處理上。

有時也會遭遇慘痛的失敗

然而，在獲得這些改良技術的背後，「也經歷過許多次的失敗」，名兒耶社長說。例如在開發將矽膠蓋往下按壓就能變成藥丸托盤的隨身藥盒「Pecon!」時，就因為失敗而開了兩次模。在設計嶄新造型時，必須挑戰過去未曾經歷過的製程，第一次開出來的模具，就曾因為矽膠的黏著面太小而產生強度不夠的問題。

塑膠因為可以透過化學方法來合成，所以材料有各式各樣豐富的變化，進而能製造出各種不同性質的產品。ABS、PP、PS、壓克力、PC 等，輕易就能列舉出好幾項具有代表性的材料。不過，要如何才能從那麼多種類當中選出最合適的材料？必須以驗證與測試為基礎來判斷。

宛如以一筆劃描繪完成的衣架「HITOFUDE」，不只是為了追求外觀上的趣味性而已，特色在於不用將圓領或套頭高領的領口拉開就能直接將衣服掛上衣架。不過，由於形狀特殊，要如何增加耐拉伸的強度，就成了最大難題。

為此，名兒耶社長使用 PP、ABS、壓克力等多種塑膠製作試作品，用來驗證吊掛 2 公斤重物時的強度。結果 PP 掛幾個小時就彈性疲乏了，而 PC 的分子結構密實不容易被破壞，較重的衣服就算掛很久也不會有問題。

身為產品製作相關人員，必須認真思考接下來對環境所造成的影響。尤其是塑膠材料，當它合成後就幾乎不會腐爛，而且會半永久性地存留在地球上，所以在使用上必須非常小心。

名兒耶社長正面思考這件事，他認為可以適當使用塑膠不會腐爛的半永久特性，來做出既環保又能長久使用的產品。

就因為如此，名兒耶社長才會設法提高塑膠產品的品質，並努力維持製品的高級感。他這麼做，其實都是為了要顛覆「塑膠製品都是便宜貨」的偏見。

巧妙的矽膠活用方法

除了獨特的肌膚觸感以及容易加工的特性以外，
矽膠還具備了優異的顯色性等優點。
名兒耶社長想告訴大家的，是如何使用矽膠使產品展現魅力的技術。

名兒耶社長在眾多塑膠種類當中，最喜歡使用的材料就是**矽膠**。

所謂的矽膠，就是包含矽元素的有機化合物。矽元素據説是在地球上除了氧氣外數量最多的物質，而且用途廣泛。其中最普遍的使用範例就是**半導體**。由於矽元素同時具有金屬與非金屬兩者的特性，因此可扮演介於導電用的導體與用來阻斷電的絕緣體兩者間的角色，而具有這 2 種特性的產品就是半導體。

而且，含有矽元素的矽膠若改變合成比例等條件，就能成為油脂狀或橡膠狀。這種變化自如的性質就可以產生多樣化用途。

對人體既安全又健康更惹人喜愛

名兒耶社長之所以會用矽膠製成各式產品，理由之一是因為這種材料「對人體既安全又健康」。「幾乎沒有使用塑化劑，甚至可以拿來製成奶嘴，安全性相當高」（名兒耶社長）。

就算撞到也不容易受傷的「GUM HOOK」。由大友學設計。

如塑膠軟管外形的門擋「TUBE DOOR STOPPER」。由涉谷哲男設計。

質地柔軟可以摺疊的漏斗「FUNNEL」。由涉谷哲男設計。

有許多吸盤的收納吊袋「Kangaroo Pocket」以橡膠材料製造。由澄川伸一設計。

塑化劑能賦予塑膠柔軟性，使塑膠更容易加工。並不是所有的塑化劑都有害，但確實有些塑化劑含有毒性，所以使用上須格外慎重。實際上矽膠也用在美容整型中，甚至被置入人體，由此可知它的安全性非常高。

不過，名兒耶社長會使用矽膠不只因為安全性而已，最大的原因在於「矽膠是個討人喜愛的材料」。

因為矽膠的觸感與金屬或其它硬梆梆的塑膠不同，不會給人冷冰冰的感覺。反而是擁有適度彈性，給人溫暖的感覺，就像是在觸摸人的耳垂般。

這樣的彈性，也使脫模變得容易，在造型上的自由度非常高。

h concept 最初在市場上推出的就是名為「Animal Rubber Band」的矽膠製動物形狀橡皮筋。用力拉扯也不會斷裂，除了可以伸展外，當外力解除後，就能恢復成動物的形狀。

由於矽膠具有 190℃ 的耐熱性以及 −40℃ 的耐冷性，所以可以放在冷凍庫中，即使在鍋裡隔水加熱也沒問題。耐候性也很高，長時間照射陽光也不會像一般橡膠很快就變質或發生裂開、剝落的現象。

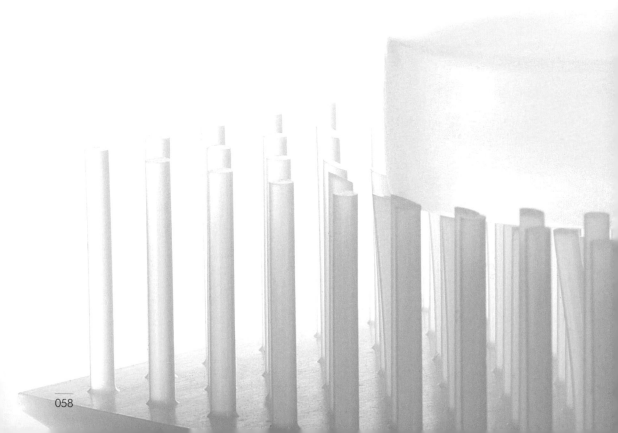

不僅是彈性，「顯色性佳，也是矽膠的一大特色」名兒耶社長説。這些 h concept 的產品，大概都做了 7、8 種顏色，提供非常豐富的選擇。比如用矽膠套筒包住的馬克杯「tagcup」，甚至有 10 種顏色。

不過，在某些情況下是不適合用矽膠作為材料的。例如吸盤，由於矽膠的透氣性高，空氣容易穿透，所以不適合做成吸盤。這也是為什麼從 2006 年開始販賣的「Kangaroo Pocket」採用橡膠來製作的原因。

需要先了解材料的特性才能製作出優質產品，名兒耶社長在產品化的過程中，經常往合作廠商的工廠跑。有時甚至不畏辛勞直接跑去找材料廠商，就只為了獲得更多資訊。

當產品要求較高的設計感時，大多會伴隨著高難度的開發與製造。因此，對於自行負擔包含模具的投資責任乃至於庫存風險的0名兒耶社長而言，從工廠及製造商取得現場的資訊，已成為製作產品不可或缺的程序。

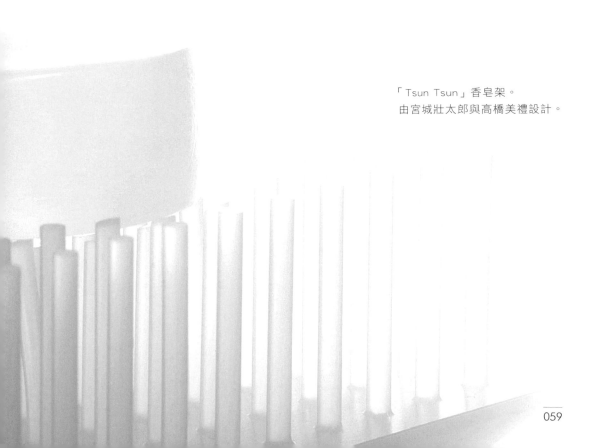

「Tsun Tsun」香皂架。
由宮城壯太郎與高橋美禮設計。

柴田文江（Shibata Fumie）

出生於日本山梨縣。從知名品牌家電廠商離職後，於 1994 年設立「DESIGN STUDIO S」公司，活躍於電子商品到日常雜貨的工業設計領域。經手設計的商品有 Combi 的 **Baby Label** 系列、無印良品的**懶骨頭沙發**、象印電子鍋的 **ZUTTO** 系列、歐姆龍的**體溫計檢溫君（Kenonkun）**，以及電信業者 KDDI 的 **Sweets** 系列等。得獎無數，包括有日本 Good Design 大獎、AVON Awards to Women 藝術獎、iF 設計獎的最優秀作品等。

這樣就能製作出「柔軟」的塑膠

向柴田設計師請教如何讓塑膠看起來「柔軟」的設計手法。
柴田文江：塑膠產品的質感取決於形狀。

柴田文江所設計的產品，大多給人具光澤的造型與充滿彈性的印象，即使她並未採用橡膠或矽膠等軟質材料。

塑膠所特有的魅力

柴田女士除了右頁的「Sweets cute」手機以外，還經手了許多家電製品、醫療器材、生活雜貨等工業產品的設計。由她的觀點來看，目前為止的工業製品，大多是些使用電子基板或塞滿了機構零件的物品。不僅在觀念與設計上，甚至連開發與製造過程中，都「充斥著男性化思考及機械油臭味」。

實際上家電製品與醫療器材是女性與兒童經常會使用到的器具，所以她希望能夠讓外表粗獷的工業製品，擁有一種溫柔的表情，成為適合任何人使用的產品。抱著這樣的心態設計，自然而然就能使產品造型擁有溫柔的質感。

事實上，柴田女士至今所設計的產品，許多在外裝上都是採用塑膠材料。而她愛用塑膠的理由其實很簡單，就是不須太貴的成本就能做出好產品。

這是柴田過去設計的 KDDI 行動電話：「Sweets cute」（上）與「兒童手機」（下）從側面拍攝的圖。
從兩支手機的剖面，可以看出造型是由拋物線與橢圓曲線為基礎所勾畫出來的。

仔細觀察就會發現，這兩支手機的輪廓非常相似，但第一眼印象卻令人
覺得有很大差異。左邊是「Sweets cute」，右邊是「兒童手機」。

為了追求高級質感而在家電製品的外觀上採用金屬材料時，就會使成本增加。一旦價格變高，就無法如柴田女士所期待的，成為大家都可以輕鬆購買的產品。

設計映入眼簾的光

當然，柴田女士不會因為成本考量而設計出看似廉價的塑膠製品。塑膠具有光澤且滑順的外觀，更能傳達出特有的高級感與溫潤感。

塑膠的優點就在於任何人都能輕易擁有，也正因為是塑膠才能使外型富有魅力。在柴田的設計裡，明顯蘊藏了這樣的意涵。

既然如此，要如何才能做出具有魅力的外型呢？接下來以這位知名的女性工業設計師過去曾設計的兩款手機為例來說明。

柴田女士的設計風格是「剖面一定要符合特定的法則」。比如剖面的基本線條就是橢圓及拋物線等圓弧曲線。如果從側面觀察她設計的 KDDI 行動電話「Sweets cute」與「兒童手機」，會發現都具有此項特徵。

若從側面觀察前一頁的兩項產品，會發現它們幾乎都沒有使用筆直的線條。特別是螢幕上蓋的形狀，就像是因表面張力而保有其外型的水滴般，讓人感受到張力的強度。

其實以二次曲線為基礎的有機造型很適合用來表現光澤感。這樣的曲線能表現出自然與生物的意象，讓產品呈現出溫暖的感覺。

以有機曲線設計出來的剖面為基礎，柴田使用「Pro/ENGINEER」軟體來設計造型，其中她最在意的就是「如何呈現兩個 R 角（圓角）之間連接面的亮部光澤」。

這部分需要非常細膩的製造過程，讓光線照射到與 R 角相連的面時，能平順且連續地反射光線。之後，再使用 3D 製圖軟體對完成的面進行反覆驗證。設計涵蓋的範圍並不僅止於形狀，就連反射的光線也是設計的一部分。

質感可以用形狀來表現

有很多種能讓表面看起來很光滑的加工方法，例如在成型後對表面進行研磨加工或塗裝等處理。然而，無論要進行哪種加工，如果最基本的外型與表面狀況不好時，就沒有辦法讓產品呈現出優美的表情。相反地，只要有好的外型與表面，就能表現出更多樣化的質感與意象。

柴田認為，依照形狀所能表現的質感與意象「只要稍微改變尺寸、曲面的呈現方法，以及顏色的搭配就能產生很大的變化」。其中最典型的例子就是本書中介紹的兩支行動電話。

實際上，這兩支行動電話內部的結構幾乎完全相同。若仔細確認，就會發現在整體比例上的差異並不大，就連剖面形狀在做法上也有許多共通點。但是乍看之下，「Sweets cute」與「兒童手機」之間卻給人截然不同的印象。

一邊是適合第一次擁有手機的小學女童的可愛造型，讓人感覺拿在手上時會很服貼。另一邊則是以所有兒童為對象所設計的，讓人覺得即使使用時較粗暴也不容易損壞。雖然兩者之間只有在 R 角與連接 R 角的面，鼓起的程度上有些許差異，但給人的感受卻完全不同。

塑膠製品可設計成任意形狀，而且製作的精準度相當高。柴田認為它的魅力就在於，只須些微的差異就能改變整體印象。「決定設計優劣的第一要素，在於創意與巧思。若要賦予構想生命，用心追求外觀設計絕對是不可或缺的」。

能傳達質感意象的語句是非常重要的

「ㄅㄨㄞ ㄅㄨㄞ」、「Q 彈」、「圓嘟嘟」。
工業設計師柴田文江擁有「讓塑膠製品質感意象共有化」的語句。

　　塑膠製家庭用醫療器具如體溫計，有許多會直接接觸到身體與肌膚，所以在設計這類產品時，必須讓產品具有乾淨的感覺。要設計出什麼樣的意象，才能表現出潔淨感呢？

　　柴田文江心中所浮現的意象是「在水中剛蹦出來的新生命」。榮獲 2007 年德國 iF 金質獎的歐姆龍電子體溫計「**檢溫君**」（Kenonkun），它的設計就是起源於這樣的想法。

　　就像是捏住一個充滿張力、Q 滑塊體的前端，並將它拉長的形狀，然後使用透明樹脂大範圍地包覆顯示溫度的部分，來營造出整體的透明感。

歐姆龍電子體溫計
「**檢溫君**」。

au 的行動電話「Sweets」（右圖）以及「Sweets pure」（右頁下圖）。目標對象年齡層的不同，直接反映在外觀上。

Combi 的「Baby Label」系列。強調的是一種圓嘟嘟的形象。

柴田女士所設計的歐姆龍的醫療器材，全都擁有這樣的共通意象。

將意象轉換成
大家都能理解的語言

相較於其它材料，塑膠能製作出高精密度及高自由度的形狀。也因此更須慎重地進行設計。因為即使用相同的材料或進行同樣的表面處理，但只要有個面或 R 角的膨脹程度稍有不同，就會讓質感產生很大變化。想要讓產品表現出何種質感，設計師須認真思考外型確實的意象，否則設計出來的產品很可能偏離原本的構想。

柴田女士巧妙地運用了任何人都能理解的擬聲語或擬態語來表達質感的意象。藉由該語句所蘊含的概念，可以更容易讓參與開發的相關成員擁有共同意象，也因此讓產品的高級質感得以實現。

不只一開始介紹的歐姆龍健康事業產品而已，她所設計的產品，都擁有代表各自質感的形象。雖然塑膠能做出任何形狀，但同時具有不易讓人了解想要呈現何種質感的疑慮。透過特定語言傳達共同質感設計的要求，這可說是柴田設計師的一種造型手法。

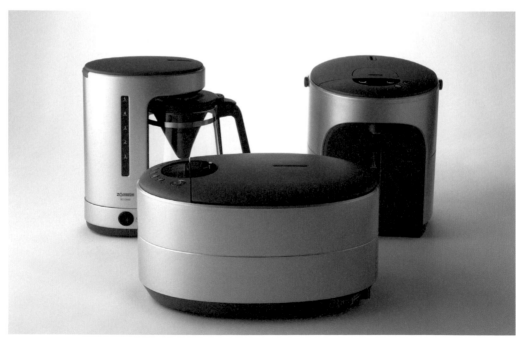

象印的「ZUTTO」系列。造型設計的巧思是，周圍淺色部分是堅硬的金屬，局部的黑色部分反而是柔軟的材質。

再舉幾個例子來說明。象印的「ZUTTO」系列「獨特的造型就像是從產品側面用力壓夾塑膠本體，結果被這麼一擠，上面和下面就凸出去了」。使用上下部分看似柔軟的質感，來反襯出側面金屬塗裝部分的堅硬質感。其設計目的就是為了要相對提高側面部分金屬的質感。

在「ZUTTO」的設計裡還隱藏了一件事，就是即使在有限的成本考量下而無法使用金屬時，也可以使用造型來提升質感的設計技術。

柴田女士曾說，要讓產品傳達出何種質感，會因為產品所設定的客群年齡層不同而有明顯差異。例如在她曾設計的產品中，使用年齡層最低的，是由 Combi 所生產，名為「Baby Label」的育兒用品。

因應年齡層不同而改變的曲面

柴田女士在設計這個系列時，大部分所用的主題是「看到嬰兒的小手腕與腳踝關節，圓嘟嘟的肉擠出紋路所形成的形狀」。

在 65 頁的圖中，杯子與杯底的連接部，還有兒童便盆各個零件的連接部，都是依循這樣的主題來設計的。以這樣的主題所設計的形狀跟這類產品常用的矽膠材料很搭配，而且圓角的造型也不會讓嬰幼兒受傷。有如胖嘟嘟的嬰兒般，是具有獨特可愛風格的設計。

若要適合再大一點的年紀，例如小學女生，此時的造型就不會設計成圓嘟嘟的感覺。柴田女士在第一次設計的 au 行動電話「Sweets」就是最具代表的例子。橢圓的設計讓產品外型相當柔順，這個造型是以擁抱為主題，因此讓產品具有圓潤的印象。

這是一種視覺上的效果，「雖然行動電話的外觀並不圓，但只要將上方的顯示部分做成圓潤的外型，然後再採用比手機本體更明亮的顏色，就能讓它看起來更渾圓」。

而第 2 代得「Sweets pure」是設計給年紀再大些的「姐姐」用的行動電話。它所描繪的輪廓，就像是植物葉子般流暢的線條。但無論是第 1 代或第 2 代都是採用以二次曲線為基礎的形狀，巧妙地讓產品從圓嘟嘟的外型變化成擁有流暢線條的輪廓，來呈現出不同的意象。

金屬

篇

- 金屬的基本知識

- 從數位相機的發展史學習
 如何發揮金屬材料特性

- 透過實例，學習知名品牌
 的金屬活用法

- 拓展材料的可能性・
 技術研究

- 知名設計師的金屬活用法

金屬經常用於創意材料

設計產品時，什麼場合要使用哪類的金屬呢？以下解說基本觀念。

容易提煉與加工的鋼鐵，一直是金屬材料中的佼佼者，自古以來支撐著人類的生活，直至現代也未曾改變。因此，只要說到金屬材料，鐵就經常會被拿來比較。在業界中，主成分為鐵以外的金屬稱為**非鐵金屬**，比如鎂、鋁；當金屬的比重小於鐵的一半，則稱為**輕金屬**。

鐵最大的缺點就是太重。近年來，電器有小型化與可隨身攜帶的趨勢，因此要如何減輕產品本身的重量，在產品開發上就顯得非常重要。重量輕盈的外殼材料中，最具代表性的就是塑膠，但塑膠的強度不高，所以在人們追求既輕盈又耐用的外殼材料過程中，往往會積極運用非鐵金屬的合金。

依需求選擇金屬

目前最常將各種不同合金拿來使用的，就是數位相機這個領域。因為金屬具有輕巧、耐用、低成本的特性，很適合用在相機上（請參照右頁表格）。此外，使用金屬的高級質感來襯托品牌形象，也是一種商品策略。

例如理光（RICOH）在其高級機種的「GXR」以及「GR DIGITAL」系列相機上便使用了鎂合金。

鎂合金幾乎可說是目前實際被應用在產品上，比重最小的金屬。因此，對於本體體積有點大的產品來說，鎂合金是最適合的。

另一方面，有許多廠商在旗下的小型數位相機上採用具有銀色光澤的鋁材料來製造。這種策略是透過表面明亮的鋁來呈現出產品輕盈感。

鋁合金很早就被拿來應用在產業上，不僅種類眾多，而且已經發展出包括陽極氧化（Alumite）等各種表面加工的技術，比如 Canon 的「IXY200S」相機的機身就是採用鋁合金。

金屬材料特性的比較

金屬名稱	重量（比重）	耐腐蝕性	合金的拉伸強度（MPa）	低成本性
鎂	◎ （1.74，約為鐵的 22%）	△	220 左右 （AZ91 系列）	○
鈦	△ （4.51，約為鐵的 57%）	◎	1200～1400 左右 （β 系列鈦合金）	△
鋁	○ （2.70，約為鐵的 34%）	○	200～300 左右 （6000 系列）	◎
不鏽鋼	× （7.93，約與鐵相同）	○	580 左右 （SUS300 系列）	◎

使用的材料會影響品牌形象

另一方面，**鈦**是近年來相當受矚目的新材料。雖然比起鋁或鎂，鈦的比重較大，但它的優勢是強度非常高。

雖然鈦直到最近才開始被廣泛使用，但由於加工等的成本還很高，所以大多用在價格昂貴的商品，也因此讓它具有獨特的高級感。

過去，京瓷（KYOCERA）的「CONTAX Tvs DIGITAL」數位相機就是採用鈦金屬，原因在於希望能同時擁有強度以及高級感。第 1 代的「CONTAX」數位相機，就是讓鈦金屬成為打造品牌形象的一雙翅膀。

而 Canon 數位相機品牌的 IXY 系列，則是採用**不鏽鋼**材質，來確立其獨特的品牌魅力。不鏽鋼不是輕金屬也不是非鐵金屬，而是添加了**鉻**的鐵合金，該公司在小型相機上使用比重較大的材料，來呈現出高級質感。並且獨立開發出各種不同的表面加工技術，比如能使不鏽鋼呈現從未有的白色質感。

包含數位相機在內的可攜式機器領域，常藉由使用各種不同的金屬材料，確立出屬於自己的品牌形象。因此在金屬材料的選擇上，除了功能面，形象面的考量也越來越受到重視。因此，從數位相機產業的現況，就能知道關於最新金屬材料的市場資訊。

從數位相機學習金屬材料的種類

藉由不同型號的數位相機,來了解各種金屬材料的特性。

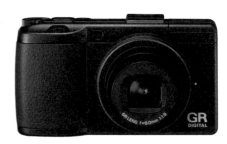

理光的 GR DIGITAL III。
外殼採用鎂金屬。

鎂合金的種類

Mg-Al-Zn 系列合金　目前使用在工業產品上最具代表的鑄造用鎂合金。這是一種在鎂合金的基本組成中,也就是在 Mg-Al(**鎂＋鋁**)中添加 Zn(**鋅**)來提高耐腐蝕性的合金。在使用射出成型加工的半固態成型法中,也是採用這類合金。被多方面運用在如行動電話或汽車等各種領域中。

Mg-Zr 系列　強調耐腐蝕性及拉伸強度的鑄造用鎂合金。

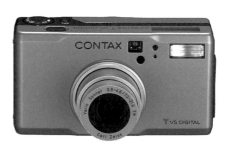

京瓷曾販售的 CONTAX Tvs DIGITAL 數位相機。外殼採用鈦合金來呈現高級感。

鈦合金的種類

α 型　添加鋁,耐腐蝕性優異,硬度較高。

β 型　藉由添加**釩**與**鉬**來提升強度,常應用在高爾夫球桿的擊球面。

α＋β 型　同時具有 α 與 β 兩系列的優點,是一種兼具強度與容易加工之特性的合金,應用範疇包括高爾夫球桿的桿頭等。

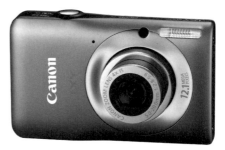

Canon 的 IXY200S 數位相機。在鋁合金的外殼上使用陽極氧化加工，呈現出明亮的色彩。

鋁合金的種類

1000 號系列	純度 99.0% 以上的純鋁系列材料。加工性、耐腐蝕性好，但強度低。用於日本的 1 円硬幣。
2000 號系列	**鋁＋銅**。俗稱為「**杜拉鋁**」或「**硬鋁**」。強度接近鋼鐵，但耐腐蝕性低。
3000 號系列	**鋁＋錳**。保有純鋁的優點，強度更高。用於鋁罐的罐身等。
4000 號系列	**鋁＋矽**。耐磨耗性及耐熱性高，適用於鑄造物。
5000 號系列	**鋁＋鎂**。高強度且耐海水腐蝕性，經常使用於船舶、汽車等。
6000 號系列	**鋁＋鎂＋矽**。加工性高、強度高。適用於鋁門窗等。
7000 號系列	**鋁＋鋅＋鎂**。在實際應用於產業的鋁合金中，強度最高。其應用包括零式戰鬥機等飛行器。
8000 號系列	**鋁＋鐵**。一方面保有鋁的特性，一方面提高強度。
Al＋Li 合金	**鋁＋鋰**。鋰的比重只有 0.5，而且是重量最輕的金屬。這種新材料在鋁中添加鋰，特性是比重小、強度高。雖然昂貴，但已經開始用在航太材料中。

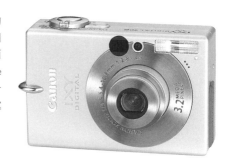

Canon 在 2004 年所販售的「IXY DIGITAL 30a」數位相機。在不鏽鋼的表面進行表面成膜處理技術「Super White Finish」。這是 Canon 開發的一種用純銀來強調淨白感的表面處理技術。

不鏽鋼的種類

300 系列	**鐵＋鉻＋鎳**。耐腐蝕性及強度優異，適用於建材等。
400 系列	**鐵＋鉻**。根據鉻的添加量多寡，可分為「**麻田散鐵**」系列與「**肥粒鐵**」系列。麻田散鐵系列雖然耐腐蝕性低，但加工性高，使用於汽車的消音器等。肥粒鐵系列則保有加工性而將耐腐蝕性提高，使用於廚房用品等。

沖壓加工、深抽加工與壓鑄

金屬有很多種加工的方法。

沖壓加工

沖壓加工 ——————
① 一片金屬板

金屬的加工方法很多，除了切削加工，還有透過加壓使材料變形的加工法。其中**沖壓加工**與**深抽加工**經常使用於工業產品的外殼，**鍛造**則通常使用於要求強度的零件上。

沖壓加工、深抽加工
藉由施加壓力使材料變形

沖壓加工是先固定材料，再使用安裝於工具機的成對模具，施以強大的壓力，使材料變形的加工法（如右上流程圖）。**深抽加工**則屬於沖壓加工的一種，使用衝頭壓入模穴內，使材料變形而成型的加工法（如下圖），但這樣的變形，容易使材料產生皺摺。而工程師的任務，就在於使用衝頭或模具進行加工時，如何防止材料產生皺摺。

如果將切削加工出來的完美無接縫的造型比喻為男性，那麼使用變形所產生的形狀，由於沒有明顯尖銳的邊緣，在視覺上非常地柔和，則可比喻為女性。

壓鑄法
將材料熔解並注入模具中

在結構體或工藝品的成型法當中，也有先將材料熔解後再注入模具鑄造的方法。但這種方法很少用在具現代感的工業產品的外殼上。

深抽加工

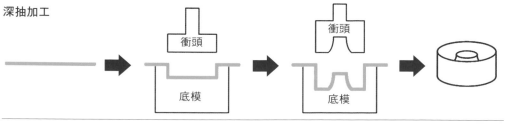

衝頭

底模

衝頭

底模

① 一片金屬板
（剖面）

② 使用模具拉伸

③ 使用不同模具
進一步拉伸

④ 從模具拔出，
並施以最終修
整就完成了

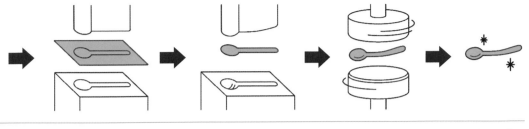

② 使用模具加壓　　　③ 使用模具沖壓　　　④ 研磨並施以　　　⑤ 完成
　切出形狀　　　　　　　出基本形狀　　　　　最終修整

　　一般人最熟悉的，應該莫過於**壓鑄法**。壓鑄法是模具鑄造法的一種，由於是使用機械將熔解後的金屬壓入模具中，所以在鑄造中算是精密度較高的加工法。主要用在鋁製品的成型。

　　此外，**脫蠟鑄造法**與**砂模鑄造法**是自古就存在的鑄造法，雖然在製造上非常方便，但要實現高強度與高精準度卻十分困難。

　　最近出現的**半固態成型法**，是一種類似塑膠射出的成型法，材料以金屬碎片來取代樹脂粒。由於熔解所需的能量較少，且厚度較薄，所以在節省能源以及對環境影響的層面上，非常受到矚目。由此可知，設計時必須考量對環境的影響，不只考慮材料的再利用性，還必須將加工所需的能源等也納入整體考量之中。

▶▶ 小常識

有關材料硬度與強度的關鍵字

　　金屬會跟大氣中與水中的各種物質起化學反應而劣化，這就叫做**腐蝕**。而材料抗腐蝕的強度，就稱為**耐腐蝕性**。如果在材料表面施以耐腐蝕性強的鋁或鋅等金屬鍍膜，就能提高它的耐腐蝕性。

　　用來表示材料強度的用語，還有**耐候性**。這是指將材料暴露於戶外，承受陽光與風雨等的耐久性。由於塑膠或塗裝材料對紫外線的抵抗力很弱，所以必須對塑膠材料施以金屬鍍膜，來提高它的耐候性。

　　材料在塗裝後的塗膜面強度，可以使用**百格（cross-cut）剝離測試**或**鉛筆硬度測試**來量測。百格剝離測試是在塗膜面劃出十字的傷痕，然後在傷痕上貼上膠帶，並記錄將膠帶撕下時塗膜剝落的狀態。而鉛筆硬度測試，則是使用鉛筆的筆芯去刮擦塗裝膜後留下的傷痕，再以能留下傷痕的鉛筆筆芯的 HB、2H 等來表示硬度。

切削成型

透過切削成型，能做出很精密的金屬塊。

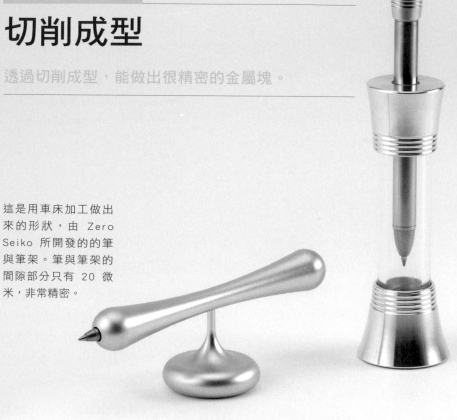

這是用車床加工做出來的形狀，由 Zero Seiko 所開發的的筆與筆架。筆與筆架的間隙部分只有 20 微米，非常精密。

使用金屬材料製造的外殼與結構體，是家電產品與汽車等多數工業產品共通的零件。然而，依使用部位或用途的不同，所需要的精密度與強度甚至是加工方式也各不相同。而用來製作金屬零件外型的加工技術，可大致歸納為**加壓成型**的技術，以及**加熱成型**的技術兩大類。其中，前者又能區分為使用切削來成型的方法，以及前述提到的使材料變形的方法。首先從使用切削來成型的技術開始說明。

從金屬塊切削出所需形狀的加工法，最具代表性的例子應該是**車床**。在旋轉的主軸上固定金屬塊，用切削工具抵住金屬塊進行加工。由於只讓工件（註1）朝一個方向旋轉，所以一次作業所能製作的形狀，就如上圖所示，限定於以圓筒為基本的形狀。因為沒有加熱，所以材料不會發生膨脹或收縮等變化，可進行較精密的加工，這也是所有切削加工法共通的優點。

註1）正在被加工的物品。

銑床與車床相反，是一種讓切削工具旋轉來進行加工的工具機。讓工件固定不動的加工方式，主要用來切削出平面或在工件上鑽孔。另外，鑽孔時也可以使用另一種工具機─**鑽床**，當使用軸型鑽床時，只需一次作業就能鑽許多孔，大幅度提升生產性。

NC 加工改變了切削加工

包含車床的各種切削工具，大多是透過**粗車**、**精車**、**修整**的 3 個步驟來完成零件的加工。比如使用拉床時，只需一次作業就能完成這 3 個步驟。就像這樣，工具機的發展一直是以提升作業效率與生產性為目標。

其中，**NC**（numerically controlled）**工具機**的出現，可說是一項劃時代的發明。將過去倚賴工匠的經驗與直覺才能進行的精細作業加以數據化，對於生產性的提升有非常大的貢獻。

許多 NC 工具機在改由以電腦控制後，就成為 **CNC**（computerized numerical control）**工具機**，藉由結合 CAD 電腦繪圖系統，能更有效率地切削出更精密的形狀。下圖中的 MacBook Pro 就是用 CNC 切削技術加工出來的產品。由於是以電腦控制，所以在加工前就能精密地掌握重量，而能滿足「輕巧堅固」的需求。

雖然切削工具機的技術已經越來越進步，但目前能夠製作出來的形狀還是相當有限。

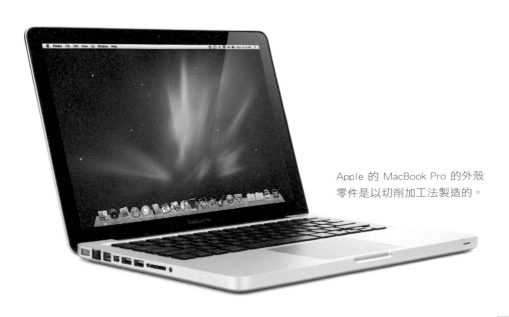

Apple 的 MacBook Pro 的外殼
零件是以切削加工法製造的。

● 第 1 集　脫模

A（年輕設計師）：B 哥，我想用鑄模來做這個骰子狀的音箱…

B（資深工程師）：這個難度很高喔。你這個根本就沒有脫模斜度嘛。沒聽過脫模斜度！？喂…

A：嗯。是立方體做不出來的意思嗎？那形狀只好重改設計。

B：改一下吧。注意千萬別設計成有脫模死角唷。

A：什麼是脫模死角？

脫模斜度

如果將鑄件設計成正四方形，每個角都做成 90 度的話，在材料硬化後會打不開模具。這是因為在模具跟產品之間會產生摩擦所導致。如果做成有斜度的話，將模具打開後，產品就能正常地離開模具表面。而這個斜度就叫做脫模斜度。即使是看起來很像正四方形的鑄件，仔細測量的話就會發現還是稍微有點角度。也稱為拔模斜度。

正確的立方體
會無法脫模

脫模死角

這比設計成正四方形還糟糕，有時甚至會設計成怎樣都脫不了模的形狀。這被稱為脫模死角（undercut）。為了能順利脫模，就不得不採用能左右分離移動的複雜模具。若採用這種複雜模具的設計，製作成本勢必會提高。而這個責任將由設計部門承擔，所以通常都會被否決。

稍微有點斜度，會
變得很容易脫模

因為有脫模死
角而使產品無
法脫模

● 第 2 集 補強

A：B 哥，這次的產品的外殼，我打算用厚度較薄的金屬。

B：若沒辦法確保肉厚，設計時就要先想好螺絲柱、補強肋的位置，還有體積等。

A：設計已考慮到螺絲柱的位置了，但補強肋也有必要嗎？

B：沒有補強肋就無法確保強度，萬一發生翹曲變形，就不能作為商品販售了！

肉厚（工件的厚度）

肉厚又稱為**壁厚**，在提及成型時常會用到這個名詞，例如「肉厚不夠」或「沒辦法做到那樣的肉厚」。在鑄造物中也常會用到**肉**這個名詞。另外也有**餘肉**（成型後多餘或變厚的部分）及**偷肉**（為了避免射出成型的縮水問題，在設計時減少某部位的肉厚）等說法。

螺絲柱

左／若在肉厚較薄的面鎖螺絲，因為鎖不到幾圈螺紋，所以沒辦法確保強度
右／設了螺絲柱後，可確保鎖得更加牢固

補強肋

左／如果只是單純的板狀就容易變形，也容易翹曲
右／設計補強肋後就能提高強度

柱（螺絲柱）

若在肉厚較薄的地方鎖螺絲，只能鎖 1 ～ 2 圈螺紋。這樣會沒辦法鎖牢，所以會在鑄造時讓鎖螺絲的部位鼓起，這就叫做螺絲柱。也有一種是將開孔處周圍做成突起狀來增加強度。

補強肋

原本是肋骨（rib）的意思，延伸為用來補強的構件。應用在鑄件上時，不是額外裝上補強的構件，而是直接在模具上做成補強肋突起的形狀。例如引擎機體上滿滿的都是補強肋，有時不只是用來補強，還可防止產品發生翹曲。

翹曲變形

如果要製作平坦且面積較大的鋁壓鑄件時，產品經常會發生翹曲變形的問題。這是因為在模具內部會有先冷卻，以及後冷卻的部位，鋁在凝固時就會因冷卻的時間差而導致變形。尤其是肉厚較薄與較厚的部位若是交錯在一起，就更容易發生變形。如果增加補強肋來減少壁厚的部分，就能使產品整體的厚度更薄更平均，如此就能防止翹曲變形。

使用氧化進行表面處理

決定產品質感的祕密武器就是表面處理。
其中最常用的就是陽極氧化處理。

材料的表面處理手法，可以區分為 ① 透過**陽極氧化處理**或**氮化處理**在材料表面製造化學反應的手法。② 研磨材料表面等物理性加工，來實現裝飾效果的手法。③ 將一種材料覆蓋在另一種材料表面的電鍍或塗裝手法。

在此針對 ① 陽極氧化處理來說明。

能夠輕易呈現多種顏色的
陽極氧化處理

首先以 Apple 隨身音樂播放器「iPod nano」為例來說明目前相當受矚目的**陽極氧化處理**。

所謂陽極氧化處理，簡單來說就是藉由在水溶液中的電解來使金屬表面氧化的一種處理。水在電解時，在陽（＋）極會產生氧氣，陰（－）極會產生氫氣。此時，若將金屬材料當作陽極進行電解，就會從陽極產生氧氣並與金屬材料產生化學反應，而在金屬材料的表面形成氧化膜。

這樣的過程就是陽極氧化處理，而透過陽極氧化處理在金屬材料的表面所形成的膜，就叫做**陽極氧化皮膜**。可作為陽極氧化處理的金屬材料，有鋁、鈦、鎂等。近年來已有人開始嘗試對不鏽鋼進行陽極氧化處理。

陽極氧化皮膜的表面會形成具有無數個縱長型細孔的多孔層，這會導致耐腐蝕性很差，此時可將陽極氧化皮膜表面暴露於水蒸氣或沸水中進行封孔處理，就能確保耐腐蝕性。

經過這樣的程序所做出來的皮膜，會有很高的透明度，並具有容易染色與上色的優點。具體而言，可使用電解著色法，使金屬在皮膜多孔層的微細毛孔上結晶，用這種方法上色。

Apple 的「iPod nano」則是採用陽極氧化處理的鋁作為主體的材料，再運用陽極氧化皮膜容易上色的特性，實現了具有多樣化顏色的款式。

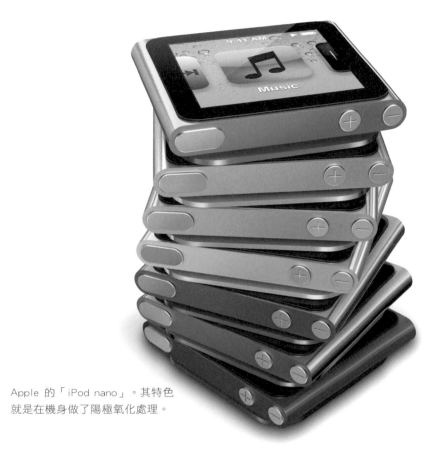

Apple 的「iPod nano」。其特色
就是在機身做了陽極氧化處理。

提到陽極氧化處理，印象中通常會
浮現表面很粗糙的質感。但是 Apple
在氧化處理之前與之後，都花了很多
工夫在做表面的研磨處理，以呈現出
鋁特有的金屬感，同時又不用任何塗
裝或鍍膜，而是採用表面處理來做出
光亮且富有光澤的質感。

經過陽極氧化處理的鋁，通常被稱
為**防蝕鋁（alumite）**。而且 **alumite**
是開發這項技術的「理化學研究所」
註冊的商標。除了陽極氧化處理之
外，使材料表面產生化學變化來進行
表面處理的手法，還有**化學轉化塗膜
處理**及**氮化處理**等。

鍍膜法

為了增加產品美觀與強度所做的加工，
有各式各樣的手法與應用的領域。

Sony 曾經販售的 MD 播放器
「QUALIA 017」。在黃銅材
質的表面鍍上貴金屬的**鈀**來
呈現高級感。

鍍膜方法非常多種，廣義而言可分為
濕式鍍膜法與**乾式鍍膜法**兩大類。

濕式鍍膜法與乾式鍍膜法

一直以來，只要提到鍍膜，幾乎
都在指**濕式鍍膜法**中的**電鍍**。電鍍是
把要做表面處理的材料作為陰（一）
極，用來鍍膜的金屬作為陽（＋）
極，然後浸泡在水溶液中，通電後，
陽極的金屬就會溶解出離子，並附著
到陰極的金屬表面。這樣就能幫陰極
的材料鍍上一層金屬膜。

因此，能電鍍的材料，就只限定於
能導電的金屬材料。然而，以裝飾為
目的，想要替非金屬材料進行鍍膜的

需求也很多。
例如，汽車輪胎的輪
圈蓋通常都具有金
屬的光澤，但大部分的
情況下，其實都是在塑膠上添加金屬
鍍膜來呈現出金屬的高級感。

由於輪圈蓋這類塑膠材料的導電性
很差，所以不適合用電鍍法來鍍膜。因
此，可使用被稱為**無電電鍍法**的化學反
應，也就是所謂的**化學鍍膜**。對於不易
導電的材料，可以在表面先使用化學鍍
膜法鍍上一層薄金屬膜，只要有這層
金屬膜就能導電，接著就可以改用一
般的電鍍來增加鍍膜的厚度。

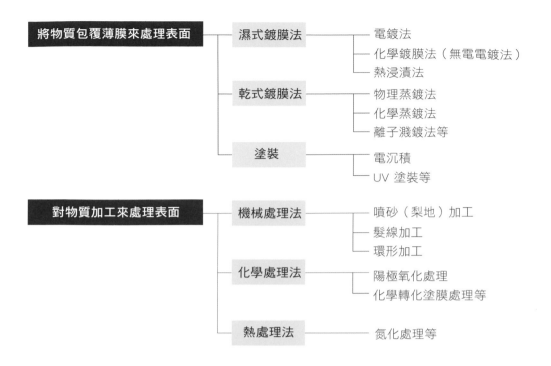

近年來，化學鍍膜的技術發展得非常快，因此最近若提到鍍膜，越來越多情形是指**電鍍**和**化學鍍膜**這兩種方法。而這兩種鍍膜都是在鍍槽的溶液中進行，所以被稱為濕式鍍膜法。

相對於此，也有不使用溶液而在空氣中進行表面處理的乾式鍍膜法。而乾式鍍膜法的代表，例如有**蒸鍍法**和**濺鍍法**等。

鍍膜法的用途很廣

對設計師來說，必須要充分理解這些鍍膜手法的特性，才能選擇最適當的手法。因為不同的鍍膜手法所要求的處理溫度不同，所以在鍍膜前必須先研究要拿來鍍膜的材料能不能耐得住鍍膜的溫度。

電鍍經常被用在裝飾品。例如家具或建材等把手的材料，經常採用黃銅，也就是銅跟鋅的合金。這些零件通常都會在表面先鍍一層鎳，然後再於鎳膜上鍍一層薄薄的金或銀。

像是摩托車的排氣管等也很重視裝飾性，所以大多會進行**硬鉻電鍍**，硬鉻電鍍的目的是呈現出亮晶晶的金屬感。例如鋁合金製的輪圈、轎車或機車上，就有許多使用鉻等金屬的電鍍來裝飾的客製化零件。

髮線加工與環形加工

透過研磨進行最後的潤飾加工。
研磨的目的不只讓表面平滑，也肩負著讓產品的表情變豐富的使命。

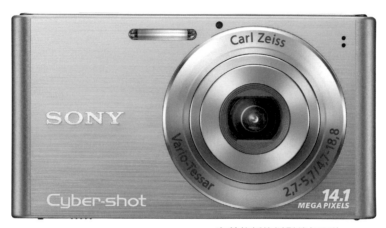

在前飾板施以髮線加工的
Sony 數位相機 DSC-W320。

接下來將介紹在材料表面運用物理加工手法來呈現出裝飾效果的**髮線加工**與**環形加工**。

藉由研磨表面吸引眾人的目光

髮線加工，顧名思義是研磨材料表面，使產品外觀呈現出如髮絲般連續細紋的效果。髮線加工（hair line）產生的效果稱為**髮絲紋**，它可抑制光線的反射，而強調出沉穩的金屬質感。

環形加工（Spin finish），可以使材料表面呈現出同心圓紋路。由於經過加工的材料表面會呈放射狀反射光線，所以是相當重視視覺效果的手法，經常使用於音樂播放器的音量調節轉盤等處。除此之外，在材料表面做物理加工的手法當中，還有使用壓縮空氣來噴吹細砂或細微的鋼珠，用以消除材料表面光澤的**噴砂加工**（又稱**梨地加工**、消光面處理）等。

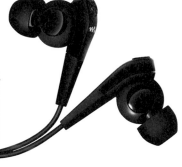

在操作面板處做了環
形加工的 Sony 隨身聽
「NW-S740」系列。

在前飾板使用噴砂加工的 Sony
數位相機「DSC-W380」。

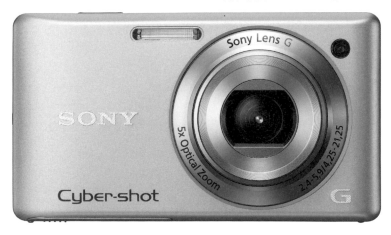

● 第 3 集 接縫

A：B 哥，你拿給我的那個試作品，不只有分模線，毛邊也很多耶！

B：哦，那個啊。雖然在成型時可以避免毛邊，可是分模線還是會留下來。

A：是喔。可是那邊如果沒辦法弄光滑，設計成這樣就沒有意義了！

B：那就塗東西遮住，或者把它給切掉。

A：我想保留材料原本的質感，所以只能用切的，這樣成本會增加多少呢？

分模線

　　無論是鋁或鋼，只要是用鑄造來做外型，都會用到兩個以上的模具（金屬模或砂模等）合模來製作。即使合模面再怎麼密合，還是會留下一條線，稱為**分模線**。如果要將此線消除，就得用剉刀或用拋光輪磨掉。分模線會成為想保留材料質感而省略塗裝時的最大阻礙。就是因為分模線，所以有時才不得不對材料進行塗裝。

毛邊

　　當合模的縫隙過大，熔解的材料就會從縫裡滲出，這麼一來，模具接合處的瑕疵就不會只是分模線那麼簡單，還會形成如同煎餃酥脆邊緣般的形狀，這就叫做毛邊。最基本的處理方法就是設法避免毛邊，或在後續的製程中將毛邊去除掉。也有乾脆直接增加毛邊厚度的策略，因為毛邊的最大問題在於它很鋒利，容易讓使用者受傷，因此只要讓毛邊變厚就能解決這樣的問題。也有將毛邊視為產品一部分的設計手法。

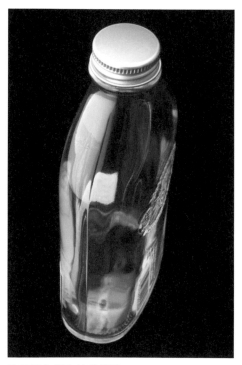

玻璃瓶上縱向的分模線。

●第 4 集　邊緣的處理

A：我想要把這個音箱的邊緣製作成筆直的線條。這樣看起來比較銳利，也比較有造型。

B：我能理解你的想法，但最後的潤飾加工很難處理唷。雖然將稜線修成 R 角較為理想，但如果造型上要銳利的話，可以考慮使用 C 角。

A：如果採用 C 角會有 2 條以上的線條，不是很完美；而且表面加工沒有要塗裝與鍍膜，打算直接採用鋁本身的質感。更何況，這也不是要求強度的產品。

B：原來如此，剩下的問題就只有要考量模具的壽命能夠撐多久，還有產品批量的估算而已。

R 角（倒圓角）

　　如果設計上以「銳利稜線的邊緣」等為優先考量，通常都會遭受來自製造現場的反彈。原因在於會使模具的壽命縮短，而且鍍膜或塗裝等加工非常困難。就算在製造技術上能夠克服，過不了 5 年，塗料就會開始從邊緣剝落，會受到消費者的批評與抱怨。一般會採取的對策，就是將邊角稍微修飾成圓角。由於在圖面上會標示圓角的半徑（R），所以稱為 **R 角**。如果做成 L 型直角，在凹槽處不只容易卡灰塵，也容易從這個地方龜裂，因此必須確實做成 R 角。

C 角（倒角）

　　C 角同樣也是為了消除銳利邊緣的對策。C 角的部分不是以曲線連接，而是以直線連接。這就跟熬煮馬鈴薯或紅蘿蔔時，為了防止被煮到整個形狀垮掉，而將邊角切成傾斜角的處理方法。取代原本只有一條稜線的形狀而會出現兩條稜線，所以在處理上沒有 R 角來的完美。

R 角處理

C 角處理

高亮度鋁／ Canon · 神戶製鋼所
設計師一同參與研發的高亮光性鋁材

數位相機的發展史同時也是一段金屬材料的研發史。

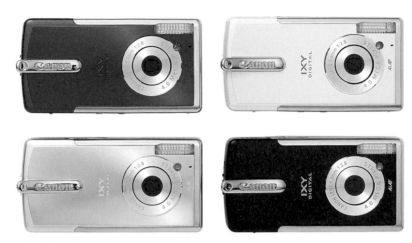

這些是 Canon 在 2003 年 10 月發售的「L」系列最初的款式。採用與神戶製鋼所共同開發的高亮度鋁，並針對各種不同顏色做不同的表面處理，為了呈現高質感，耗費了許多時日、金錢而打造出來的產品。

高亮度鋁 5X30

神戶製鋼所受到 Canon 委託開發具有高亮光性的鋁「5X30」（下圖左）。後來被使用在「IXY DIGITAL L」系列數位相機上。相較於經常用在光學、電子機器的 1000 系列的鋁（下圖右），5X30 的金屬結晶的顆粒較粗、較為均勻。因此在經過噴砂處理後，結晶的輪廓更為清晰，能讓光線更均勻地反射，這個原理就類似夜店的鏡面反射玻璃球（迪斯可球，disco ball）。

2003 年 Canon 推出的「IXY DIGITAL L」系列相機所使用的鋁，在材料開發階段也有請設計師一同參與。

神戶製鋼所的研發人員在回顧高亮度鋁「5X30」的開發過程時，曾這麼說：「當初在開發材料的初期，就請設計師一同參與，這可是未曾有過的經驗」。

當初 Canon 提出要將這種鋁用在新機種數位相機的機殼時，神戶製鋼所在考量了包含強度、成型性，以及表面的亮光性等條件之後，推薦使用已應用在汽車壓製的鋁板。

跳出框架的材料開發

可是，Canon 的設計師並不滿意這種鋁的表面亮度，進一步提出表面亮度要更高的需求。於是，神戶製鋼所就變更熱處理以及壓延的條件，全新開發出能降低矽與鐵等不純物的鋁板，並將鋁結晶的顆粒控制在 40 微米

到 50 微米均勻的大小，最後對表面進行噴砂處理後，能優美地反射光線，就如反射光線的玻璃球般，呈現出極高的亮光性。如左頁下圖所示，相對於 1000 系列的鋁就算進行噴砂處理後也只能呈現霧面的效果，5X30 卻連鋁結晶的顆粒都清晰可見。

就製鋁廠商的常識而言，如果考量到加工性等問題，就會將結晶的顆粒做得越小越好。因此，神戶製鋼所的開發人員們每個人都認為，能做出這種結晶顆粒大，並保持均勻性良好的鋁，「若不是有設計師的提案，是絕對沒辦法做出這個材料的」。在開發的過程中，設計師無數次地要求開發人員重來，但每次的結果都能使表面亮光的程度逐漸提升，也因此讓他們實際感受到設計師的實力。

從此開啟了設計師參與材料設計這種作法的時代。

5X30

1050-H24

化學噴砂處理後金屬結晶的差異。

鋁合金切削加工／ Leica Camera Japan
實現戲劇性進化的設計與技術

從模具邁向切削加工的時代。
以嶄新的加工法實現未來感的外形。

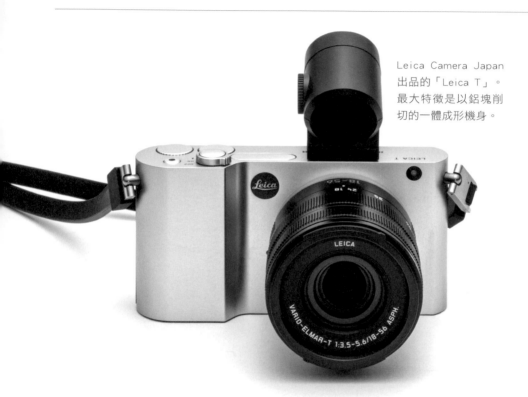

Leica Camera Japan
出品的「Leica T」。
最大特徵是以鋁塊削
切的一體成形機身。

　　這部 Leica Camera Japan 於 2014
年 5 月發售的可交換式鏡頭數位相機
「Leica T」，原料是重達 1.2kg 的鋁
塊，利用切削加工成僅剩 7.7% 的 94g
輕量機身。整體設計讓人聯想到美國
Apple 公司的製品，是初次採用鋁合金
切削加工製作成一體成形外殼的數位相
機。與德國汽車製造商 Audi 的設計團

隊共同打造的極簡外形，機身上完全找
不到分模線，很有未來感。Leica 公司
表示：「切削加工原本就是 Leica 長年
培育的技術」。1954 年登場的第一代
Leica 相機 M3 機種，其機身頂部就採
用了黃銅切削加工，之後推出的定焦輕
便相機 X 系列，其機身頂部也是使用
鋁塊切削加工而成。

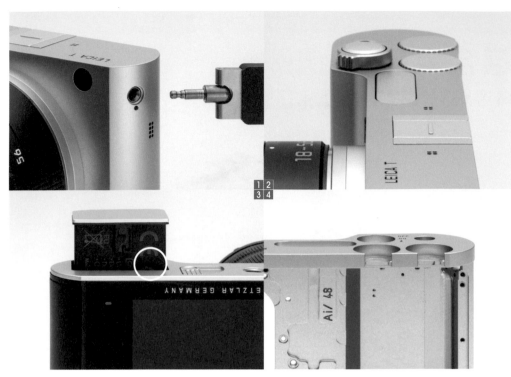

1 獨樹一格的背帶安裝系統。從背帶接頭插入接孔時的滑順感，就能感受到做工多麼精良 2 力求平整的機身頂部，徹底落實簡潔的設計 3 機身底部內裝有與鋁面板一體化的電池。推入電池時的操作感極為流暢，而且整體設計也散發高級感 4 以鋁合金切削加工成外殼的頂部。厚度相當厚，散發剛硬的金屬感

訴求五感

Leica T 機種徹底發揮了切削加工技術，而實現了一體成型的外觀。設計的目標是「去除多餘部分，僅保留相機最低限度的必要元素」，並表示「正因為是切削加工，才得以做出超越以往的質感與金屬感的外觀」。Leica T 憑藉其外觀與握持感，實現了當今相機所沒有的高水準質感。

以切削加工帶來的質感和品質，並不僅限於外觀與手感。其無接縫密合的機身，還具有提高快門聲音密度的效果；可傳出清脆「喀擦」快門聲的精巧細部構造，想必會讓擁有這部相機的人愛不釋手。

Leica T 除了相機外觀外，連配件也活用了切削加工的零組件，將背帶接頭插入接孔時的滑順感，就是以精密的切削加工達成。此外，與鋁合金底板一體化的電池，在取出時的細微變化也很有意思。機身上的所有接觸點（Touch Point），全都是這樣細心、縝密地打造出來的。

鎂合金加工／Panasonic

鑄造後仔細切削

日本製造商融合了模具與切削加工兩者的優點
在相機上實踐了複合加工技術。

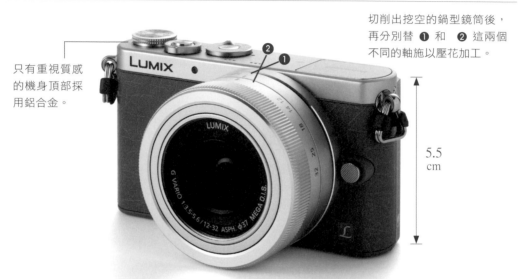

切削出挖空的鍋型鏡筒後，
再分別替 ❷ 和 ❶ 這兩個
不同的軸施以壓花加工。

只有重視質感
的機身頂部採
用鋁合金。

5.5
cm

Panasonic 的「LUMIX DMC-GM1K」擁有比擬小型相機的尺
寸，以及接近該公司中階單眼相機的拍攝效能。

「每個製品平均都須花費 8～9 分鐘來切削機殼，是迄今無人能夠想像的」。設計師所說的，正是這部「LUMIX DMC-GM1K（以下簡稱 GM1K）」輕單眼相機。它在 2013 年 11 月發售時，可說是實現了「世界最小的可換鏡頭相機」。製造商想讓它能夠被使用者穩定地握在手裡，或是輕鬆放入外套口袋，因此設計成媲美小型相機的尺寸。

但是，這部相機並非只是單純追求小巧輕便。在簡約之餘，仍要求高品質的相機結構，同時也追求讓相機愛好者當作愛用品長期使用的設計。

基於這些因素，設計重點是握持相機時要能感受到剛剛好的金屬感。為了將媲美高級機種「GX7」的拍攝效能與功能納入小型機身，機身的材質必須力求輕薄化，同時還要保留金屬感，最後雀屏中選的是鎂合金材質。

此鏡頭附有光圈環，箭頭所示的部分，是用來營造光圈轉動感的溝槽。為了做出舒適的手感，曾反覆進行多次試作。

由於相機的機身結構複雜，不容易輕薄化，因此須將鑄造出來的鎂合金再次進行切削加工。

當時許多中高階機種的相機都是採用鎂合金機身，但是在開發 GM1K 時卻會發生大問題。製造商表示：「一般採用鎂合金的相機厚度，最薄處至少也有 1.5mm 左右。但是這次的機種，追求的是約 1mm 的輕薄厚度」。為了追求輕薄，需要隨處設置螺絲孔，因此繞著按鈕與鏡頭挖空處邊緣設置大量螺絲孔，而採用複雜的成型。但是在鑄造鎂合金時，具有「注入型膜後，很容易馬上凝固」的特性，導致要做出如此薄的複雜形狀變得非常困難。

製造商反覆嘗試錯誤後，最終採用的作法，是先鑄造出大概的形狀，再替需要進一步輕薄化的部分、挖空的部分、零組件的接合部分等需要追求精密度的地方，進行切削加工處理，也就是複合加工技術。

除了機身外，為此相機量身打造的附屬鋁製鏡頭，也徹底講求尺寸。先將沖壓加工製成的挖空鍋型鏡筒切削變薄，再施以 2 道程序的壓花加工。宛如 Mac Pro 的嚴謹製作流程，實現了高精密度的產品，「完全是異次元的加工技術」產品設計技師—吉山主任如此斷言。

為大量生產而做的切削加工技術，是由 Apple 公司所確立，影響了後來大多數的產品設計，也因為帶給產品感性的高品質，而間接影響了使用者。不只是切削加工技術，一邊挑戰3D 列印等各種革新技術，一邊孕育全新設計與服務的製造商也陸續登場，產品製造技術的革新就由此開啟。

鎂鋰合金／NEC
公認 「世界最輕」 的材質

探索新材質的全新加工法。
實現更進一步的輕量化。

上蓋
鎂鋰合金 × 鍛造加工

779g
世界最輕
※13.3 吋機型

「LaVie Hybrid ZERO」
掀蓋式筆電，重量是世
界最輕的 779g

鍵盤
鎂合金 × 鍛造加工

背蓋
鎂鋰合金 × 沖壓加工

　NEC 開發的筆記型電腦「LaVie Z」（正式名稱為「LaVie Hybrid ZERO」，以下簡稱「ZERO」），實現了史上最輕的筆電—重量僅 779g。

　NEC 於 2012 年發售的第一代「LaVie Z」，就已達成世界最輕量的 13.3 吋筆電，其掀蓋式機種的重量是 875g，這已經是相當輕的重量，到了第 3 代的「ZERO」又進一步減輕了

96g，這是 NEC 自己刷新了世界最輕筆電的紀錄。

　ZERO 輕量的秘密，就是大量採用鎂鋰合金材質。鎂鋰合金最大的特徵，就是輕度大幅超越目前廣泛使用的鎂合金。面板強度相同，所須的厚度卻能更薄，重量也減輕約 25%，與鋁合金相比也可達到 4 成以上的輕量化。

●上蓋內側

為了確保強度，將上蓋做成複雜的形狀。使用鎂鋰合金，以鍛造加工法製成。

●背蓋內側

形狀接近平面，故替鎂鋰合金採取沖壓加工。

● 硬度相同的面板厚度‧重量比較表（以 600 平方公分為基準的約略計算值）

材料	比重	面板厚度（mm）	重量（g）
鋁合金（A5052）	2.7	約 0.7	約 113
鎂合金（AZ91）	1.8	約 0.8	約 86
鎂鋰合金	1.36	約 0.8	**約 65**

註：摘錄自 NEC 的資料

　　ZERO 不只在背蓋採用鎂鋰合金，連筆電上蓋也全面採用。雖然兩處使用相同的材質，卻採取不同的加工法處理，背蓋是沖壓加工，上蓋則是鍛造加工。所謂的**鍛造**，是藉由敲打金屬塊來塑造形狀的加工法。

　　使用不同的加工法是有原因的。若將背蓋與上蓋加以比較，可看出兩者在形狀上有著極大差異。相較於近乎平面的背蓋，上蓋有許多螺絲孔所須的凸台（boss），以及表現強度用的補強肋（rib），形狀較為複雜。這樣的形狀用沖壓加工是做不出來的。

　　從這個例子可知，鎂鋰合金將是今後備受矚目的材質，其加工法也會持續進化下去。

鋁合金沖抽加工／Panasonic

展現漆器質感的作法

為了孕育出高質感的設計，
讓相關人員巧妙合作的方法。

這個產品的目標是追求漆器的質感。在日本，50 歲以上的族群由於重視生活品質，被稱為「鑑賞力世代」，而 Panasonic 就針對此族群開發出小型電子鍋「壓力 IH 電子鍋 SR-JX055」，它擁有如同漆器茶葉罐般光滑無接縫的上蓋，是一大特色。

這個電子鍋的外層模擬了日本漆器的「白檀塗」工法，也就是在金箔底漆上重疊多層生漆，最後會散發出麥芽糖般的艷澤光感。為了在電子鍋上重現此氛圍，採用鋁合金材質，先在鋁板表層施以平版印刷，再加上帶有柔軟圓潤感的

沖抽加工，最後就實現了光彩奪目且無接縫的美麗外觀。

在開發過程中，開發團隊最重視的，就是不讓單一設計師獨攬功勞的工作態度。因此，他們營造出讓相關技術人員與經營高層共同參與開發的氛圍。

在挑戰新事物時，一定會有反對的聲浪。這時候要不顧反對地強迫大家進行，還是讓團隊全員萌生「自己率先嘗試」的念頭？採取哪一種做法，呈現出來的成果會截然不同，為了讓所有人達成共識，令研發團隊煞費苦心。

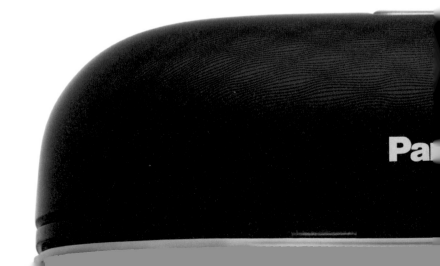

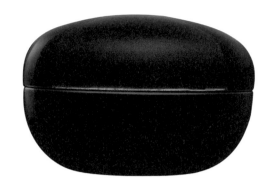

這個電子鍋的靈感來自於白檀塗漆器（上）。用鋁合金重現麥芽糖般的艷澤光感。

　　舉例來説，從開發初期階段開始，就請設計者及工廠的開發負責人一起參與漆器相關的研討會，這就是其中一項作法。該公司的設計團隊召開了學習研討會，並蒐集了各式漆器及塑膠仿製品，與技術人員一起進行分辨真偽的遊戲，讓所有人都能積極參與。

　　除此之外，開發團隊還將以塑膠合成木切削成的模型（mockup）交給日本福井縣的漆器工匠，請他們製作成塗刷真漆的原型（prototype），再以此為基準，讓全體人員共同討論該使用何種材質與加工技術來實現設計需求。

　　之後，當負責人在發表設計成果時也是如此，他表示「一定會將這個產品與其他漆器共同展示，呈現出精心搭配的空間氛圍」。換言之，隨時都要設法讓全體人員保有共同的設計目標。

　　如此用心的結果，就是讓全體人員都擁有「無法做出半吊子產品」的職人魂，成功醞釀出這樣的工作氣氛。從這個案例可知，設法提升工作人員的士氣，使他們積極面對新的挑戰，也是設計師的工作之一。

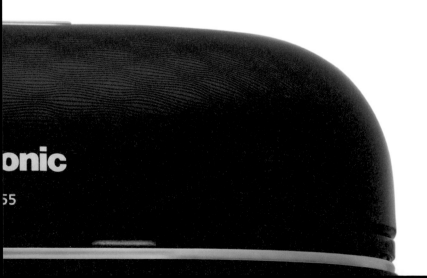

超硬鋁／DAQ

目標是做出 Apple 做不到的產品製造技術

如何展現高功能性材質的魅力，
是日本工廠的挑戰。

用 4 塊組件保護 iPhone，
外側的波紋加工讓握感向上
提升，並以獨樹一格的陽極
氧化處理帶來滑順觸感。

「Apple 做不到的產品製造技術」、「日本獨具的產品製造技術」SQUAIR 品牌正是秉持這樣的信念，製造出這款獨特的 iPhone 保護殼。它最受矚目的就是價格，最高價的產品約 10 萬日圓，即使是最便宜的系列也須 25,000 日圓左右，和一般 iPhone 保護殼價差非常大。也因為是「比 iPhone 還貴的保護殼」，而在網路上造成話題。

iPhone 配件的市場急遽擴大，市場規模據說高達 2 兆日圓，但是，市面上的產品卻大多是中國製的低價品。SQUAIR 品牌與市售產品有明確的市場區隔，他們擬定的商業模式就是活用日本技術與經驗，僅生產少量的高品質製品，提供給理解其價值的消費者。

將 SQUAIR 系列拿在手中，首先會感覺到的，是不像金屬的「輕」與獨特的「觸感」。造就這種質感的，是特別挑選的材質、從金屬塊削切成形的加工法、以及特有的表面加工技術。

SQUAIR 系列保護殼的材質，是兼具輕度與強度的超硬鋁「A7075」。「A7075」是金屬中擁有卓越輕度與強度的材質，常用於飛機零組件。右頁圖中的製品，是將約 300g 的超硬鋁塊用 3 軸或 5 軸加工機進行切削，而左頁的組件，則是從 4 塊超硬鋁一一切削製成。製品中最薄的部分平均約 0.23mm，連 1/100mm 的誤差也不容許。

進行切削加工時，平均 1 個製品須花費 2～4 小時，這還是縮減後的時間，據說剛開始時 1 天勉強只能產出 1 個。但是，為了做出中國量產製品達不到的質感與精密度，還是必須仰賴切削加工技術。由於切削加工不需要製作模具即可完成，今後也期望能在短時間內推出新產品。

保護殼表面加工的陽極氧化處理也使用了獨特的技術。簡單來說，就是替金屬表面施以奈米級起毛加工技術，這麼做可在保留金屬的冰冷感同時，仍營造出獨特的滑潤觸感。

以大約 300g 的超硬鋁塊切削而成

製造者的目標，是做出只有日本才辦得到的產品製造技術。為何日本的製造業大量流向中國？明明使用的加工設備相同，差別就在人事費用。既然如此，若能將日本技術自動化、無人化，應該就能改善這樣的現況。因此，該公司現在正在挑戰無人加工。讓 5 軸加工機自動選擇切削工具、安裝、置放原物料、並將加工後的製品放在保管區、置放新的原物料…等，以達成這樣的產品製造技術為終極目標。

分解·Apple Watch／Apple
針對材質與振動的非凡投資

Apple 使用的材質持續進化中。不鏽鋼和鋁都是其中之一。

（照片：谷本 夏）

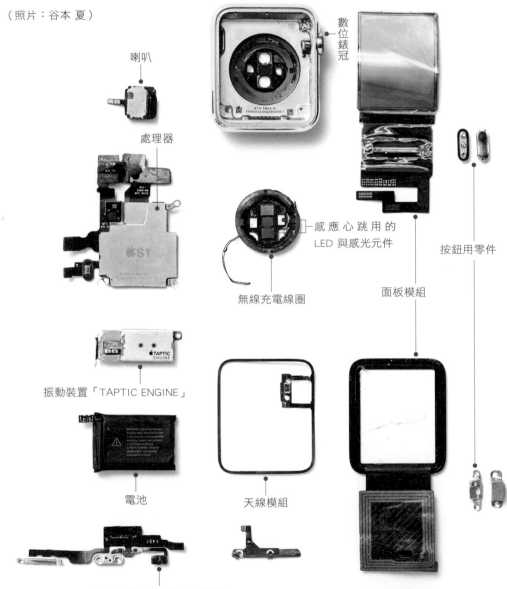

喇叭

數位錶冠

處理器

感應心跳用的 LED 與感光元件

按鈕用零件

無線充電線圈

面板模組

振動裝置「TAPTIC ENGINE」

電池

天線模組

讀取數位錶冠動作的感應器

　　美國 Apple 公司於 2015 年 4 月開始販售智慧型手錶「Apple Watch」。左頁圖中拆解的是不鏽鋼製的標準款手錶「Apple Watch」，與同時入手的鋁合金運動款手錶「Apple Watch Sport」相互比較，藉此研究外殼與設計的特色。

　　首先，我們偕同熟悉金屬外殼製造的技術人員，將不鏽鋼製與鋁合金製的兩款進行比較。不鏽鋼製品是使用極耐腐蝕性的 SUS 316L 材質，鋁合金製品則是使用超硬鋁合金，根據前技術人員表示，這兩種都是使用「一般電子機器不會採用的複合材質」。

　　以不鏽鋼手錶來說，過去 CANON 曾在小型數位相機上使用 SUS316 不鏽鋼，而「Apple Watch」採用同系列的316L，其耐腐蝕性更高，是耳環、醫療器材、以及高級手錶製造商如沛納海（Panerai）及百年靈（Breitling）也愛用的材質。順帶一提，Apple 至今推出的 iPod 等製品，則是使用耐腐蝕性低於 316 的 304 不鏽鋼。

　　而在鋁合金手錶方面，「Apple Watch Sport」是使用全新研發的 7000 系列超硬鋁合金，這也是 Apple 公司至今尚未用過的材料。由於手錶會常常戴在手腕上，受到碰撞的機率比 iPhone 等製品更高，為了強度需求而採用了新的材質。不過前技術人員表示，這種新材質有個缺點，就是「進行防蝕鋁加工與研磨時，無法呈現出像 iPhone 系列的 6000 系鋁合金那樣漂亮的表面」。

　　不鏽鋼和超硬鋁合金都是 Apple 初次挑戰的材質，相較之下，前技術人員表示「目前以鋁合金製品的成果較佳」。換句話說，Apple 目前只有鋁合金加工技術算是完成了，不鏽鋼方面仍在進化中，

　　負責製作 Apple Watch 外殼的是中國聯豐集團，他們不僅是 Apple 的供應商，也是負責多數高級鐘錶外殼的企業。順帶一提，除了不鏽鋼和鋁合金之外，Apple 還有推出 18K 金的「Apple Watch Edition」系列外殼，據說其黃金外殼是在日本製造的。

金屬加工／Apple ❶

Apple 突破常識的金屬加工技術

不倚賴沖壓成型及壓鑄成型的新加工法。
Apple 就是靠著擺脫常識的限制才創造出全新的設計。

　　說到 Apple 產品的外裝材料，最有名的莫過於鋁。Apple 會採用鋁來設計，是為了呈現出「無瑕」的意象。為了實現這樣的產品意象，他們採用鋁板切削而成的「unibody」（一體成型）構造機殼。這次在本書中，特別分解 Apple 產品來檢視其構造，得到的結論就是，切削技術有了飛躍性的進步。

　　在右下圖中第一代 iPad 的機殼內側，可以看到階梯狀的切削痕，應該是從正上方粗獷地切削下來的痕跡。而在左下圖中的 iPad2，就幾乎看不出切削後的痕跡。而且，還從側面使用切削，其中有使用側銑刀等多種特殊形狀的鑽頭，來加工脫模死角的部分。藉此讓產品更進一步地輕薄化，並減少了零件量。

Apple 從 2010 年的商品開始，就積極採用盤狀或碗狀的刀刃來對機殼進行 ㄇ字型 的切削加工。

（圖：路透社／Alfo Co, Ltd.）

Apple 最擅長的金屬切削，還在持續進化中。在第一代的 iPad 中，只有從上方進行直線的切削加工。

充分運用進化後的加工技術所製造出來的，就是 Apple Remote。看不到任何接縫，就像 1 支完全密封的金屬棒。令人完全想不到是怎麼將零件放入機殼中，有著非常不可思議的結構。據推測是從外側開了 5 個用來置入操作零件及電池的孔穴，並使用上述的側銑刀從這些孔穴將內部空間鑿開，然後再將基板等零件塞進去。

除了一體成型之外，Apple 也致力發展使用雷射加工機的設計。使用雷射切割出許多個肉眼無法辨識的細孔，從裡面透出光線，營造出讓看似什麼都沒有的地方卻突然浮出光線的視覺效果。Apple 自行購買這些切削機及雷射加工機，然後出借給合作的加工工廠，藉由自行承擔風險來實現這類的設計。

雷射切割器

30 微米

對極細部也非常謹慎地加工，巧妙運用視覺上的錯覺，也是 Apple 的設計專長。使用雷射切割器切割出無數個肉眼無法察覺的 30 微米左右的孔穴，從裡面透光，藉此營造出從金屬塊中有光線會突然浮現出來的視覺效果。

Apple 正設法使用雷射切割器將光線浮現的視覺效果運用在 Apple 的商標以及尺寸更大的地方。

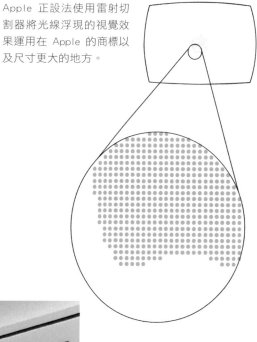

金屬加工／Apple ❷
Apple 對表面處理的極致講究

將鋁的表面處理技術應用在 MacBook 與 iPad 等產品。
Apple 對於質感呈現的考量，遠超過日本廠商。

能實現 Apple「無瑕」質感的另一個重要技術，就是鋁的表面處理技術。為了以簡約風格凸顯出材料原本就擁有的美感，Apple 對於任何細節都極盡講究之能事。

以「MacBook Air」為例，這個產品採用了 2 種鋁材。使用在底面部位的是「A5052」，它在加工性與強度的表現都相當良好。但這種材料的缺點是

進行陽極氧化處理後，表面會變得比較黯淡，而且在做噴砂處理時，沿著壓延的方向容易出現細紋。因此，在必須呈現設計效果的部位，需改用加工性較低但表面較為明亮，且進行噴砂處理時能均勻擴散的「A6063」。由上述可知，Apple 在材料的選擇上也非常注意與用心。

依據部位改變鋁材的種類

表面

產品正面等較為醒目的部分採用「A6063」，色澤明亮且噴砂的粒子均勻。

背面

產品背面等處則採用加工性較佳的「A5052」，顏色略顯黯淡，且粒子的方向感雜亂，噴砂也較不均勻。

iPod nano 的表面。一邊散發出陽極氧化處理所具有的獨特擴散光彩，同時也實現了光滑的表面觸感。由 Apple 公司開發的技術，不需要塗塗料，也不需要任何表面加工處理，就能實現如此的質感。

此外，Apple 對於「無瑕」的執著，也能從 iPod nano 等具有豐富色彩的陽極氧化處理上看出來。

Apple 對這個產品的表面，一方面想發揮鋁原本的質感與鮮豔的顯色效果，另一方面想做出如寶石般具透明感的表面。通常遇到這種情形，會採用表面塗層來解決這樣的問題。

不過，Apple 所採用的方法，不是拿其他不同的物質來「塗抹」，而是如右圖所示，採用「徹底研磨」的手法。由於這樣的手法會耗費大量的工時與成本，所以目前的日本廠商沒有人會做到這種程度。不過，若是沒有這麼用心，也無法滿足胃口已經被養大的消費者。

● iPad 的鋁採用的表面處理範例

1 準備材料
材料是採用擠壓成型用的 A6063，是最適合做陽極氧化處理的鋁。光是用擠壓成型的話，表面會相當粗糙。

2 徹底拋光表面
使用機械進行 17 秒的自動拋光，更換 6 次研磨材，然後為了完全消除研磨的痕跡而手工研磨，順序是 60 秒→90 秒→40 秒，共進行 2 輪。

3 產生刻紋
在表面進行鹼性蝕刻等化學處理，還有噴砂處理。這個處理會使鋁產生特有的閃耀漫射光。

4 進行化學研磨
使用酸性物質進行化學研磨，將前一個步驟施以刻紋處理的表面的稜邊去除。如此可使漫射光變得更為閃耀。

5 進行陽極氧化處理
形成氧化薄膜，並將厚度控制在能維持透明度的 15 微米左右。薄膜下方的金屬層會形成幾乎與薄膜相同的刻紋。

6 進行染色與封孔處理
在染色時，嚴格管理浸漬染料的溫度與酸鹼值，並使用分光光度計來檢測顏色的。

7 研磨氧化膜層
使用敲碎的胡桃殼進行滾筒磨光或拋光，只針對氧化膜層，將其平滑化。

※ 上圖由日經設計根據專利資料製作。

鈦／Sony：PCM-D1 ❶

材料能提高性能與感性價值－1

為了徹底發揮性能，追求同時使用多種金屬的技術。

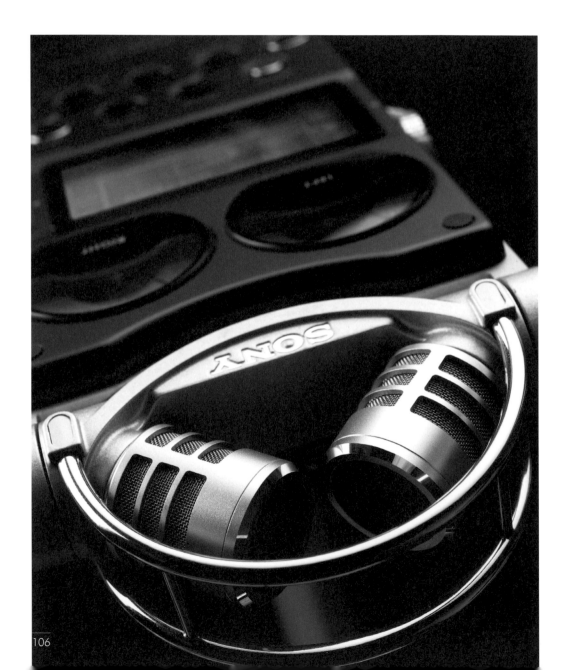

Sony 線性 PCM 錄音機 PCM-D1，標榜著「如果在沒有空調設備的場所，就連心跳聲也錄得到」的性能。這個產品是為了透過麥克風收錄最接近原音的清晰聲音而開發出來的，沒有任何多餘的功能。不過，在商店販售的價格高達 20 萬日圓左右，要掏錢購買也需要有相當的勇氣。

這個商品從 2005 年 11 月開始發售，就出現供不應求的銷售狀況。直到 2012 年 3 月，依舊是銷售中的旗艦產品，成為長銷熱賣的商品。

「PCM-D1」的開發團隊當初所設定的市場，是打算以這個產品來因應 2005 年底停產的 DAT 錄音機的換機潮。Sony 的 DAT 錄音機是從 1997 年開始販售，目標族群是專門收集街頭各種聲音的錄音師，或記錄電車聲音或野鳥聲音的愛好家等特別重視音質的族群，每個月都固定賣出好幾百台。

然而，要求優良音質的買家，其實並不只侷限於上述較為狂熱的愛好者。還有其他族群，例如想要輕鬆錄製高品質的聲音以用在網路廣播的人，或是想要將自己的演奏以較高音質保留的業餘音樂愛好者等。

而支持著這種感性品質的，就是開發團隊對材料付出的極致且細膩的用心。Sony 為了 PCM-D1 專門研發的麥克風機殼，是以黃銅切削製成。藉由高精密度的切削加工技術，使各零件的定位可以精細到 100 微米的程度。就因為能做到這樣的高精密度，才能只用金屬零件來進行零件的安裝，無需使用任何吸音材料。

麥克風的防護框是不鏽鋼製，而本體的機殼部分則採用**鎂**與**鈦**這二種不同的材料。這是為了在錄製較大聲響時，能防止本體共振產生的噪音。

此外，PCM-D1 還使用了可能成為 Sony 品牌象徵而受到矚目的材料，也就是使用在本體外裝上的**鈦**。下頁將針對鈦進行詳細的解說。

從材料的開發到設計都以追求音質為最優先考量的 IC 錄音機。由於沒有馬達所以不會產生噪音，可以將麥克風與本體設計成一體化。

鈦／Sony：PCM-D1 ❷

材料能提高性能與感性價值－2

什麼樣的材料能成為自己品牌的「門面」？
對 Sony 而言，就是鈦。

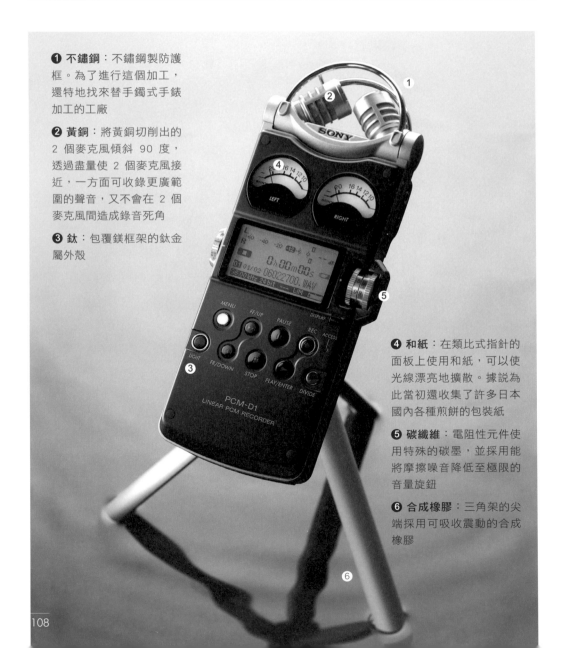

❶ **不鏽鋼**：不鏽鋼製防護框。為了進行這個加工，還特地找來替手鐲式手錶加工的工廠

❷ **黃銅**：將黃銅切削出的 2 個麥克風傾斜 90 度，透過盡量使 2 個麥克風接近，一方面可收錄更廣範圍的聲音，又不會在 2 個麥克風間造成錄音死角

❸ **鈦**：包覆鎂框架的鈦金屬外殼

❹ **和紙**：在類比式指針的面板上使用和紙，可以使光線漂亮地擴散。據說為此當初還收集了許多日本國內各種煎餅的包裝紙

❺ **碳纖維**：電阻性元件使用特殊的碳墨，並採用能將摩擦噪音降低至極限的音量旋鈕

❻ **合成橡膠**：三角架的尖端採用可吸收震動的合成橡膠

PCM-D1 的外裝材料是使用被稱為 **Super-PureFlex（TM）** 的鈦金屬，負責產品設計與材料及零件調度的研發人員都深信「這種材料就像是為了這個產品才存在」。這是 Sony 與新日本製鐵，以及擅長深抽成型的加工廠岩崎精機 3 家公司花了好幾年持續研究開發所得到的成果。

由於鈦的**比強度**（註1）高，所以作為外裝材料時不僅不容易造成傷痕與凹陷，即使音量大也不會震動。除了具有 100% 的環保再利用性，也不容易引起金屬過敏，甚至還具有抗菌的特性。由於鈦的耐腐蝕性也很高，所以也不用像鎂般需要很厚的塗裝，可以直接保留金屬的質感。

即使鈦擁有這麼多的優點，但實際上還是很少有將鈦作為外觀材料使用的例子。這是因為要將鈦拿來作為外觀材料時，最大的瓶頸在於鈦在量產時的加工性。通常要對鈦進行深抽成型時，會因為燒痕造成表面粗糙及硬化。就因為如此，所以在加工時就需要額外進行特殊的工序，例如在製作網路隨身聽「NW-MS70D」時，就耗費 10 個以上的工序在對外觀進行成型。

而這次 PCM-D1 所使用的鈦，是透過重新改變原子的結晶構造來抑制加工時的燒痕。結果，厚度 1mm 的鈦僅需用 5 個工序就能成型。

表面是以**離子鍍層法**（註2）鍍上碳化鈦的薄膜，相較於經過氧化鋁膜處理的鋁，具有 10 倍以上的表面強度。就算拿 10 元的日幣來刮它，會被刮傷的也是 10 元的硬幣。離子鍍層法的另一個魅力，在於能依據所使用的氣體種類，呈現出從香檳金到藍色，這是氧化鋁膜處理無法呈現的深色。

除了這個商品之外，目前 Sony 的高階攝影機等商品，也都開始採用鈦金屬，為的是要打造出能使用一輩子的價值感。

註 1）比強度：將拉伸強度除以比重所得到的數值，這個數值越大，就代表材質本身越輕，同時強度也越大。

註 2）離子鍍層法：是一種電漿沉積法，使離子化的金屬在基材的表面沉積，而形成高硬度金屬膜的技術。

類鑽碳（DLC）／CASIO：G-SHOCK MRG-7500
追求超強硬度的過程中所發現的黑色

能與 G-SHOCK 品牌匹配的強度，
本想從金屬中去尋找，但最後找到的是類鑽碳。

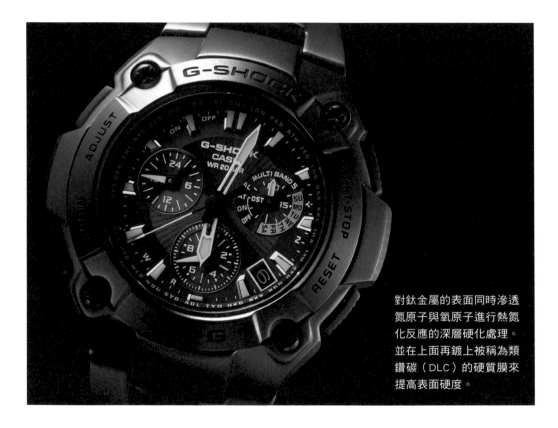

對鈦金屬的表面同時滲透氮原子與氧原子進行熱氮化反應的深層硬化處理。並在上面再鍍上被稱為類鑽碳（DLC）的硬質膜來提高表面硬度。

散發出像是經過煙燻後內斂的黑色光澤，這就是經過**類鑽碳（DLC）**表面處理後所呈現的色彩。CASIO 在 2007 年 3 月 31 日所發售的「G-SHOCK MRG-7500」手錶，就是使用這種特殊的表面處理方式。

DLC 正如其名，是一種與鑽石的特性非常類似的碳材料。這是一種分子排列有些許不規則的非結晶材料，使用**真空蒸鍍法** 的技術鍍在**鈦**金屬上。如此所形成的薄膜，號稱在工業材料中最堅硬的。

由於兼具鑽石的高耐磨擦性以及表面光滑的特性，所以 DLC 除了用來增加模具的強度、延長使用壽命外，也被用在以提高能源效率為目標的引擎活塞鍍膜等用途。

黑色並不是當初想要的顏色

黑色氨基甲酸酯的防撞塊，是用來保護裡面的零件避免受到撞擊。1983年發售之 G-SHOCK 手錶所使用的氨基甲酸酯材料，現在儼然已成為代表 G-SHOCK 品牌強度的象徵。

在 1996 年的時候出現了完全採用金屬的款式「MRG-100」，這個採用金屬外殼與錶帶的系列，為了追求強度而持續進化 10 年後，所得到的結果，就是經過 DLC 處理的黑色。

DLC 處理第一次是用在 2004 年 CASIO 所發售的「G-SHOCK MRG-2100」。然而 CASIO 並沒有因此滿足，為了找出最強材質而持續地開發。

同樣在 2004 年發售的「MRG-3000」，就是為了增加材料本身的強度，而對含有許多鋯的鈦合金進行 DLC 處理。因為受到原料高漲及材料不足的影響，使鈦合金難以取得。因此自 2006 年開始使用將氮原子與氧原子同時滲透來進行熱氮化反應的深層硬化處理，再加上 DLC 處理的 2 種手法來提升強度。

1 DW-8200，從 1997 年開始販售的款式。雖然只有在錶殼的部分，卻是 G-SHOCK 第一次採用鈦金屬。

2 MRG-2100，從 2004 年開始販售。是在鈦的表面進行 DLC 處理來提高抗磨耗性的款式。

3 MRG-3000，從 2004 年開始販售。是在錶框等部分採用含有鋯而提高強度的鈦合金的款式。

4 MRG-7100，從 2006 年開始販售。除 DLC 處理外，還使用深層硬化處理來提高材料的強度。

錫 ╱ 能作

能變形又會發出聲音，既復古又新穎的金屬

具有樸素的刻紋與簡單外型的獨特質感，在日本以外也獲得高評價。

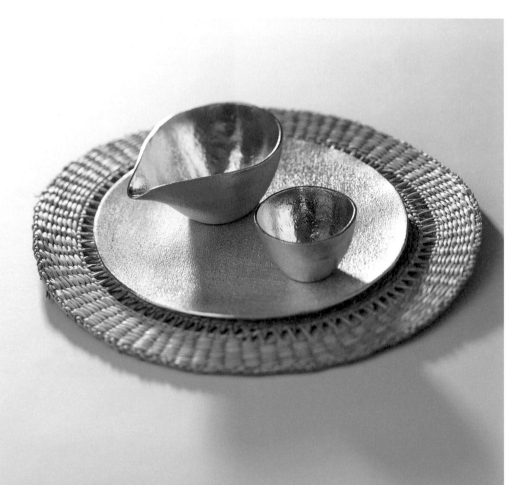

純度 100% 的錫製餐具

只要用力就會變形。由於錫柔軟具
有延展性，所以除非將相同地方彎
折許多次，否則不容易斷裂。只要
研磨，就會發出閃亮的光澤。

擁有恰到好處的重量，且用點力就會發出聲響而變形。「這種聲響被稱為錫鳴（tin cry），是分子結構較粗的錫才有的現象。在金屬當中也只有錫才會發出聲響」（能作公司的能作克治社長）。錫是日本自古以來就有的金屬材料之一，在日本的皇宮中，將日本酒稱為「**お錫**」（osuzu），特別重視錫製的酒器。據說錫可以去除酒中的雜味，讓味道變得更香醇。而且相較於其他金屬，錫不容易氧化，且具有殺菌的效果，所以也常被拿來使用在插花的花器或茶壺等。

使用濕砂模鑄法
可以讓錫發揮它本身的韻味

在製作錫製品時，為了提高加工的切削性，通常會加入微量的鉛。「鉛對身體不好。如果可以不加入鉛，只使用單一材料製作，就能提升回收再使用率」（能作社長）。將工廠設在日本富山縣高岡市的能作公司，產品之一就是純度為 100% 的錫製品。

要如何對柔軟且延展性又強的錫進行加工？能作採用的是長久以來用來鑄造銅製品的**濕砂模鑄法**。「鑄件通常是在鑄造完後，先使用切削來修整外型，最後再進行表面的精製，但錫卻沒辦法這麼做。所以就省略掉切削與表面精製，直接呈現出粗糙的鑄件表面」（能作社長）。濕砂模鑄法是砂模鑄造法的一種，是在混合砂與水而成的砂模內，倒入熔化的金屬液來鑄造的方法。雖然沒有辦法做到非常精緻的表現，但是很適合大量生產。

左頁圖是使用濕砂模鑄法所製作出來的盤子、片口缽及一口杯。些許不流暢的外型與粗糙的表面反而相當有趣，帶有清涼感的光澤散發出美感。盤子表面所呈現的細網目，是將布貼在砂模上進行鑄造時所得到的紋路。「因為沒辦法呈現出很細膩的形狀與均勻的表面，因此就乾脆以樸素且很溫暖的刻紋表現來代替」。能作社長反過來運用錫本身的柔軟，將它所具有的「魅力」強調出來。

除了用在砂模的砂可以再使用外，也不需要進行藥物處理或熱處理，所以濕砂模鑄法具有壓低製造成本的優點。錫的價格在一般的金屬材料中，算是較高的族群。能作社長也認為「為了壓低商品的價格，就必須節省加工所需的成本。就這點而言，濕砂模鑄法也非常有利」。

不鏽鋼的氧化著色

不鏽鋼黑色暗沈的印象將成為過去。

讓不銹鋼的顏色隨視角不同而產生變化，散發出穩重的層次感。116 頁的圖是對不鏽鋼施以蝕刻描繪出波紋，再透過**氧化著色**使紋路浮現的餐具。不鏽鋼若與空氣中的氧氣接觸，就會氧化而在表面形成透明薄膜。所謂氧化著色，是將不鏽鋼長時間浸漬在加入氧化劑的藥品中，讓薄膜增加到一般厚度的 100 倍，引起光的干涉現象，因此而產生著色效果的一種表面處理技術。

襯托出不鏽鋼質感的顏色

浸漬在藥品中的時間會決定氧化薄膜的厚度。而依據不同的厚度，能調配出黑、灰、藍、綠、洋紅等各種色調。蝕刻與遮罩合併使用，也能局部地調出不同的顏色。由於薄膜本身是透明的，所以能夠發揮出不鏽鋼本身所擁有的質感。若進行鏡面處理的話會呈現出較為明亮的顏色，若進行表面紋路加工，例如髮線加工等，則會呈現出較深暗的顏色。

中野科學公司（擅長不鏽鋼表面處理與加工）的中野信男社長曾説：「早上與白天無論是氣溫與濕度都不同。在作業當中藥品的濃度也會一直變化。要製作出均勻的薄膜，就需要能精細測量上述差異的技術。本公司擁有以數據為基礎的加工技術，所以能夠量產氧化著色產品」。

過去要在不鏽鋼上著色時，通常會仰賴塗裝。雖然許多人都認為氧化著色容易產生色斑，因此敬而遠之，但同時也對其獨特而沉穩的顏色可作為設計上全新的表現手法而相當期待。中野科學公司和許多廠商共同研究，希望能將氧化著色技術應用在家電及精密儀器等各種商品上。

此外，這家公司也擁有能讓染料滲入不鏽鋼表面薄膜的表面處理技術。

透明塗膜不鏽鋼

應用在眾多家電產品上的不鏽鋼鋼板。

既然有人追求光澤內斂的不鏽鋼，相對地也有許多人追求擁有明亮色彩的不鏽鋼，希望將色澤較鋁製品黯淡的不鏽鋼，變得更為明亮。基於這樣的需求，作為不鏽鋼鋼板廠商的日新製鋼，開始販賣將珍珠顏料混入的「珍珠色調彩色透明塗膜不鏽鋼」。

塗膜讓不鏽鋼顯得更明亮

洗碗烘碗機、電鍋、微波爐、冰箱等家電，以及 DVD 播放器及迷你音響等，只要到了家電量販店，就能看到許多使用不鏽鋼來呈現高級感的商品。若仔細觀看，就能發現這些家電產品的色調都有著微妙的不同。其中有許多都是採用了珍珠色調彩色透明塗膜不鏽鋼。

在實施這種透明塗膜後，由於珍珠顏料的關係，會讓不鏽鋼本身的色澤較為明亮。另外，由於實施了塗層，也改善了不鏽鋼在耐指紋性不佳這方面的缺點。

透過變更塗層的厚度或珍珠顏料的用量，以及珍珠顏料的配方，可以讓不鏽鋼板呈現出各種樣貌。這也使得鋼板廠得以發揮其優勢，甚至能改變不鏽鋼本身的色調，然後在其表面再次進行塗膜。

由於是在壓延板的材料上塗層，如果進行深抽成型等加工的話，塗膜也會跟著被拉伸，有可能會無法漂亮地著色，這點必須特別留意。

日新製鋼是一家擅長研發經過表面處理的不鏽鋼鋼板廠商。日新製鋼的子公司則擁有使用**真空濺鍍法**替不鏽鋼著色的技術。

以前不鏽鋼帶給人的印象是偏鉻黑色的銀色，現在隨著加工法與表面處理技術的進步，使得不銹鋼也可以呈現出不同的表情了(如 117 頁的圖)。

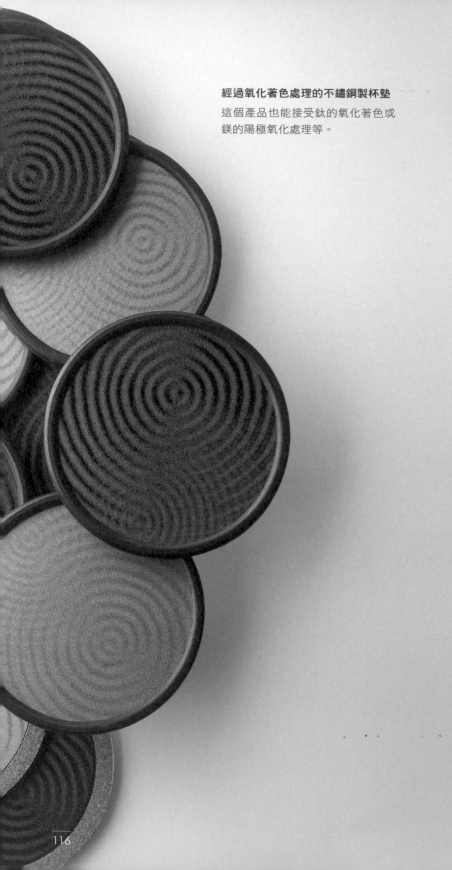

經過氧化著色處理的不鏽鋼製杯墊
這個產品也能接受鈦的氧化著色或
鎂的陽極氧化處理等。

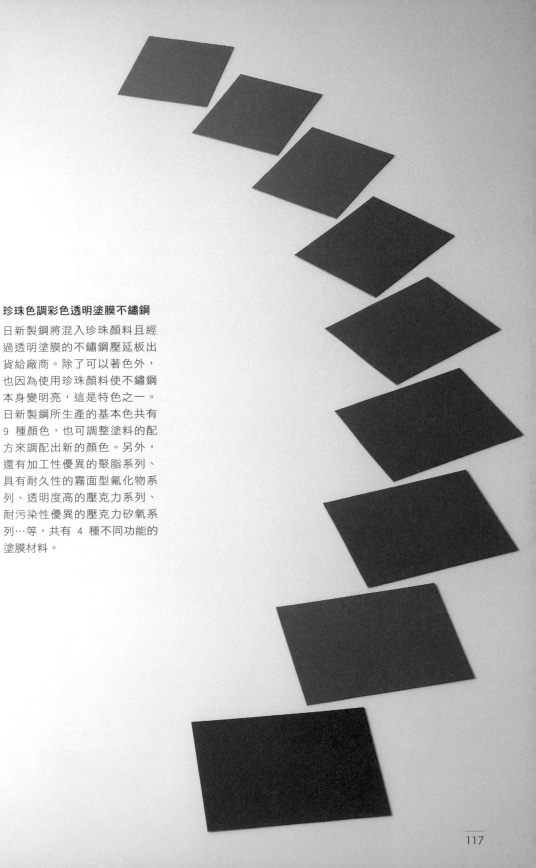

珍珠色調彩色透明塗膜不鏽鋼

日新製鋼將混入珍珠顏料且經過透明塗膜的不鏽鋼壓延板出貨給廠商。除了可以著色外，也因為使用珍珠顏料使不鏽鋼本身變明亮，這是特色之一。日新製鋼所生產的基本色共有 9 種顏色，也可調整塗料的配方來調配出新的顏色。另外，還有加工性優異的聚脂系列、具有耐久性的霧面型氟化物系列、透明度高的壓克力系列、耐污染性優異的壓克力矽氧系列…等，共有 4 種不同功能的塗膜材料。

不鏽鋼表面加工

超越 iPod 的光澤，能使不鏽鋼呈現各種不同風貌的加工技術。

這裡要介紹的廠商，供應包含汽車到家電、資訊裝置等，許多代表品牌門面之部件的金屬材料。例如 Canon 數位相機、用來裝飾 Lexus 側面車窗的鏡面飾條…等。

其中一項材料是壓延成薄板並捲成筒狀的不鏽鋼。由於可在壓延不鏽鋼的過程中進行各種表面處理加工，故可節省後續的表面處理工程。

例如右頁圖中的不鏽鋼，進行噴砂處理（Pearly Finish）（右頁圖 ❶）後，就能節省之後做噴砂加工的工時。這種加工法可以提高產品的耐指紋性，所以經常被應用在數位相機上。

而且不只是噴砂處理，也有以鏡面處理的不鏽鋼。由於只要一開始就採用鏡面效果佳的材料，就能使沖壓加工後的研磨工程減至最低程度，所以能夠降低成本與工時。而依照鏡面的光澤度，可分成幾個不同的種類；BA5（下圖 ❷）鏡面不鏽鋼，是 Lexus 汽車的窗框所使用的等級。

雖然金屬廠商並未提及，但根據本書自行調查，美國 Apple 的 iPod 框體很有可能使用 BA-U（下圖 ❸），或是與其同等級的產品。而鏡面效果更勝 BA-U 的就是 nano BA（下圖 ❹）的不鏽鋼。據說有非日本廠牌的行動電話手機已經開始使用。

如果將噴砂處理與鏡面加工互相搭配組合，就可以在進行壓延的階段做出各種圖樣（右頁圖 ❺）。只要再加上設計與創意，肯定能保留不鏽鋼原有的質感，並對不鏽鋼做出能賦予全新魅力的表面加工。

❷ BA5　　　❸ BA-U　　　❹ nano BA

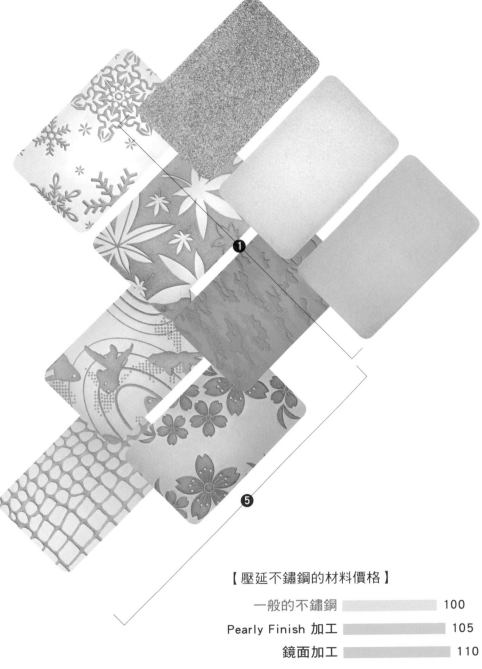

【壓延不鏽鋼的材料價格】

一般的不鏽鋼		100
Pearly Finish 加工		105
鏡面加工		110

※將一般不鏽鋼材料價格當作 100 時所做的比較。不過，材料價格會因為品質保證的等級或運送方法、附屬的不鏽鋼保護貼膜等條件不同而異。

鎂的沖壓加工

日本新瀉縣正朝向鎂金屬的加工重鎮發展。

目前日本新瀉縣的燕市與三條市，正努力以成為鎂的加工重鎮為目標而急速發展中。雖然該區域作為金屬西式餐具及工具的產地相當有名，但是銷售金額正在逐年下降中。於是他們便將目標轉移到鎂上面。

藉由沖壓加工挑戰大型成品

TSUBAMEX 這家公司擅長模具製造與汽車零件的沖壓加工，而他們目前在挑戰的，是鎂加工的最大難題，也就是開發大型成品。雖然一般在進行

鎂製品的成型時，是將熔解的金屬倒入模具**鑄壓成型**（或稱為**觸變成型**），但是由於這些方法需要耗費工時在去除毛邊及修補凹陷等表面精整，導致成本變高。因此，TSUBAMEX 嗅到了商機，早業界一步開始研究鎂的沖壓加工。

由於鎂的質地很硬，且耐凹陷性高，所以不容易對其進行沖壓加工。但是該公司認為「只要都是金屬就不可能無法加工」，而著手進行鎂加工的研究。

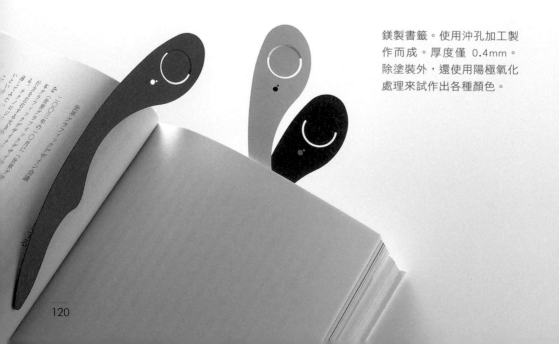

鎂製書籤。使用沖孔加工製作而成。厚度僅 0.4mm。除塗裝外，還使用陽極氧化處理來試作出各種顏色。

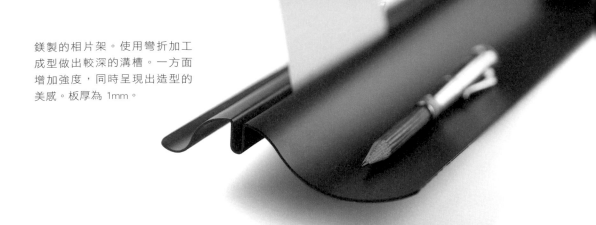

鎂製的相片架。使用彎折加工成型做出較深的溝槽。一方面增加強度，同時呈現出造型的美感。板厚為 1mm。

TSUBAMEX 之所以會挑戰鎂的沖壓加工，其實有他們的理由。這是因為他們的期望是「希望最終能做出鎂製的汽車」。由於環保意識的高漲，能節省燃油的汽車開發正如火如荼地進行。其中一個解決方法，就是車體的輕量化。目前已經有鋁製的汽車，而在日本以外的國家也正努力試做鎂製的汽車。如果能跟上這個潮流，就能獲得極大的商機。只是，不可能一下子就做出較大的沖壓成型品，因此他們決定一開始先從較小的東西開始試作，再慢慢挑戰較大的東西。由於已經充分了解鎂金屬的特性，累積了許多物性數據，因此已經開始實驗性地進行產品的製作。

其實對鎂進行陽極氧化處理是很困難的事，但是中野科學公司卻做到了。

沖孔、扭曲、彎折…

加工實驗的第一次嘗試，就是製作左頁的書籤。一方面維持薄而均勻的厚度，一方面做出滑順的沖孔曲線。

就是因為了解使用沖壓進行沖孔加工的可能性和極限，所以才有辦法製作出厚度只有 0.4mm 的書籤。

於此同時也針對表面處理進行了實驗，與氧化鋁膜的陽極氧化處理方式相同。雖然陽極氧化一般被認為不適合用於較大型的產品，但是在中野科學公司的努力下，使得這項技術越來越進步。

此外，還有使用沖壓進行複雜的彎折加工所試作的相片架（上圖）。透過彎折後的曲線，可以確保產品的強度，同時增加了造型上的趣味性。從外觀上看似厚重的金屬製文具，實際拿在手上卻意外地發現重量很輕。而且冰涼的觸感也非常新鮮。

在對鎂進行沖壓時需加熱到一定的溫度，但是若溫度過高就會膨脹過度。將溫度提高幾度會造成多少膨脹的精細數據，必須經過反覆的實驗才能取得。就是經過這樣的實驗，所以到目前為止已經成功開發出旅行箱及汽車引擎蓋等大型的成型品。

奈米成型

使鋁與塑膠結合的一體化技術。

奈米成型就是鋁與塑膠的一體化成型技術，不需要使用黏著劑，而是以**嵌入成型法**將鋁與塑膠結合的一種技術。以數位相機為例，就有許多外觀部分是金屬材質，但內部卻是使用塑膠來進行補強。根據日本大成化成公司的說法，若使用這種奈米成型技術，只需針對必要的部分進行最小限度的補強，因此有助於產品的小型化與薄壁化。

也可讓鋁與鋁結合為一體

過去若要以鋁來製作螺絲柱及補強肋時，只能使用壓鑄成型，但現在只要使用奈米成型技術，在沖壓成型後對塑膠進行嵌入成型就能辦到。

而且，除了用來形成螺絲柱及補強肋之外，這個技術也能應用在鋁與鋁的結合上。因此，相較於壓鑄成型，可以節省模具費用與產品費用總合的百分之三十。何況，過去使用鑄壓成

型所無法完成的構造，只要運用這項技術就有機會能完成。另外，在零件接合時可使用熔接技術，這項技術具有不容易顯露背面接合處的優點。

那麼實際上是如何將鋁與塑膠進行結合呢？首先對鋁進行沖壓加工，然後進行**脫脂**（註1），之後再進行大成化成公司獨家的 **T 處理**。藉此在鋁上做出許多直徑為奈米等級的細孔。

接著再將佈滿細孔的鋁嵌入模具內，把混合玻璃纖維與碳纖維的硬質塑膠原料射出結合。如此就完成了。

可以應用此技術的金屬並不只有鋁而已。鎂、銅、不鏽鋼、鈦、鐵、黃銅都能結合。另一方面，可結合的樹脂，包含 **PBT（聚對苯二甲酸丁二酯）**及 **PPS（聚硫化苯）**等。右頁是使用奈米成型做出螺絲柱的筆記型電腦零件樣品。

註 1）脫脂工程是指去除金屬表面的油脂、汙物等，以清潔物體表面，使之後的皮膜處理、塗裝等加工處理能順利地進行。

使用奈米成型來做成筆記型電腦外殼的樣品

奈米成型技術能夠不使用黏著劑就將鋁與塑膠結合起來。先將金屬浸漬在特殊的水溶液中，做出 20 奈米到 30 奈米的微細凹凸，然後嵌入模具中射出硬質塑膠進行成型後，就能在模具內將金屬與塑膠結合。若是使用鋁，相較於使用壓鑄成型也節省了百分之三十的成本，甚至可實現過去鋁的沖壓成型所無法做出來的形狀等，在精密儀器與汽車的領域相當受矚目。

鈦的成型與表面加工技術

就連 Apple 也依賴的開發技術，過去未曾進行過的鈦金屬加工。

為了實現 Apple 的設計，日本金屬加工廠的技術是不可或缺的。在 Apple 所公開的零件供應商及代工廠商名單中，可以發現幾家日本金屬加工廠的名字，其中一家就是總公司設在大阪的「錢屋 aluminum 製作所」。

錢屋 aluminum 製作所目前積極在研發的，是單獨使用沖壓成型來製作如具有脫模死角，內側密閉的**箱型加工技術**。過去所有箱型的設計，依照一般的常識，都是如貝殼般將外側與內側的 2 個金屬零件互相嚙合而成。打破傳統只用 1 個沖壓成型的零件來做出箱型的構造，就是該公司所開發的沖壓技術，使用「自送聯製壓機」將複雜的形狀分多次進行成型。或許是因為必須遵守嚴格的保密協定，該公司完全未提及與 Apple 的關係，但這種特殊的沖壓技術，被認為對 Apple 的設計有相當程度的貢獻。

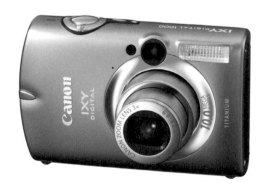
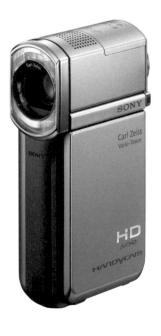

「錢屋 aluminum 製作所」開發的鈦金屬外裝加工案例。鈦金屬過去曾經常被使用在數位相機或攝影機等的外觀零件，但受到材料價格高漲的影響，最近日本廠商已經不常使用。但在日本以外，鈦金屬現在反而成為相當受矚目的材料。

　而該公司目前最矚目的領域，是鈦金屬的局部加工。鈦的質量輕且強度高，耐腐蝕性也很強。不過，每公斤板材的價格高達 4000 至 5000 日圓。由於在價格上幾乎是鋁或不鏽鋼的 10 倍，所以日本廠商比較不會將之用在產品的外觀零件上。

　然而，由於「在美國等國家，鈦金屬在航太科技材料的運用上佔有重要地位，因此鈦金屬一直受到日本以外的廠商矚目」（錢屋 aluminum 製作所的董事暨業務部本部長松尾準二先生表示）。

　鈦的缺點在於指紋容易附著且不易去除，還容易因紫外線的照射而泛黃，而這些缺點可藉由該公司所特有的「Magic Touch」處理技術來克服。該公司在沖壓加工裝置上也下足各種工夫，開發出可將硬度高且不易加工的鈦任意做成各種形狀的技術。甚至還擁有在鈦的表面形成氧化薄膜而實現各種多樣化顏色的技術。再加上熔接與雷射加工、鑽石切割等後加工處理技術的開發，透過這些技術的結合，為鈦金屬開拓出許多新的用途。

METAPHYS 的 iPhone 手機殼「haku」。使用鈦金屬的沖壓加工與氧化鍍膜進行色彩加工的就是錢屋 aluminum 製作所。

山中俊治（Yamanaka Shunji）

1982 年畢業於東京大學工學部，在日產汽車設計中心任職，於 1987 年離職成為獨立的工業設計師。1991～1994 年在東京大學擔任助教授。近年來致力於人型機器人等研究開發專案的推動。

在外型上善用 R 角和面的變化
來營造金屬感

LEADING EDGE DESIGN 的山中俊治設計師認為，
自然界中的物品，都具有符合其材質的形狀。

在思考將人與物品結合的設計時，重要的課題之一就是材質的選擇。形狀或顏色、觸感、強度、重量等用來定義人與物品間關係的各種要素，會因為材質的選擇而有極大的改變。

LEADING EDGE DESIGN 的山中俊治設計師，一直以來都是依用途與功能來運用各種材質，而創造出許多的產品。但大多數人對於山中設計師的印象，應該是特別強調金屬質感的設計風格吧。仔細分析山中設計師所參與的設計，就能發現其中蘊含了許多讓金屬質感更完美呈現的想法與技巧。

沖壓成型要讓角落偏淺

過去，山中設計師在評論某廠牌的筆記型電腦的設計時，曾留下這樣的評語：「不適合用沖壓加工來做出平面或方正的金屬製品」。

該筆記型電腦為了提高施加於液晶螢幕內部面板的強度，而採用如汽車引擎蓋般的面板構造。在那之前，該廠牌同樣的面板，都是將金屬倒入模具中進行成型。而山中設計師所批評的這個款式，則是將鎂的薄板使用沖壓成型製作成面板。

雖然這個產品成功達成薄肉化與輕量化，但相對地卻使 R 角的部分變得不夠銳利。結果，雖然使用的是金屬卻完全沒有金屬的質感，只給人笨重的印象。他想表達的是，「**不僅是材質本身的特性會影響質感，其實有很大一部分是決定在加工技術上**」。

　　那麼，沖壓成型製作出來的面到底會有什麼質感呢？針對這個問題，山中設計師以 WILLCOM 的 W-SIM 手機「TT」的設計來回應。首先，是以「觸感」為設計主題，以能服貼地掌握在手中的形狀為目標。無論是側面或背面都能讓人直接感受到金屬的沖壓成型所具有的張力感。

1988 年 OLYMPUS 所發售的小型相機 O-product。使用邊角的處理，追求如金屬塊般的印象。

（照片：清水行雄）

山中設計師所設計的手機。其外型與表面都充分表現出金屬的質感，
但其實是黑色塑膠製品，即使塗裝剝落也不會讓人看起來像便宜貨。
他為了能使外觀看來像金屬而做了各種考量。

（照片：清水行雄）

　　對表面進行重點處理，使操作部分的外觀有如切割後的平面，以及銳利的邊緣。同樣地，在側面的通話按鍵附近也有較淺的銳利折角，則能讓人聯想到如 Lexus 或 BMW 使用相當多銳利線條所構成的外型。山中設計師非常用心地將沖壓成型可製作出的外型要素融入到行動電話之中。

　　其實，「TT」並未使用到金屬，而是以塑膠為主要材料。然而，在進行表面塗裝後，看起來就像做過金屬的陽極氧化處理。由於外觀能呈現出沖壓成型的特色，所以能達成「讓許多人都深信該產品是金屬製」的設計。

具有張力的表面使其更有金屬感。
（照片：清水行雄）

用 R 角來營造出「金屬感」

　　由於金屬會有吸收電波的問題，所以很難將金屬應用在行動電話的外裝零件上。除此之外，許多產品也因為成本面及成型性的考量而被迫放棄使用金屬。此時，光使用塗裝或蒸鍍等表面處理來做出如金屬般的質感已經無法令人滿足。必須再思考能用哪些方式做出如金屬般的面以及 R 角。

　　反過來說，即使採用金屬來生產，但是只要選錯外型的加工處理方式，

也可能讓產品看起來就像假貨一樣。雖然目前高階的成型技術已經能將所有材質加工成各種形狀，但是「**若沒有好好了解材質本身的特性再選擇加工法，還是會製造出令人無法理解的形狀**」（山中設計師）。

　　透過「TT」的設計，山中設計師巧妙地表現出沖壓加工後所能得到的面。另一方面，他在 1988 年為了能表現出金屬的「金屬塊」質感，而設計出「O-product」相機（127 頁圖）。相對於當時小型相機最流行黑色塑膠機身的時代，他反而全面地呈現出金屬的精密感。在圓形的鏡頭部分看得到的銳利曲線，給人就像是剛剛才切削完成的感覺。

　　銳利的線條，也是表現出金屬塊質感的一種方法。但山中設計師還有另一種設計方法，就是透過對機身進行邊角處理，來表現出使用很久的磨耗感。這樣的處理使得相機在視覺上更有份量，而且還很符合該產品的主題，也就是具有未來感同時卻又能讓人喚起一絲懷舊感。

　　山中設計師曾說過：「**巧妙控制 R 角與曲面，可大幅度改變產品的質感**」。重點就在於對材質的理解，以及一點點的用心而已。想做出能發揮材質魅力的設計，其實訣竅就在這裡。

讓產品能呈現出 3 種不同的金屬質感

液體、塑性體、彈性體。
想做出具有金屬感的設計時，
必須先認識金屬所具有的 3 種形態。

　　2001 年由日本精工所發售的「ISSEY MIYAKE」品牌手錶「INSETTO」。這款在義大利文原意為「昆蟲」的手錶，幾乎全由充滿生命力的曲面所構成，就像水銀滾動後形成的形狀。讓人有種僅倚賴薄膜的力量，勉強將散發金屬光芒的錶身密封在裡面的印象。

　　若要使用 3D CG 軟體來製作這種形狀，應該會需要以 METABALL 來組合。

由日本精工所販售，「ISSEY MIYAKE」品牌的手錶「INSETTO」。錶冠以及本體與錶帶的連接部，是採用以昆蟲為主題的形狀。這是以熔化的金屬與水銀般「由表面張力凝聚成如水滴般的曲面」的液體形狀為概念而設計出來的。
（照片：清水行雄）

使用表面張力和重力的作用所形成的形狀，表現出如雕刻品般的豐富魅力。但要將這樣的形狀實際送上生產線，設計師與技術人員都必須具備高超的技術。負責設計 INSETTO 的是 LEADING EDGE DESIGN 的山中俊治設計師，將這樣的形狀定義為「液體狀金屬的樣貌」。也就是說，它就像是重現了水銀或熔解後的金屬形狀。

形狀的形成與材質的關係

山中設計師認為，材質本身都有符合其形成最自然的形態。以金屬來說，是由 3 種形態所構成。第 1 種是如上述的**液體**形態；第 2 種則是透過切削、壓扁、磨耗、推擠而成型的**塑性體**；第 3 種則是將金屬薄板折彎或沖壓而成型的**彈性體**。

在設計金屬製品時，將要採用什麼材質，商品的特性與主題是什麼等，必須在思考過各種因素後，從金屬的 3 種形態中做出選擇。山中設計師寄予

INSETTO 的，是要表達出「猜不出內容結構，就像裡面藏有神祕的物體」般，像是生物的印象。其中，有生命的液體形狀是不可或缺的元素。

另一方面，在設計上用來表達塑性體的金屬形狀的實例，還有 Panasonic 數位相機的原型機「Panasonic Digital Camera」（見下圖）的設計。它精確的 R 角形狀，就像以轆轤拉坯過一樣漸漸縮小的鏡頭部份。先不論實際上採用了什麼加工法，最後產品外觀看起來就像是用黏土製作的外型。

小心地切削邊角來做出倒角，再透過推壓或敲打來做出理想的形狀。如本書第 127 頁所介紹的 O-product，可使用切削邊角來給人復古的感覺等，塑性體可使用各種加工法，並發揮加工效果來塑造形狀。另一方面，還可以從產品看出工匠們辛苦完成的工藝，也容易做出服貼於手型的形狀。由於能做出厚重的金屬感，所以很適合用來製作精密機器的形狀。

用如黏土般柔軟的金屬製成的產品，是以「黏土」為構想所設計的。其中一個例子，是 Panasonic 數位相機的原型機設計。如同被切削掉工整的 R 角，「就像是從上方被敲扁的黏土」般呈富士山型的鏡頭部，以及朝後方變窄的觀景窗等，融入許多發揮塑性體特性的造型。（照片：清水行雄）

使用像黏土的特性來實現功能性

這個原型機使用的材料是鋁金屬，重量輕且加工容易，在一般的工業材料中是很容易取得的材料。而鋁具有「在金屬中屬於質地很軟，且擁有像黏土般的高延展性」的特性（山中設計師如是說），所以很適合使用於以黏土為意象的造型手法。

能充分發揮鋁的柔軟特性的塑性體設計，並不僅止於此。下圖這部 Panasonic DVD 錄影機的原型機所採用的**擠壓成型**，也是能做出黏土質感的一種設計手法。擠壓成型目前是應用在鋁窗或新幹線的一般加工方法。就像是在空的模具中放入洋菜或果凍，再用力推擠出來的成型法。

看起來像是手工製作，並透過壓扁、磨削、擠壓所做出來的形狀，這種設計方式具有塑性體型設計的特徵。特別適合鋁金屬的這個加工法，以及採用擠壓成型的設計等，都是山中設計師積極採用的加工方式。左圖是 Panasonic DVD 錄影機原型機的設計。

（照片：清水行雄）

山中設計師之所以特別關注這個成型方法，有二個理由。其一是能夠比較自由地設計剖面的形狀，另一個則是此成型方法的功能性很高。

DVD 錄影機，是將基板與機構組裝進前面與背面有開孔的筒狀機殼內。這樣的外裝，可以從前面導入空氣並送至後方，容易使空氣流動，在加上鋁本身的熱傳導率很高，所以能預期有很好的冷卻效果。

要能正確掌握金屬具備的塑性體特性，才能呈現使用擠壓成型的造型，因為不同的金屬材質具有各種不同的特性。若充分了解各種金屬的特性及合適的加工法，就能夠呈現出各種不同金屬所具有的感覺。

在 3 種金屬特性中，一般人從外觀上最能感受到金屬特質的，或許是**彈性體**的形態。

在前述介紹的行動電話「TT」，雖然是塑膠材質，卻同時擁有金屬般具張力的外型。這是充分運用金屬的彈性體特性，並成功融入產品的結果。

類似不鏽鋼或鋼的薄板材料，設計時必須考量在進行折彎或沖壓後，形狀會稍微恢復原狀的彈性。所以例如在設計邊角時，如果折彎得不夠，就會像素描 ❶ 的情形，變成不夠銳利的 R 角，但是若折彎過度，就會形成像 ❷ 般邊角凸出的形狀。而 ❸ 則是塑性體的 R 角。

彈性體可表現出
獨特的張力與輕盈的質感

　　根據山中設計師的說法，「在材料力學上，要用四次方程式來表示」的彈性體形狀，很接近應用於曲面建構工具（surface modeler）的貝茲曲面（Bézier surface）。當想把面的某一部分折彎時，折彎所造成的影響也會在該面的其它部分表現出來。就像是山中設計師在上方所描繪的素描一樣，在要取 R 角時，若折彎的力道不夠，就會形成鬆垮的 R 角，相反地若折彎的力道過大，就會變成邊角向外凸出的 R 角。

　　山中設計師會將彈性體使用在如「OXO」廚具的薄板上，以及中間結構物好像被薄板包覆的形狀，而不會拿來做成像是液體，或從外表就能感覺出內容的形狀。當使用鋼材或不鏽鋼時，經常會採用這種造型方法。

　　山中設計師認為，像這種有關材質與造型的想法，「若是思慮很敏銳的設計師，自然而然就能領悟到」。但現今的造型設計都是使用 3D CAD 在製作，而且加工技術也越來越發達，無論是任何材質都能做成各種形狀，所以實際上設計師在做設計時，對於材質特性的了解已經越來越少了。

結果，山中設計師就發現，最近沒顧慮到材質造型的設計，有逐漸增加的趨勢。例如，明明是彈性體具有張力的面的邊角，卻出現塑性體的特徵，就如同左頁的素描，做成連接兩邊 90 度的面的 R 角形狀。讓人看不懂到底想表現出輕盈的質感，還是有重量感的塊體，結果就成為主題與目的皆曖昧不明的形狀。

在同一個造型裡，要注意不要讓液體、塑性體、彈性體的特性聚集在一起，如此一來，外型才能清楚表達出材質所具有的特質。而這樣的思維，可說是產品設計最基本的禮儀。

而且，想要做出充分展現各種形態特質的造型時，很重要的一點是能夠注意到分模線或溝槽處理等細節。若想要表現具有張力的面，上面卻有分模線或溝槽，這就是失敗的造型。要解決在製造上有時難以避免的這類問題，也是設計師實力的展現。

要把金屬當作液體，還是當作黏土，亦或是具有彈性的板材來進行金屬造型，這些想法對設計師來說是必要的，對於進行外觀設計的技術人員來說，更是最基礎的知識。只要知道這些造型的手法，就能理解設計師設計出這些形狀的意圖，也就能做出更符合設計師想法的外觀。

當要折彎某個邊角時，由於力量也會施加到連接該邊角的其他面，所以力量就會很順利地從連接 R 角前端的面卸除掉。彈性體造型的作法，就是以這樣的方式設計。「OXO」的不鏽鋼製料理器具，就是使用彈性體的特徵所設計出來的。
（照片：清水行雄）

我們必須清楚了解到，要做出具有美麗外型的產品，是設計師、技術人員、以及參與產品製作的所有人員，每一個人的工作。

紙

篇

- 紙的基本知識
- 拓展材料的可能性・技術研究
- 知名印務總監的紙張活用法

紙的製造過程與成品

對設計師而言，紙是最貼近生活的材料。

紙的製作過程大致如下。首先是「**散漿**」，讓紙漿的纖維散佈於水中；接著是「**磨漿**」，為了增加紙的強度而將之敲打與揉開；再根據紙的功能與種類添加染料與藥品，最後除去雜質。

將上述方法製成的原料（摻水混合成液狀的紙漿）透過網篩，將紙料均勻倒在網格狀的孔線網上，並將水濾掉；然後用滾輪進行**壓榨**來脫水，使紙材更加緊密；待紙片**乾燥**後，對紙張的濕度進行微調，再進行**壓光**，也就是使用滾輪加壓，讓紙張更具光澤感；之後將完成的紙張捲成捲筒狀，稱為**捲取**；最後是**複捲**，視尺寸需要分切成小紙捲，再依規格**裁切**成一張張的紙，最後將每一令的紙**包裝**在一起。「**令**」為紙的計算單位，1 令是 500 張紙。

經過敲打或揉開纖維，就能使紙的強度增加，並且使纖維分佈更均勻來提高透明度。

除此之外，也可藉由添加染料、藥品或是使用壓光來做出更多樣化表情的紙張。大家經常使用的繪圖紙用或包裝用紙，都是經過上述步驟製造的。

雖然紙的開發通常是由造紙公司來做，但偶爾也有買賣紙張的貿易公司和設計師合作，找造紙公司共同開發。例如竹尾公司與平野敬子設計師合作開發的「Luminescence」等產品，就相當有名。

紙會因為環境狀況不同而呈現出不同的顏色。在螢光燈下看起來是白色的，當拿到陽光下看則是泛粉紅色的。有時為了讓顏色變白而加入螢光染料，卻使紙張變得有些泛藍。

Luminescence 所追求的目標，就是成為無論在任何條件下都要看起來最接近白色的紙張。就是因為它特別醒目的白色，所以經常被拿來用在凸顯白色的書本封面，或是使用在櫥窗等展示用途上。

近來的趨勢是，能透過觸覺來感受的紙張，更受到人們的喜愛。不只是表面做得凹凹凸凸而已，尤其是摸起來有特殊觸感的紙張，會更受到矚目。

了解紙張的規格

紙張的尺寸規格有以下幾種，但也因製造商不同，而可能有不屬於以下規格的尺寸。

A 版：	625 mm × 880 mm
B 版：	765 mm × 1085 mm
四六版：	788 mm × 1091 mm
菊版：	636 mm × 939 mm
Patronen 版：	900 mm × 1200 mm
三三版：	697 mm × 1000 mm
艷版：	508 mm × 762 mm
報紙用紙：	813 mm × 546 mm
繪畫用紙：	727 mm × 545 mm

A 版最早是德國的規格，目前已成為國際通用的尺寸，而 B 版則是日本制定的規格。將 A 版紙對切 2 次後的尺寸大小稱為 A2，對切 4 次後的紙張尺寸大小稱為 A4，搭配 0～10 的數值，當**數值越大表示紙張越小**。B 版紙的裁切後尺寸的標示同上，有 B2、B4 …等。

另外，紙張纖維排列的方向有**逆絲流**、**順絲流**的排列方向。在紙張的製造過程中，紙張的纖維有朝相同方向排列的特性，與裁切時的長邊平行的纖維絲流的方向稱為順絲流，而與長邊垂直的方向就稱為逆絲流。若沿著絲流方向裁切的話，紙張就會容易彎曲及撕裂。

此外，紙張有稱為「**令**」的重量單位，日本的規格是將 1000 張特定紙張（通常為四六版）稱為 1 令，其重量就叫做 1 令重。在台灣 1 令是 500 張。

順絲流的紙　　　　逆絲流的紙

棉紙

正式的信紙中不可或缺的棉紙。很適合用於雕刻版印刷。

Winged-Wheel 是一家專門販售書信紙張用品的專門店，他們所販賣的商品包含各種卡片以及書信用紙…等，每樣商品從材料的選擇到製作完成的每個步驟都投入很多的細心與用心。該公司對產品的要求很高，會考量紙質是否適合鋼筆書寫、邊緣的壓凸處理是否完美等，而且特別重視紙張的觸感。他們原創的棉紙，甚至要花費 1 年以上的製造時間來完成。

在歐美國家，棉紙被視為最高級的紙。是用來製作成邀請卡、社交用名片、企業正式文書所使用的紙，在各種重要場面的社交活動上是不可或缺的。而且由於棉紙纖維柔軟，所以很適合有凹凸起伏的雕刻版印刷。

該公司特有的加工方式，是將其它有顏色的材質與紙重疊再進行**雕刻版加工**。和他人不同的特色是非常具有立體感，而且有亮眼豔麗的顏色以及深淺變化的色彩。標誌的圖案採用日本傳統的圖案，例如將鯰魚、葫蘆、桃子等圖案設計得很可愛。買到之後，會對紙張的高品質感到驚豔。

1 燕子：象徵自由的標誌　　　　　2 八爪章魚：特色是具有彈性的質感

3 鯰魚：防止地震及趨吉避凶的象徵　4 葫蘆：具有子孫繁榮及遠離疾病等涵義

5 蝴蝶：樸實又帶有古風的圖樣　　　6 鴨子：經常用於通知親友有新生兒出生

7 桃子：以生出桃太郎的天津桃為樣本　8 紅鶴：凸顯粉紅色的美麗圖樣

9 花生：在日本花生的花語為「相親相愛」

只要用過一次就會成為老主顧

　　無論是婚禮或賀禮卡片等個人用途，或是邀請函或廣告郵件等企業用途，使用高品質的信紙，能提升寄件者在對方心中的好印象。因此才會全心全意追求最完美的品質。

　　因此，棉紙很適用於社交活動的溝通往來中，比如高檔精品的宣傳單，或是寄發信件給重要客戶時。至今，在重要書信往來中使用棉紙的市佔率仍逐漸增加。

Soft Naoron

即使是不起眼的紙，也可以透過設計
的力量，變成世界性的雜貨品牌。

日本和紙製造商「大直」研發出撕不破的和紙「Soft Naoron」，一開始是為了製造出不易弄破的紙拉門所開發出來的。他們將北美產的木漿以及纖維狀的聚烯烴，使用製作和紙的方法過篩，再以 70～80℃ 的高溫乾燥，增加紙漿與聚烯烴的密合度來提高強度，但有不易去除皺摺的缺點。

該公司與深澤直人設計師合作，運用這項材料開發出「SIWA 提袋」等生活雜貨。SIWA 品牌的產品都是以經過染色的 Soft Naoron 為材料，並刻意進行使表面產生皺紋的加工。因為表面上的皺紋可以營造出觸感，成為商品獨特的魅力。右上圖是使用條帶狀的 Soft Naoron 編織成的手提置物袋。雖然是紙製品，也可以當作布製品或皮革製品來看待。

SIWA 的產品外觀都是以四方形為基礎，款式極為簡約。在外觀刻意實施的皺紋加工，能呈現出像是磨擦過的表面，會讓人擁有溫暖的觸感。Soft Naoron 的優點不只是觸感而已，還具備了不易弄破的耐久性。

發表 Soft Naoron 的大直製紙廠，一直以來是以製造日式紙拉門、書法用品、年節用信封或紙袋等商品為事業主軸。該公司在 2005 年研發出 Soft Naoron 材料，用來製作不易弄破的紙拉門。但是具有不能水洗以及用久了會變色等缺點，因此該公司目前仍持續改良這項材料。

獲得地區資源活用計畫的認定

以此全新材料為基礎挑戰開發新產品的大直製紙廠，參加了「中小企業地區資源活用計畫」的招募活動並拿到認證。獲得開發資金後，於 2007 年 11 月委託深澤先生進行關於這項材料的產品設計與品牌化。

● Soft Naoron 的加工法

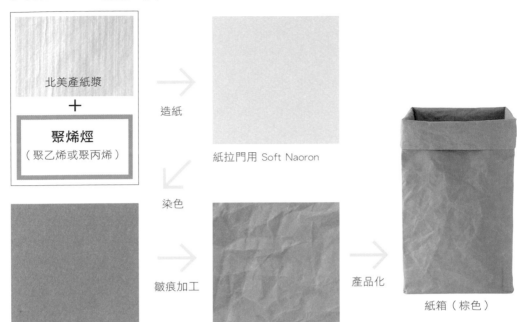

北美產紙漿
+
聚烯烴
（聚乙烯或聚丙烯）

造紙

紙拉門用 Soft Naoron

染色

皺痕加工

產品化

SIWA 用 Soft Naoron

紙箱（棕色）

社長一瀨美教先生請深澤先生以 Soft Naoron 為設計材料來製作商品，他首先提出的是棕色的文具及生活雜貨的設計案。在表面刻意加工以產生皺痕，使得產品擁有許多豐富的質感，成為新品牌相當獨特的特色。

之後，該公司再以深澤先生的設計案為基礎，進行製造作業，包含造紙、皺痕加工、縫製等。最後再交由深澤先生確認品質，嚴格把關所有細節，就連每一個皺痕都必須與深澤先生所製作的樣本相同。

SIWA 的魅力不只是簡約的外型設計與獨特的觸感，使用的材質也是可回收的環保材料。可以讓消費者不再喜新厭舊，因為當消費者使用的時間越久，設計的特色—產品表面皺痕也會越加明顯，讓使用者更加喜愛。由於具有使用年限長久的特性，因此獲得全新的價值。從以上得知，即使是容易產生皺痕的紙，也能藉由設計來發揮出完全不同的價值。

上蠟加工

輕易地讓產品擁有懷舊風情。

上蠟加工後可以讓紙張呈半透明，有種幾乎能看穿內容的樂趣。就算是質地很軟的紙張，也能透過上蠟而擁有堅固的質感，就連折痕也能透過設計呈現出各種風貌。

以前常用於食品包裝紙袋的上蠟加工技術，最近又重新受到矚目。

也許有很多人對上蠟加工的紙，還停留在牛皮紙那種有如骨董般的老舊印象。其實這是將顏色很深的紙進行加工，增加其魅力的一種加工法。有時也能增加紙的耐水性、抗藥性等功能，使紙張本身的強度增加。

【上蠟加工的費用】

約 **1** 萬日圓 /100 張

※最低批量為 100 張。但只包含加工費，不包含信封的價格。

能做上蠟加工的工廠很少

上蠟加工可以增加信封、DM 或紙製雜貨等物品的質感。目前這項技術已經非常成熟了，但是市面上有進行這項加工的工廠很少，所以只要有在做上蠟加工的工廠，都能接到如雪片般飛來的大量訂單。

雖然有很多工廠有兼做上蠟加工。但是會累積到一定量才讓機器運轉，大約 1 個星期只運轉 1 次，所以常常無法保證交期。

由於不想遷就不穩定的交貨狀況，Haguruma 公司在 2009 年 6 月，開發出可對信封進行上蠟加工的專用機器，來完成客戶的訂單。只要是尺寸不超過 B4 的紙張，都能使用該機器進行加工。這台機器最大的特色，就是能在不同種類的紙張上加工，而且最小批量只需要 100 張就可以進行。

絨紙

不僅能用在平面設計，也能用於壁紙，是皮革般的紙張。

下方是法國 SEF 公司所生產的「Daniel」絨紙系列，使用的是植絨加工，所以觸感柔順，而且不會產生過於艷麗的顏色。使用在名片盒類的產品上，可以感受到高級質感。此外，這些紙張經過浮雕加工後，可以讓紙張看起來有樹皮、毛皮般的質感。不僅可以應用在平面設計，使用於雜貨時，更可以發揮它的魅力。

在日本國內是由大塚商會負責進口與販賣這項產品。

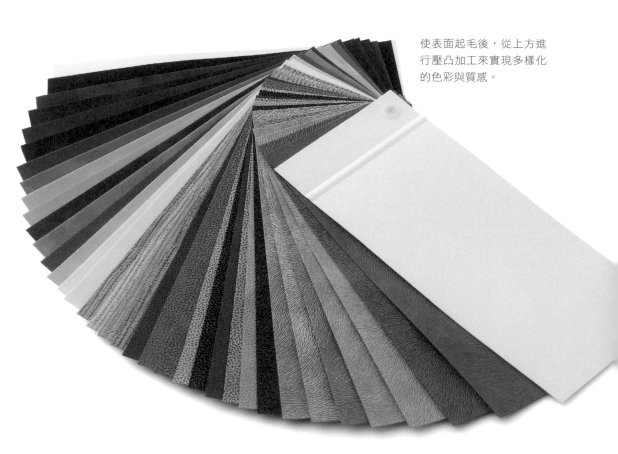

使表面起毛後，從上方進行壓凸加工來實現多樣化的色彩與質感。

根據該公司的說法，這類絨紙經常會使用在包裝紙與書籍封面上。另外，絨紙還有其它全新的用途，例如與日本福岡的室內設計公司「Mysa」合作製造與販售的壁貼，不僅可以使用 PANTONE 配色系統指定特殊顏色，而且這種貼紙的背面還貼有可裝卸的微型吸盤。

絨紙的價格若以捲筒計算，每 1 支寬 104 公分、長 100 公尺的捲筒大約是 6 到 7 萬日圓左右。而 1 張寬 104 公分、長 100 公分的絨紙，大概是 1000 到 1200 日圓左右。

與日本福岡的室內設計公司「Mysa」合作進行空間設計時開發出來的壁貼，是可以改變壁面圖樣而製造樂趣的貼紙。

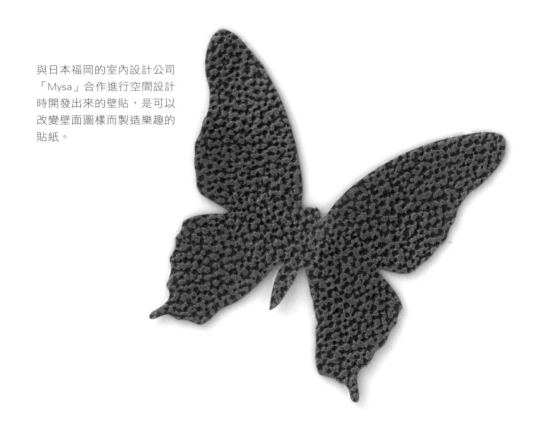

金屬箔

使用珍珠塗料及壓凸加工，產生出柔和的光澤。

　　竹尾公司販售的「Treasure FS」（由德國 Gmund 公司所生產的紙）是一種金色系且具有豐富色彩種類的高級紙。

　　德國的 Gmund 公司是一家專做高附加價值紙張的造紙廠。他們以使用傳統的製法與機器聞名，專門製作具有豐富質感的紙張。

　　竹尾公司販賣的產品有白金、香檳金、消光金、金黃色、古金色、青銅色六種顏色。金黃色能讓人聯想到金閣寺或金箔等代表金碧輝煌的顏色，消光金則是類似 18K 金的飾品；而比較沉穩的古金色則像是氧化的黃銅，

是較為暈黃帶有品味的金色。同樣是金色，色域其實出乎意料的寬廣，讓人感受到的印象也大不相同。

表現出輕盈或沉重的感覺

　　Treasure 的特色，就在於微浮雕（Micro Emboss），也就是對表面進行細微的凹凸加工。在基礎紙板塗上顏色與珍珠塗料，最後再進行壓凸加工。如此一來，就會產生滑順的觸感，而且會因光線的漫射而散發出光澤。Treasure 的價格，是取決於顏色的深淺以及珍珠塗料的混合比例。由於

製造相當費時費工，所以價格也相當
昂貴，不過當它用在邀請卡、信封或
廣告型錄的封面時，就會讓人有種想
趕快打開的期待感。

　　黃金具有可以代替貨幣的價值。只
要能配合商品選擇適合形象的顏料或
加工方法，就能加深金色本身帶來的
閃閃發光的印象。

可使用印刷或加工改變質感的
高級紙「Treasure FS」。尺寸是
680mm×1000mm，香檳金每 1000 張
重 75 公斤。白金、香檳金、消光金、
金黃色、古金色、青銅色每 1000 張重
211 公斤。

左圖上方兩樣產品為「金黃色」，
左下的筆記本為「香檳金」，右下
的信封為「古金色」。

模塑成型紙品

紙張不僅是平面的 2D 產品，也可以是立體的 3D 產品。

在聽到模塑成型紙品時，應該有許多人會先聯想到裝雞蛋用的紙盒。紙漿模塑產品經常被拿來代替 PS（保麗龍，發泡聚苯乙烯）等材質的包裝材料或包裝盒而使用。

自古以來，紙一直是用來書寫，有了紙漿模塑技術後，才開始用在雞蛋、蔬果的包裝材料上。這是因為紙漿模塑產品可以當做搬運時的緩衝材料，而且具有通風性與吸濕性的特性。缺點是質地很軟、製品表面的粗糙度高，所以無法製作出高精度的產品。

90 年代全球最熱的議題是環保，從那時起紙漿模塑技術開始受到注意，使得現今舉凡陶瓷或家電產品、零件、水龍頭、車用音響的緩衝包裝材料…等，各種領域都有使用到它。

新成型技術的出現

紙漿的成型方式一般大多是採用先將模具浸入紙漿中，再讓紙漿沉積在模具上的方法。當模具附著一定厚度的紙漿後，再進行乾燥。由於模具的費用相當高，而且乾燥過程很花時間，由於有這些問題，目前仍在研究效率更好的紙漿模塑成型法。

① 過去紙的成型品，常被用來當作緩衝材料。

② PIM 成型技術製造的商品。下方是用來推出寒天的棒子，上方是小型燈源的外殼。

其中**紙漿射出成型技術**（Pulp injection molding，PIM）非常受到矚目。這是一種非常嶄新的手法，拿射出成型與壓縮成型技術的優點，來補足原本紙漿模塑的缺點；使得厚度較薄的部位可以更輕易地成型，也能同時做出補強肋及螺絲柱。

這種技術是將紙漿原料與成型材料（主成分為水溶液的澱粉）充填在高溫模具內，再去除水分。然後藉由對模具內施加高壓、加熱，來製造出不會彎翹、質地細緻、高強度、表面漂亮而且厚度薄的紙製成型品。

由於是使用射出成型技術的模具來成型，所以尺寸的精準度很高，可以做出形狀很漂亮的立體成型品。由於表面相當細緻，所以不會有紙粉掉落的問題。而且耐熱性相當高，可以達到約 200℃ 並且無帶電性。

這種紙漿成型技術的另一個特色，就是**生物分解性**。由於這個成型品完全沒有使用到塑膠，所以埋進土裡只要 1 至 2 週的時間，就會被分解。

③ PIM 成型可製作出過去的紙漿模塑所無法製作出來的補強肋或螺絲柱。

④ 表面很漂亮而且厚度很薄的紙漿成型品。

和紙

追求韌性與光澤的西之內和紙。
和紙會因產地的不同而呈現出不同的魅力。

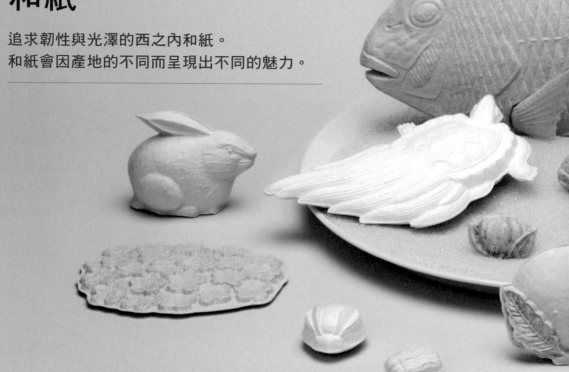

上方的擺飾品稱為「**和菓紙三昧**」，是永田哲也設計師的作品，使用被稱為「觸覺的記憶」之手法，以和紙為主要材料來做出仿真的物品形狀。

永田先生的設計工作室裡，存放著數以百計的木製模具。他在製作作品時就是使用這些模具。

日本文化的吉祥物

有時永田先生會帶著和紙前去拜訪和菓子的老店，當場仿製出和菓子的外型。吸引他目光的是，和菓子外型所具有的多樣性、美感，及各種外型本身所蘊含的意義。

除了在祝賀時不可欠缺的鯛魚、象徵長壽的烏龜、代表好運的稻草米袋、相撲力士，還有代表日常生活中的青菜，比如香菇或蠶豆等吉祥物。永田先生認為：「即使都是木製的鯛魚模型，也會因為鯛魚腹部的曲線、尾鰭的深度、牙齒的形狀不同而有著外型上的差異」。

至於用來製模的和紙，是採用茨城縣產的「西之內和紙」。

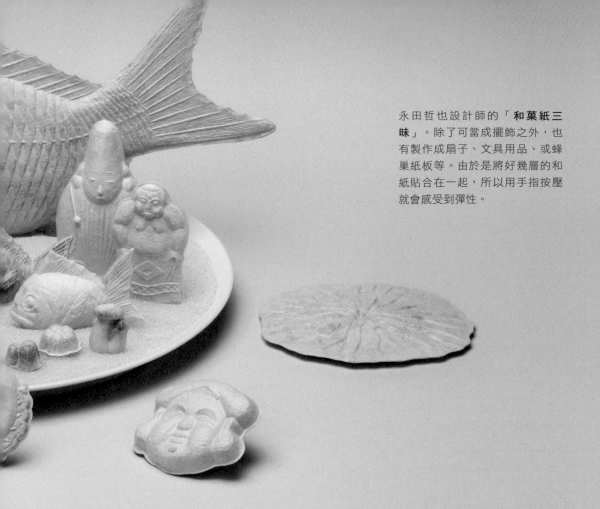

西之內和紙的纖維很細，而且會泛出柔順的光澤。永田先生在製作作品時會將濕的西之內和紙重疊好幾層來成型。用手指去捏作品凸起的部分，會發現有鼓起的觸感，用手指按壓還會彈回來，韌性相當驚人。耐用程度完全超出一般對和紙強度的認識。

雖然日本各地有許多生產和紙的地方，但是因為氣候、原料，以及搗碎纖維與篩紙的方法不同，所以成品會有不同的風貌。永田設計師認為：「若使用京都的『黑谷和紙』來成型，所完成作品的纖維會有羽毛般的質感。而『西之內和紙』雖然表面較為粗糙，但貼合成立體形狀後，就顯得張力十足，會散發出絲綢般的光澤。因此，我認為西之內和紙很適合用來呈現出木製模型的 3D 曲面」。

將色紙夾在和紙與和紙之間，或將外層的和紙弄破，讓裡面的色紙露出來，就可以呈現出如上圖中鯛魚的淺桃紅色與紅色。這樣的方法也可使和紙的表現力更加豐富。

灌膠加工

運用灌膠的表面張力，能使圖案具有立體感。

要在紙張或木板上做出立體感的圖畫或 LOGO 時，過去最普遍製作凸起的方法是使用 UV 油墨的網版印刷，但網版印刷有厚度上的極限。吉田製作所開發出一種新技術，能夠實現一般印刷無法達到的厚度，並擁有如同水滴般的表面張力。

該公司將這種加工裝飾手法命名為「DROPS」，是結合 Doming 與 Potting 的塑膠披覆技術。作法是先用網版印刷等方式印出外框，再於外框內倒入 PU（聚胺基甲酸乙酯），並使其乾燥。這是一種經常用來製作貼紙或鑰匙圈的加工技術。

灌膠加工的缺點在於；難以製作太複雜或是有銳角的形狀，而且注入的樹脂可能會溢出外框，所以在注入樹脂時，需要一定的技術與時間，這樣會使成本變高。

輕鬆做出複雜的形狀

後來該公司開發出用膠帶取代外框來注入樹脂的方法，這樣就可以輕易製作出較複雜的形狀了。開發至今已製作過許多商家的廣告看板、櫥窗佈置等大型作品，或者與創作者合作的藝術作品。現在技術已經進步到可以量產了，所以也開始用在包裝材料與貼紙等的商品製作。

圖中的灌膠加工，是在卡典西德貼紙（註：台灣常稱做博士膜）上進行灌膠加工，也就是先將想要的圖案做成貼紙後再拿來使用。由於樹脂本身是透明的，所以成品的顏色就是卡典西德的顏色。除了披覆的厚度外，透明感也是其特點之一。當使用金屬色的卡典西德時，上方披覆的樹脂還會有透鏡效果，可以呈現出光澤感。

壓低成本的課題

樹脂的披覆並不只適用於卡典西德，只要是有塗佈過的紙張，就可以直接用樹脂披覆上去。還能直接在披覆的樹脂上進行植絨印花等加工，如此就能呈現出更多樣的變化。

就價格而言，以下圖 NIKKEI DESIGN 的 LOGO 尺寸大小（高 25mm、寬 225mm）為例，加工大約需要 500 到 1000 日圓。若想讓重要客戶感受到尊榮感，可以在禮盒用的特殊包裝、購物袋等商品加上灌膠加工的 LOGO。如果在薄片上進行透明的灌膠加工，會產生有立體感的陰影，讓圖案看起來更有魅力。相信使用這樣的效果來開發雜貨會非常有趣。

從平面設計、包裝到產品設計，在各種不同的領域當中，灌膠加工可說是非常受到矚目的一種技術。

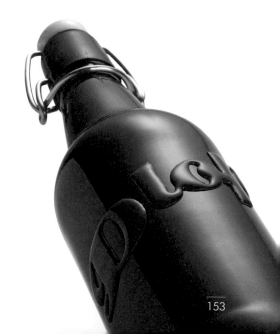

雁皮紙

耗時費力才能製造出來的超薄和紙，保有純天然素材所擁有的質感。

日本岐阜縣有一種使用美濃和紙來製造的傳統工藝品**水蒲扇**。**水蒲扇**是使用以**雁皮**（註：植物名）製成的**雁皮紙**，它的特色是纖維比楮桑和結香還要細，紙質非常均勻而且相當強韌。將雁皮紙篩到極薄並在上面繪圖後，即可貼在竹子做的骨架上。

然後在表面塗上天然亮光漆**蟲膠**，就能做出彷彿被水沾濕般具有透明感與光澤感的蒲扇。由於有塗亮光漆，所以表面具有防潑水性，因此也能沾水來玩，享受清涼的樂趣。就算不開冷氣也能讓夏天充滿涼意，是種能提供生活樂趣的用品。

家田紙工的水蒲扇。將超薄的雁皮紙貼合於竹製骨架再塗上亮光漆，使扇子表面呈透明感並具有防潑水性。

徹底採用天然素材

直至今日，水蒲扇這項產品逐漸廣為人知。然而，就在幾年前，就連原產地的岐阜縣也差點停止生產。理由之一是美濃已經沒有生產雁皮紙了。這是因為雁皮紙的纖維非常細，在過濾時必須非常仔細地將雜質與灰塵去除乾淨。隨著師傅們的年紀大了，能從事如此細膩工作的人越來越少了。

所幸，最近在美濃的和紙業界中，年輕的生力軍正在茁壯。專門製造與販售水蒲扇的家田紙工，在得到由擅長製造超薄和紙的師傅們所組成的團體「Corsoyard」協助下，開發出厚度僅 15 微米的超薄手工雁皮紙。而且不只是紙張，連同天然亮光漆還有繪畫用具等，都堅持採用最好的品質，讓日本傳統工藝品再次復活。

繪圖（ A 圖）與上亮光漆（ B 圖）幾乎都是純手工作業，乾燥（ C 圖）也會花費相當多時間。

立體印刷

從任何角度看都有立體感的透鏡板（Lens sheet）。

隨著觀看角度不同，會看到連續的圖像變化。

Grapac-japan 公司是一家專門生產立體印刷材料的公司，為了實現無需配戴 3D 眼鏡，用肉眼就可以看到印刷的真實 3D 圖像，而開發出立體印刷透鏡板「HALS」。它能夠在眾多的立體印刷中脫穎而出，是因為只需要使用現有的印刷技術，就能做出立體感的圖案。HALS 是將微型透鏡規則排列而成的透鏡板，屬於**微透鏡式立體疊紋**。與其它方法呈現的立體感相比，最大差異就是從 360 度都能看到立體成像。

也可以選擇在薄板的局部印出微型透鏡。此外，薄板的最大尺寸為長 508mm，寬 720mm。

在製造這個透鏡板時，不需要使用特殊的模具。由於使用 UV 平版印刷的技術就能製作出透鏡板，而且也能只在薄板上的一部分設置透鏡，所以在製作上價格相對低廉。

由於可以混搭立體與平面的圖案，比如在透鏡板的背面使用平版印刷做出立體圖案，然後在表面印刷平面的圖樣，所以它的設計自由度很高。

目前，該公司已經準備好 50 種以上的立體圖案，當然也可以自行訂製圖案。除此之外，當改變觀察角度時，可以看到不同的圖案（如左頁圖）。

Grapac-japan 公司打算將這類材料推廣至 POP 與 DM 市場。目前已經能提供厚度僅 0.3mm 的薄板，如此一來就能進軍包裝的市場了。

目前 Grapac-japan 公司最期待的是印製包裝上的防偽標籤。HALS 是 Grapac-japan 公司獨家的專利技術，其它公司無法輕易複製。因此該公司希望能將 HALS 應用在容易被仿冒的醫藥用品或 DVD 等商品的包裝上，具有品質保證的價值，讓消費者一眼就能辨識出商品的真假。

該公司也持續投入研發具有生物分解性的塑膠薄板的製造技術。設計師的任務，就是提出如何讓產品活用立體感的新提案。

燙金效果印刷

以低成本同時實現壓凸與燙金效果。

　　將金箔或銀箔印刷在包裝上，以及表面有凹凸層次的產品，一直以來都受到消費者的喜愛。但是，這類產品具有製作價格高、開模費用昂貴還有製作時間長等缺點，所以無法普及。

　　因此，有人開始思考是否有簡單又便宜的方法能得到一樣的效果。現在這樣的技術已經成功研發出來了，那就是 Grapac-japan 公司的新技術「Bri-o-coat」（微細表面 · 裝飾加工）。先在紙上進行一般印刷，同時在需要呈現出燙金感的部分做一些特別處理，然後再塗上透明 UV 塗料，最後藉由紫外線讓塗料硬化，就可以同時做出燙金與壓凸的效果。若是在銅版紙的表面上實施 Bri-o-coat 加工，就可以讓整張紙呈現金屬壓印的效果。

【Bri-o-coat 與其他加工法在成本上的比較】

4 色印刷+貼附 PP	100
4 色印刷+金箔（或銀箔）壓印	160
4 色印刷 + Bri-o-coat	110

＊將「4 色印刷+貼附 PP」所需的工錢當作 100 時的比較表。

左邊是在銅版紙上實施 Bri-o-coat 來呈現與燙金同等效果的成品，右邊是在一般紙上實施 Bri-o-coat 來呈現與壓凸加工同等效果的成品。

印刷的成本效益較高

　　由於是平版印刷，所以只要多加 1 片 UV 塗料印刷版就能完成。如此一來，不僅可以完成燙金或壓凸加工在成本考量下無法實現的大尺寸，也能發揮出與兩者相同的效果。

　　目前 Grapac-japan 公司有不少現成的圖案，也開放讓設計師自行設計圖案。甚至還可以進行局部印刷，而且需要的時間與一般的印刷差不多。費用也相當便宜，只比貼附 PP 加工貴 1 成左右。

　　Grapac-japan 公司使用 Bri-o-coat 來製作產品的包裝，不僅可以大幅提升包裝的高級感，同時也提高商品的價值。客戶如果只要求提供完稿印刷，只要 3 萬元日圓即可接受試作。

　　Bri-o-coat 除了能夠替代過去高難度、高價的印刷技術，還能以低廉的價格提供全新的可能性。目前已經應用在隱形眼鏡的海報、附贈玩具的點心以及包裝盒、要求防偽效果的商品券、交換式遊戲卡等產品中。Grapac-japan 公司的湯本好英社長曾說過：「印刷市場受到電腦及行動電話的影響而逐漸萎縮。但 Bri-o-coat 能做出顯示器無法實現的質感，因此讓印刷重新受到各界的注意」。

OJO+ 印刷絲線

不僅能印上企業訴求，同時還有防偽功能。

由王子纖維公司所製造出來的紙製絲線「OJO+」，具有紙張特有的滑順觸感，製成衣服穿在身上還能感受到出乎意料的輕盈。由於絲線內含有許多空氣，所以有維持體溫的效果，能製作出無論是夏天或冬天都能穿得很舒適的衣服。目前已經在服飾業擁有許多實績，「被眾多高級服飾品牌所採用」（白石弘之社長）。

接下來這種紙製的絲線將有更多的用途，因為王子纖維公司突發奇想，將過去完全沒想到的功能附加在這種紙製絲線上，那項提案就是**印刷絲線**，如下圖所示。

將馬尼拉麻製成的紙切割成條帶狀（下方右圖），再撚成的紙製絲線。若在紙切割成條帶狀之前先進行印刷，就可以讓紙製絲線達到防偽用途。

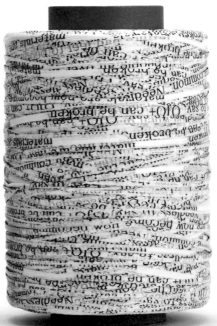

達到防偽的目的

這種絲線是使用以馬尼拉麻為原料的薄紙所製成，原本是用在吸塵器的濾網、咖啡濾紙或絕緣濾紙等產品。將這種薄紙切割成條帶狀（左頁右下圖），再撚成細絲線（左頁左下圖）就成為新產品。王子纖維公司在將薄紙切割成條帶狀之前先進行印刷，藉此增加絲線的防偽功能。

目前這種印刷絲線，已應用在牛仔褲上，將印有企業歷史與訴求的紙做成絲線，再編織成牛仔褲。據說發售時還主打蘊藏有企業理念的特別款式。名牌廠商就可以運用這項功能來分辨出仿冒品。

此外，也可直接用條帶狀的紙來編織。如此便可開發出布料裡包含品牌標誌的編織品（如右上圖）。

這是日本「吉田包（PORTER）」公司的新產品「PORTER DRAFT」系列包包。將和紙加工成纖維而織成的布料，摸起來有獨特的手感，有別於以往尼龍布包包的質感。全系列包含肩背包、托特包、後背包、波士頓包等款式。色彩方面則有染成卡其色、黑色、海軍藍等色彩可選擇。

此外，還有使用夜光油墨印刷、做出可在夜間發光的衣服等，藉由搭配不同的油墨來增添特色。

順帶一提，使用 OJO+ 的材料價格大約比一般棉花貴 4.5 倍，比有機棉花貴 2 倍左右。

裝飾盒

透過加工技術實現低成本、高質感的產品。

採用改良後的網版印刷技術，是使用
Turner 色彩公司的壓克力顏料代替油
墨。不僅擁有豐富、鮮艷的色彩，還
可以實現水粉顏料獨特的消光質感，
很適合應用在高級包裝材料上。

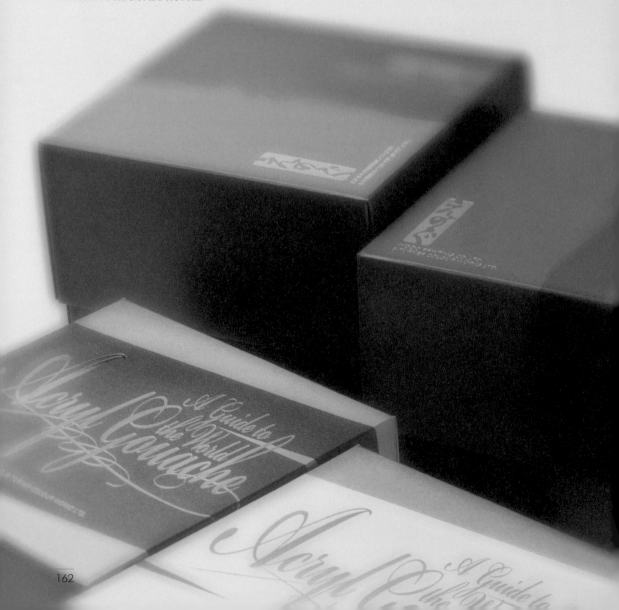

以低製作成本來完成高品質

日本的「共同印刷」公司目前正在積極研發一項適合用在包裝材料上的印刷技術。為了要呈現出豐富的色彩表現，他們與 Turner 公司共同開發出壓克力顏料印刷技術。

這是一種用壓克力顏料代替印刷用油墨的印刷技術。除了可運用壓克力顏料的鮮豔色彩（比如珍珠色），還可指定與繪畫顏料完全相同的顏色，所以能達到讓印刷後產品的顏色與設計的顏色相同的目標。

另外，該公司在產品外包裝也下了很大的工夫。比如貼上植絨印花的不織布，讓消費者摸到包裝時能感受到柔軟觸感（下圖 4），或是選擇金屬箔基底的紙張，讓包裝具有高級感，也不會讓價格太貴。以此達到兼顧低成本和高品質的目的。

1 細微壓凸加工：微小間距的壓凸加工。從不同角度觀察時，可以看得到光澤閃動。

2 柔軟觸感印刷：在蒸鍍膜上印刷特殊的無光油墨。暗淡的金屬質感與濕潤的觸感對比非常有趣。

3 In-line emboss：使用 UV 印刷，運用平版印刷製程實施具有浮雕風格的裝飾。雖然沒有辦法達到細微壓凸加工的深度與細膩度，但印刷成本較低廉。

4 毛皮風格外包裝：將義大利製的不織布貼在基紙上，呈現出如毛皮般的觸感。

5 雕刻箔：以金屬箔為基底，可以壓低價格又有高品質。

6 也可以使用高光澤的塗料紙。紙的價格比圖 1 與圖 2 的價格還要低。

回收食品殘渣再製造的紙

將椰子纖維、茶葉渣、竹葉榨乾的殘渣等廢棄物改造成暢銷產品。

有些再生紙中含有細小的顆粒，那是回收後的植物殘渣，可以拿來代替木漿，製成非木材紙。

企業可以採用環保的原料

這些非木材紙，是由外包裝廠商 CROWN-PACKAGE 公司所開發出來的產品。其中用途最廣的，是一種以「油棕櫚的果實纖維製成的紙漿」為原料而製成的「油棕櫚 SIX 紙」。這種紙不僅能用來製作箱子或紙袋等，也能加工成厚紙板，或是製成店頭陳列用的擺設或器具。

另外，「Tea Remix」則是該公司與知名飲料公司伊藤園共同開發的產品。以製造「Oi Ocha」系列茶飲後剩下的茶渣為原料，製作成包裝材料。「竹葉 SAX」則是將製造中藥時排出的竹葉殘渣榨乾後再利用所製成的紙。具有淡綠的顏色，加上竹葉清淡的香氣，讓人有清涼感。

這類將殘渣拿來再利用的紙，是種兼具環保與經濟性的產品，往後可能因此更加受到社會的關注。

從上而下依序為用竹葉製造的**竹葉 SAX**、**油棕櫚 SIX** 以及 **Tea Remix**。雖然價格比一般紙還貴，但比用甘蔗渣及洋麻原料所製成的非木材紙要來得便宜。

以石頭製成的 Keeplus 紙

柔軟又不怕水，使用石頭製成的紙。

觸感濕潤又柔軟，具有不易撕破的彈性，以及浸泡在水中也沒問題的防水性。看到上述特色，很難會聯想到紙。下圖的筆記本就有這些特色，原因是它用的紙張，是以石頭為原料所製成的。

原料對環境的負擔小

這種叫做「Keeplus」的材料，是由台灣的企業所開發，以石灰石為主要原料的紙。除了上述的特色外，對環境所造成的負擔較低也是其中一大特色。因為在製造這類紙時，既不需要砍伐樹木，也不須使用到強酸、強鹼、以及漂白劑。另外還有一大特色，就是在製造過程中甚至不需要使用到水。

由於具有這些環保層面上的優勢，所以經常用來製作訴求環保之企業的宣傳贈品。具體的產品有：雨天也能使用的記事本或導覽手冊，以及哈根達斯冰淇淋外帶盒等不需要擔心退冰後會潮濕的製品。

Chapter 3

紙篇

將石灰石的粉末與 PE 樹脂合成所製造的紙，厚度從 100 微米到 350 微米。日本總代理是 TBM，銷售部分則由 SHIOZAWA 等公司負責。

金屬紙

能使盒子魅力倍增的金屬紙。

YOSHIMORI 公司製造的「クニメタル・コグチ」金屬紙，切口部分為粉紅色、黑色或奶油色等顏色。光是切口不是白色這點，就能提升盒子的高級感。換算每平方公尺的單價為 100～400 日圓。

金屬紙經常作為盒型包裝的材料。但是在做立體包裝時，金屬紙的切口部分會出現問題。因為雖然整張金屬紙的紙面有金屬質感，但在切口部分卻露出紙張原有的白色，這就會讓包裝整體看起來很廉價。

讓 V 型切角盒子更引人注目

為此，身兼設計師事務所與 GRAPH 印刷公司社長的北川一成先生邀請 YOSHIMORI 公司共同開發出「クニメタル・コグチ」這款金屬紙，現在已有 3 種切口顏色，分別是黑色、粉紅色及奶油色。光是讓切口帶有顏色，就能提升紙的高級感。

最能發揮這款金屬紙效果的，就是將多層紙板堆疊、製作成如下圖的 V 型切角盒子。製作這種盒子時，必須在紙板上切割出 V 字形的溝槽，能進行加工的師傅與工廠很少，成本也高。以下圖的名片盒為例，若向 YOSHIMORI 公司訂購 1000 個，則單價約 500 日圓。

由於 V 型切角盒子的紙板較厚，切口會比一般紙盒更明顯，所以能使「クニメタル・コグチ」金屬紙發揮其特色。

引伸沖壓製作的紙盒

以飽滿柔順的曲面來擄獲消費者的心。

在眾多紙製容器的成型技術中，京都的「鈴木松風堂」所開發的**引伸沖壓**技術，能製造出相當特別的容器。該公司開發出一種將多層紙張與塑膠薄膜重疊的紙，可讓伸縮率達 18% 而且還可彎到非常接近 90 度的形狀。活用此特性，可將紙製作成立體盒子。

「紫野和久傳」及「西利」等京都的老店也選用鈴木松風堂的包裝盒，原因就是包裝紙盒獨特的圓滑外型。

能保有傳統伴手禮的形象

鈴木松風堂的鈴木基一社長說：「在長年持續挑戰紙張壓製成型技術的過程中，我們一直在研究最適合這種加工法的外型」。完成的樣品具有柔軟的圓潤外型，其觸感就像摸水蜜桃或肌膚般滑順。

鈴木社長還提到「就像參加應酬後喝醉回家的父親手上會提著的伴手禮，帶有傳統綁繩式壽司盒的形象也是重點」。藉由許多日本人對這類伴手禮的溫暖記憶，持續追求符合這項加工技術的理想形狀。雖然也有許多企業客戶認為根本不需要圓滑曲線，但是「不知為何，缺乏圓潤外型的包裝反而無法長賣」（鈴木社長）。

另外，這款包裝就算直接放進烤箱也沒問題。因此京都的某間糕點業者甚至把蜂蜜蛋糕放進紙盒裡直接拿去烘焙，烤好後直接擺在店裡販賣。由於不需使用調理器具，故可提升製作效率，甚至還因為「紙容器烘焙」而增添話題，成為熱賣商品。藉由嶄新的容器，開創全新的飲食商機。

由於具有令人喜愛的圓弧曲線，所以被
用在許多京都伴手禮的包裝上。因為能
藉由沖壓成型，所以相較於需要手工組
裝或黏貼的紙盒，製作成本更低廉。

顏料染色和紙與金箔紙

深深吸引目光的艷麗和紙。

在日本還有許多深具魅力而且使用價值高的和紙尚未廣為人知。大部分的設計師或印刷公司，都是透過大型的紙材貿易公司來收集資訊，並取得這些紙材。也就是說，若沒有透過這些流通管道，就很少有機會接觸到這些紙材。尤其是日本和紙，有些幾乎只用在如紅包袋、壁紙、書法紙等特定用途，若非相關的工作領域，很可能連看到的機會都沒有。

紙顏色擁有的魅力

過去曾多次擔任高級品牌印務總監的 Karan（カラン）公司北川大輔社長，就發掘出許多極具魅力，卻尚未在一般市場上流通的紙。

其中一種就是如右頁的和紙。這是由日本愛媛縣的「森下製紙」所製造與販售的顏料染色和紙與金箔紙，以顏料染色的和紙其顏色相當鮮明，同時具有霧面、消光的質感；金箔紙不會過於艷麗，具有內斂且沉穩的光澤，給人極有品味的印象。根據森下製紙的森下啟三專務描述，這種紙「過去只在訂婚儀式中作為紙墊，使用場合相當受限」。

右頁下圖中的小冊子，是北川社長製作的「高野山 Cafe」簡介。這是由高野山真言宗青年教師會在東京每年舉辦 1 次的活動，目的是為了讓更多人認識和歌山縣境內的世界遺產高野山。

使用顏色鮮明、質感良好的顏料染色之和紙，由森下製紙所製作。530mm × 394mm 的尺寸，500 張約 8000 日圓。

　小冊子藉由和紙鮮豔的紅色，呈現出兼具傳統與創新嘗試的精神。信封的設計則使用金箔紙，為了讓信封外面帶有和紙的粗糙觸感，特意利用紙的背面作為信封的表面。

　雖然聽到和紙，會令人聯想到一張要價 1000 日圓以上的手工紙。但是北川先生說：「若是採用機器來做，其實和紙的價格跟西洋美術紙的價錢差不了多少」。

鋼紙

優點是比木材輕，比樹脂硬。

下圖的行李箱雖然看起來很厚重但實際卻超乎想像的輕，是用**鋼紙**（Vulcanized Fibre）製作的產品。從以前就用在劍道的防護具上，具有堅固與可持續使用數十年的耐久性。

顛覆紙張脆弱的印象

製造這款行李箱的是安達紙器工業公司。該公司的安達真知男社長說：「紙張總是給人一種薄弱的印象，但是這種鋼紙卻打破這樣的想法」。

這款行李箱於 2009 年秋天開始販售，在大型百貨公司與專賣店穩定銷售中。接下來打算增加多種尺寸，並接受客製化的訂單。

鋼紙的優點不只有強度與耐久性佳而已，廢棄後還能回收做成再生紙。將來也會持續研究開發，製作出能發揮這些優點的產品。

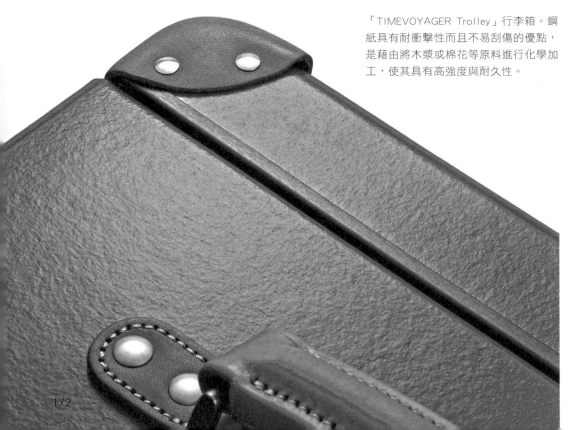

「TIMEVOYAGER Trolley」行李箱。鋼紙具有耐衝擊性而且不易刮傷的優點，是藉由將木漿或棉花等原料進行化學加工，使其具有高強度與耐久性。

另外有一家 Nakabayashi 公司，也有使用這種紙製造出日常文具。第 175 頁下圖中兼具書夾與便條紙兩項用途的**便條書夾**，就是在鋼紙表面貼合高級紙的產品。由於可用鉛筆書寫，所以能用橡皮擦擦除字跡、重複使用。

雖然也曾考慮過塑膠或銅版紙等材料，但是由於鋼紙具有適度的彈性以及高度的復原力，因而雀屏中選。

然而實際試作後，發現夾住的紙很容易鬆脫，所以最後決定在書夾中心挖個小洞，藉此增加耐彎彈性，使書夾可以更輕易地夾住紙張。

耐久性主要是以溫、濕度變化來進行的測試，為了符合「可重複使用」這項規格，已通過可使用 5 年的基準。產品銷售至今已超過 2 年，尚未接過任何客訴。

可當作紙鎮與拆信刀架的兩用文具，使用兩種不同顏色的鋼紙製成，剖面具有俐落鮮明的美麗線條。拆信刀是安次富隆先生的設計。皆為安達紙器工業公司的產品。

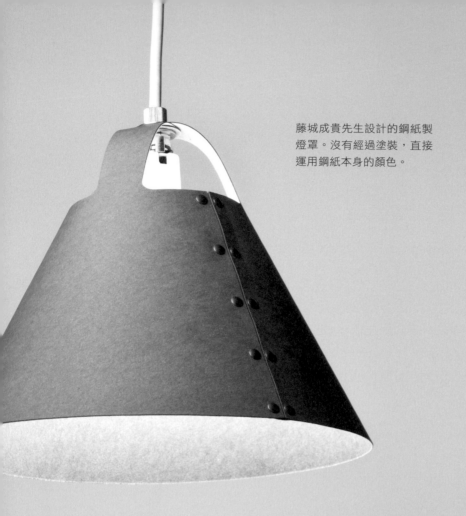

藤城成貴先生設計的鋼紙製燈罩。沒有經過塗裝，直接運用鋼紙本身的顏色。

在海外受到矚目的紙家具

那麼，設計師是如何掌握這種紙材？使用鋼紙製作燈罩的藤城成貴先生說：「由於這種紙具有耐高溫及電氣絕緣性，所以廣泛使用於照明器具的燈座。當初在設計燈罩時，對於它能彎曲加工、釘鉚釘等特性感到驚訝。雖然是紙，卻能使用塑膠的成型方式，令人感到非常有趣」。這種

「彷彿是塑膠」的設計，在燈罩最上部的曲線最能表現出這樣的感覺。

除此之外，藤城先生還設計了名為「艾菲爾」的三腳凳。這個產品是使用與鋼紙一樣極為堅固、硬質的厚紙「PASCO」所製成。PASCO 紙材雖然不適合彎曲加工，但很適合彎折加工，其特色在於原料中摻雜舊紙。

使用類似鋼紙的再生紙「PASCO」所製成的凳子「艾菲爾」。右圖的凳子已使用過 1 年了。「雖然表面有些微凹陷，但反而呈現出老舊的獨特風格」（藤城先生）。它不只輕，而且在組裝前可捆得很薄，所以運輸成本也低。

連接各椅腳的「X」形零件，原本是設計成一根水平橫跨的棒狀零件。但考量到使用者會把腳尖跨在上面，容易使紙的側邊受損。因為即便是很堅韌的紙，側邊的強度也不高，所以改成讓腳無法跨入的設計。

這張凳子的強度符合日本工業標準 JIS 的辦公家具基準。此外，紙張持續使用後，側邊會越來越平滑，能在表面呈現長年使用過的獨特風格，這也是紙張有趣的地方。

藤城先生說：「這就像是牛仔褲褪色後就變成獨一無二的個人物品」。

結合舊紙、結構極簡的設計，曾被刊登在美國紐約時報，因使用環保材料而引起討論。由於可拆解收納、不佔空間，所以也具有容易運送到海外的優點。

Nakabayashi 公司落實「書夾＋便條紙」的**便條書夾**。為了讓書寫更滑順，而在鋼紙表面貼合高級紙。為了不影響耐久性以及降低生產時的不良率，經過反覆的討論與試作後，將紙的厚度定為 0.8mm。

美濃和紙

結合日本美濃地方傳統與創新的紙材所誕生的可透光提袋。

位於日本岐阜市的林工芸公司，主要是使用自家生產的美濃和紙來製造燈籠及照明器具等。下圖的紙提袋，是在 2010 年與小野里奈設計師共同開發出來的產品。

美濃地方除了製作傳統和紙，還開發出種類豐富的特殊用紙。小野先生與林工芸公司的林一康社長，就是以「將傳統的美濃和紙自然融入現代生活」為課題，開發全新的生活用品。

提袋的水印圖樣是以名為「落水」的手法，製作出蕾絲紙效果，採用菊花與日本傳統稱為「七寶」的圖案，調整成符合提袋尺寸的大小。為了讓水印圖樣經過重覆使用後，仍能維持美麗的外觀，特別使用新開發的特殊用紙，在紙的內側用熱熔接加以補強。

這款紙提袋可隱約透出內容物，美麗地襯托出存在感，所以很適合用在送禮給重要人士時的提袋。

尺寸有大中小 3 種，價格依序為 630 日圓、578 日圓、525 日圓（含稅）。每個尺寸的高度（連提把在內）為 26 英吋。經實際測量，這種高度即使搭電車時將提袋放在腿上也不會阻擋視線。

環保紙杯

以 100% 沒有漂白的紙漿製作的環保紙杯。

日本「共同印刷」公司，開發出一種技術，能製造適用於各種形狀之紙杯麵容器。

到目前為止，只要說到紙製杯麵容器的材質，都是以日清公司的「CUP NOODLE」為主流。而共同印刷公司所開發的製造技術，是將原生紙漿注入模具中成型，所以形狀的自由度相當高。無論是桶麵、碗麵、炒麵用的四方形容器，只要可使用模具成型，基本上什麼形狀都能製作。另外，也能在紙杯上壓製輪廓很深的圖紋。

根據成型時所施加的壓力，可做出如陶瓷般的紙杯（下圖左），或是能留下紙張溫暖感的紙杯；能讓表面的質感擁有多樣變化這點也很有意思。相較於過去的紙杯、或一般泡麵所使用的 PS（保麗龍）容器，這款紙杯的硬度較高，所以不容易變形，可以拿得很穩，更為安全。另外還有可用於微波爐、近似於保麗龍的隔熱性等多項優點。而製造成本約比一般發泡保麗龍杯貴 5 成左右。該公司打算先專攻可大量生產的杯麵用容器，再擴大銷售目標。

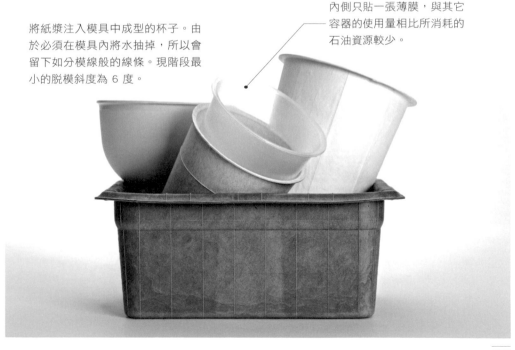

將紙漿注入模具中成型的杯子。由於必須在模具內將水抽掉，所以會留下如分模線般的線條。現階段最小的脫模斜度為 6 度。

內側只貼一張薄膜，與其它容器的使用量相比所消耗的石油資源較少。

織布帶

藉由異業合作產生更多用途的紙繩。

富士商工會議所與島村卓實設計師合作的品牌「CUIORA」，特色是使用當地材料來製作產品。目前正與植田產業公司共同開發新產品。

日本青森縣的漆器製造公司「BUNACO」使用植田產業公司製造的織布帶（綁住米袋口的紙繩）所製作的垃圾桶。

圖中色彩繽紛、引人注目的垃圾桶及凳子，是以一種名為「**織布帶**」（用來綁住米袋口的紙繩）的材料所製成。

專門用在綑綁物品上的**織布帶**是使用再生紙製作的，雖然寬度只有 18mm 卻能夠承重 90 公斤，不僅可以防水還能進行縫紉加工。因為以上優良特性，因此被設計師看中，應用在更多用途上。

當初企劃這個商品的島村卓實設計師，他認為「讓紙張能發揮本身材料特性的應用，還具有可開發的空間」。他所著眼的是與其它在地產業的合作，一開始找到的是日本青森縣的 BUNACO 漆器製造公司，製作的產品是垃圾桶，先將織布帶捲起來並進行黏著再做成型加工。然後再找了在新潟縣境內的針織工廠，生產以織布帶編織而成的座墊套。為了實現這種顛覆造紙業的常識，也就是顛覆一般認為「紙只是平面的產品」這樣的想法，就必須與不同的產業互相合作。

紙張的優勢就是容易換色，這在拓展海外市場時很有幫助。例如活潑的用色在美國會很受歡迎，而在歐洲則偏好較為沉穩的顏色。

接下來還會從不同領域著手來拓展市場，例如家庭用品、飯店用品以及用紙管來製作商店用展示架…等。

直立或橫擺都能使用的凳子。由製造藤製家具的廠商負責生產。

「折紙」讓用途更廣

包裝盒是創意與技術的結晶。

3

由於是使用上下 2 個點支撐,所以即使搖晃較大時,相鄰的瓶子也不會互相碰撞。

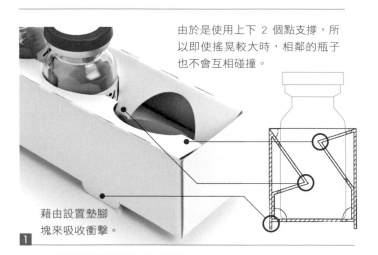

藉由設置墊腳塊來吸收衝擊。

1

2

只要折起來就能保護瓶子的構造。

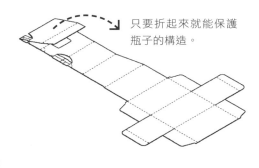

SIGMA 紙業公司的包裝設計涵蓋藥品、餅乾包裝等不同產品的包裝盒。 **1** 是避免瓶子互相碰撞的盒子。 **2** 是只要將外盒折起來就能組裝成具有避震結構的盒子。右邊是刊登在該公司專利公報上的盒子展開圖。 **3** 將口香糖盒的蓋子側面設計成波浪狀,在打開蓋子時會發出聲音來增加趣味性。

紙張有著各式各樣的加工法。相較於其它材料,紙的加工作業也比較容易進行,精確度也很高。基於以上優點,紙張是用來製作包裝盒非常優秀的材料。

就包裝方式而言,餅乾或藥品包裝用的紙盒,每天都持續地在進化。如上圖這種看似相當常見的紙盒,實際上包含著許多的技術與巧思。

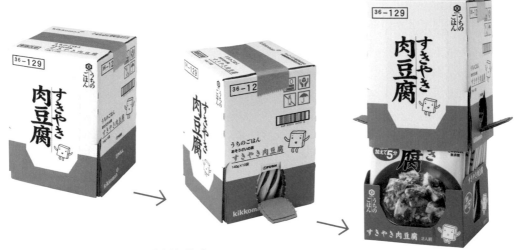

日本 CROWN PACKAGE 公司的新包裝「Baritt-box」。
這種設計使打開包裝變得更加輕鬆，因為紙盒的裡層與
外層是黏貼在一起的，打開時是從紙盒兩側的抓取處撕
開，這時只會撕下沾有黏膠的部分，使上下盒輕鬆分
離。而且拆開後的包裝不僅外觀完全沒有損傷，還能當
展示品來使用，目前已在進行禮盒包裝的開發。

致力於開發這些紙盒的，就是
SIGMA 紙業公司。由於與許多企業簽
署了保密協定，因此無法詳細描述它
們的構造。但是如果調查該公司所擁
有的專利，就會發現其精巧的設計與
充滿驚人創意的機關。

輕輕捏住就可以打開紙箱

只是使用新的運送用紙箱，就可以提
升產品的銷售額。雖然聽起來很不可思
議，但這卻是在超市及大型量販店引進
「Baritt-box」紙箱後實際發生的事。

大部分商品在店頭準備陳列時，首
先要將外面的大紙箱打開，再從裡面

取出小的箱子。因為小箱子經常會直
接拿來擺設，所以要小心地打開大紙
箱，才不會傷害到裡面的小箱子。而
這款 Baritt-box 紙箱只要自兩側的抓
取處將外箱往上拉，即可輕易地分離
內、外箱，裡面的小箱子也可以直接
展示，或是搭配 POP 廣告來促銷。

從各銷售據點傳來許多來自零售店
的正面迴響「商品的陳列工作變很輕
鬆，可以更快速地進行商品的補貨」、
「陳列架上的商品不會經常缺貨，因此
提高了銷售額」。

北川一成（Kitagawa Issei）

1965 年出生於日本兵庫縣。GRAPH 的首席設計師。1987
年畢業於筑波大學，2001 年入選成為 AGI（國際平面設計
聯盟）的會員。有許多作品在 2004 年被法國國立圖書館
永久收藏為「近年來印刷與設計優異的作品」。2008 年被
現代藝術博覽會 FRIEZE ART FAIR 評選為現代藝術家，並
於 2009 年在銀座平面設計畫廊舉辦個展。獲頒過 NY ADC
大獎、TDC 特別獎、JAGDA 新人獎等多項大獎。

憑藉著職人技術所完成的紙製金磚

不須使用特別的加工法。只要提升既有的技術，許多事情都能因此達成。

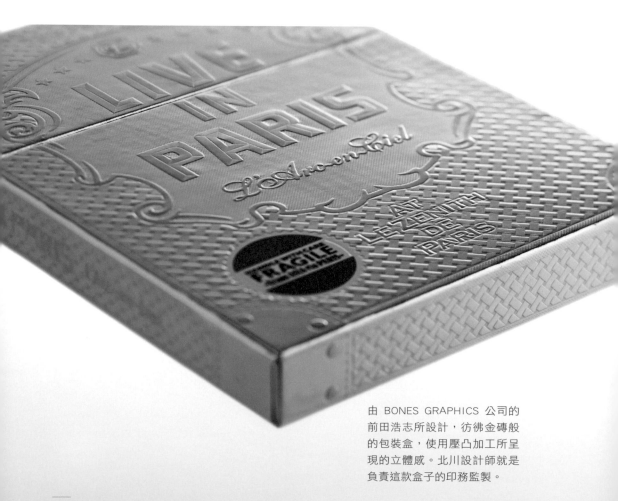

由 BONES GRAPHICS 公司的
前田浩志所設計，彷彿金磚般
的包裝盒，使用壓凸加工所呈
現的立體感。北川設計師就是
負責這款盒子的印務監製。

具有圓滑 R 角與整面金色的包裝盒，能感受到厚實的重量感。要打開包裝盒蓋時，可感覺到很強的硬度；蓋上盒蓋後所傳來的渾厚聲響，以及包裝上凹凸浮雕的立體感，這些特色會讓人一時之間忘記這個盒子其實是用紙所做出來的。

這是 Ki/oon Records 公司在 2009 年 5 月所發行，搖滾樂團「彩虹樂團」演唱會 DVD「LIVE IN PARIS」的外包裝。設計此包裝的是 BONES GRAPHICS 公司的前田浩志設計師，目標是營造出「金磚般的印象」。

首發限定 6 萬張的 DVD，在開賣後 1 個月就銷售一空。雖然這是因為樂團本身相當具有人氣，但不可否認的是「這張 DVD 在店頭的詢問度與來自媒體的關心度，也遠高於過去所銷售的唱片」（Ki/oon Records 公司的岩崎敦也先生）。

立體浮雕相當困難

在日本海外公演的這張 DVD 的主題叫做「旅行」。而前田先生當初是以行李箱為主題，希望該 DVD 的包裝在店頭能非常醒目，並設計成有重量感的包裝盒（下頁圖 ❶）。製作人岩崎先生就是以此設計為基礎，透過公司內部的製作單位找來印刷公司，討論製作上的可行性。

此階段所遇到的瓶頸，是如何呈現出隆起的立體浮雕圖案，目的是要讓金色的紙呈現出立體感。但考量到紙張的伸展性與強度，這要求顯得相當困難。據說在當時「負責製作的人員曾希望能改用皮革來取代金屬紙」（岩崎先生）。

雖然仍持續尋找實踐的方法，卻始終難以突破。就在距離發售日只剩下 2 個月的某一天，在岩崎先生與 GRAPH 印刷公司的北川一成先生商量後，終於有了進展。在看過幾個樣品並與北川先生討論後，岩崎先生決定委託 GRAPH 公司負責包裝盒的印務監製。

接下來的過程，就如同下一頁的流程圖所示。首先，由 GRAPH 公司評估是否能使用錫製的盒子來製作。但若是以錫來製作，光是開模就要花 2～3 個月的時間，所以決定採用 GRAPH 公司較為熟悉的紙作為材料。之後他們再反覆討論如何製作出設計師所設計的包裝盒（下頁圖 ❷）。

包裝製作流程

負責印刷與監製的 GRAPH 公司在短時間內進行許多嘗試，製作出接近設計師概念的盒子

① 產品概念草圖

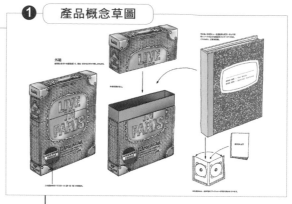

BONES GRAPHICS 公司的前田浩志先生繪製的概念草圖。以金色的行李箱為主題，使用刻痕較深而且具有凹凸觸感的立體圖案

② 材料要怎麼選擇？

A
採用紙
由於是熟悉的材料，若藉由巧思可以有豐富的表現

B
採用錫
容易做出設計師所希望的凹凸感與金屬感。但是開模需要 3 個月左右，所以只好放棄

③ 盒子要怎麼製作？

A
折疊較厚的金屬紙來製作
容易做出浮雕的立體感，但因欠缺盒子的硬度與重量感而顯得廉價

B
將較薄的金屬紙貼合在芯材（中間材）上來製作
硬度與重量感佳，可使打開盒子時的質感更優

然而，也有問題⋯

接第 186 頁

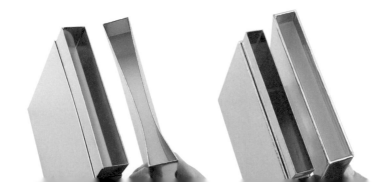

再來所面臨到的問題，是盒子的製作方法（左頁圖 ❸）。在使用金屬厚紙板折疊做出的組裝盒，或是以瓦楞紙為芯材然後在外層貼上金屬紙所製成的黏貼盒，這 2 項來選擇其一。由於黏貼盒還需要以手工將芯材與金屬紙貼合的步驟，所以單價會比組裝盒貴上大約 100～150 日圓。

但是，兩者實際拿起的重量感與質感卻是天差地遠。由於要呈現出金磚的概念，所以最終選擇採用黏貼盒。

「看起來」更立體的方法

另一方面，黏貼盒除了成本較高外，還有其它的問題。當金屬紙貼合於芯材上時，需要用滾輪來貼合，因此之前對金屬紙進行壓凸加工的效果，也會被滾輪給壓扁（下頁圖 ❹）。

如果使用較為纖細的雕刻版來作為壓凸的版型，就可以表現出隆起部分的圓滑曲線及銳利的邊角等豐富的凹凸效果。但相對地在進行滾壓時，很難事先掌握有哪些地方會被滾輪壓扁。再加上製作雕刻版需要花費 10 天左右的時間，所以只好放棄。

後來就只能使用平面而且起伏不大，即使被壓扁也不會受影響的腐蝕版來做壓凸加工。之後，再依照紙張的厚度與凹凸的方向分別製作 4 個版型，強調出立體感（下頁圖 ❺）。

但是，即使對紙張施加的壓力已經到了紙能承受的極限，最後得到的立體感還是不夠。因此北川先生提出在壓凸隆起處使用平版印刷加上陰影，就能使視覺上的立體效果比實際隆起的程度來得更好。

所幸，因為其它製程也要進行平版印刷，而且只要增加一個顏色就能對壓凸部分做出陰影，所以不需要增加太多成本即可達成目的。

最後就只剩下尋找看起來效果最好的顏色。為此該公司使用專用的調色機，將油墨混合製作出超過 30 種以上的色樣（下頁圖 ❻）。雖然試過以黃色及紅色為主且具有透明感的顏色，但這些顏色都過於搶眼，會使金色相形暗淡。當顏色過於鮮豔，就會顯現出平版印刷跟壓凸加工的些微偏移，所以才刻意添加藍色來模糊顏色。

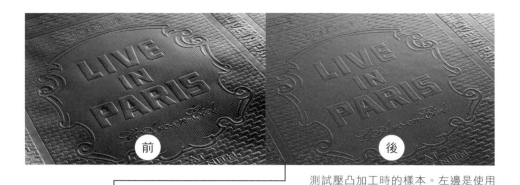

<table>
<tr><td>前</td><td>後</td></tr>
</table>

測試壓凸加工時的樣本。左邊是使用滾輪將金屬紙貼合於芯材前，右邊的則為貼合後。立體感有很大的差異。

接第 184 頁

④ 問題在於不易呈現出立體感

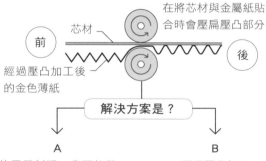

芯材

在將芯材與金屬紙貼合時會壓扁壓凸部分

前　　　　後

經過壓凸加工後的金色薄紙

解決方案是？

A

使用雕刻版，盡可能做出較深且銳利的凹凸。然而，無法預測邊緣會如何被壓扁，製版也需要耗費 10 天工時

B

運用壓凸加工

① 依照壓凸的高度分成 4 個型版來強調立體感 ② 以不會弄破紙的力道施壓

即使如此立體感還是不夠

因此

使用平版印刷加上陰影

問題是陰影要加在哪裡？

如下方的模擬圖所示，設計成在紅色部分印上陰影的顏色

壓凸版的分解圖。黃色與深藍色的部分是高度不同的凸版浮雕。紅色線條是凹版的浮雕。淺藍色的部分是沙粒圖案的雕刻版。

那麼陰影的顏色是？

原本想以透明的黃色與紅色為主，因此從GRAPH 公司內部製作的 30 種以上的顏色中挑選。後來發現這些顏色本身非常漂亮，但由於過於醒目，並不適合作為陰影的顏色。

針對 GRAPH 公司的提案，前田先生更進一步地對設計進行改良。例如將包覆盒子整體的網紋改成傾斜狀，就能更進一步提升立體感等。這個盒子就在 GRAPH 公司持續進行試作及改良下終於完成。

最重要的就是對症下藥

整個作業採用的加工技術是一般的平版印刷與壓凸加工，並沒有進行特別的加工或是驚人的作業。在成功的背後，其實就是用心研究以及充分認識加工技術而產生的效果。

例如，在進行平版印刷後再進行 4 次的壓凸加工，紙張就會在每次加工後有所伸縮，通常會造成印刷套印對不準。因此，這次特別針對每個製程，事先計算紙張在該製程會有多少尺寸的伸縮量，並依照這樣的尺寸來製版。而且，針對製版及壓凸加工與盒子的成型作業，北川先生有「要求

可信賴的的印刷加工公司來協助，甚至還指名必須由特定的師傅加工」，徹底執行精準度的管理。

北川先生強調，最重要的是「對症下藥」也就是想要什麼樣的效果，就去找會產生這種效果的技術。「這次的包裝在委託 GRAPH 公司之前，所有的廠商甚至連盒子的樣品都沒提供」（岩崎先生）。也就是說，其它印刷公司空有技術卻不願意做。

技術這種東西，如果只是擁有的話並不具太大的意義。現今時代所需要的，是要能夠清楚分辨，技術能做到的極限在哪裡，要將技術應用在什麼地方才能得到最好的效果。但目前的製作現況經常被預算所限制，由於背負著失敗的風險，因此經常處於不敢進行新挑戰與新嘗試的困境。但也因為如此，才需要重新檢視現有的技術，並將其發揚光大。

→ 因此 → 還有需要解決的問題 → 完成

採用消光並混入藍色來模糊顏色，調配成適合作為陰影的顏色

希望能消除版型彼此間的偏移，以及盒子成型時的偏移

因此 ↓

在製作型版時指定技術較好的師傅

4
Chapter

木材篇

- 木材的基本知識
- 拓展材料的可能性・技術研究
- 知名設計師的木材活用法

木材的種類

在此將介紹各式各樣的木材。
還有許多木材的加工方式。

　　雖然使用新材料與新的加工技術所製造的家具陸續出現，但是木製家具仍然保有相當高的人氣。因為木材不僅種類繁多，還能藉由加工技術的不同表現出更多風貌。當設計師與廠商能掌握木材特性以及相關的加工技術後，就可以挑戰各式各樣的嶄新設計。

　　首先，樹木的種類可區分為針葉樹及闊葉樹。闊葉樹的材質較硬，針葉樹的材質則較軟，容易乾燥與加工。第 192 頁的表格，是針對常見的木材，簡要說明其名稱與特徵。雖然，木材會因產地、種類及部位而有性質上的差異，不過仍可以作為參考。

　　剛砍伐的木材無法直接使用，因為內含 60% 以上的水分，要乾燥到剩下 12%～13% 左右才能使用。若沒有充分乾燥，之後容易彎曲變形。

　　除了木材特性，木材的加工法也非常重要。若單純將木材切割成原木板來製作產品，最能呈現木材原貌，因此廣受歡迎。然而，木材加工後不僅可以強調木材特性，還能補強原有的缺點，因此原木未必是最適合的。

　　著名的家具製造商 THONET 公司是採用「曲木」加工法來製造木椅及傘柄。這種方法是以蒸汽將木材變軟後，將木材固定在模具上，再使用輔助工具使木材彎曲。

　　有幾種木材從很早以前就在使用，最近也特別廣為人知，就是**夾板（Plywood）**（右頁圖 ❶），也就是呈夾層狀的木材；還有**纖維板（MDF）**與**定向纖維板（OSB）**（右頁圖 ❷）等木質板。從保護森林資源的立場來看，都是備受矚目的環保材料。

　　木製家具雖然廣受歡迎，但受到進口木材及家具的壓制，木製家具的銷售成績始終沒有特別亮眼。尤其在人事費用高漲的日本，很難做出有價格競爭力的產品。但還是有少數像「天童木工」或「秋田木工」這樣的廠商，將 50～60 年代流行的木製家具重新生產，力求能再次提升品牌力。而日本林務局（林野廳）以及家具業界團體，也一直主打日本國產木材的安全性，努力打造自有品牌。

❶ 夾板 Plywood

夾板亦稱「**合板**」，是將裁切成薄片的木板重疊，而且在重疊擺放時要注意奇數層的纖維方向是否一致，此時中間板的纖維方向必須與奇數層交錯，再進行熱壓成型。成型過程的加工，還可以除去天然木材的各種缺點，來確保合板品質。由於薄片狀的木材能充分乾燥，所以使用時不容易因溫度變化而發生翹曲變形或開裂。此外，交錯的纖維能互相補強，進而提高木板的強度。

新的家具製造技術誕生於 1920～1930 年代，是由廠商與設計師共同研發出來的成型技術，創始人是芬蘭設計

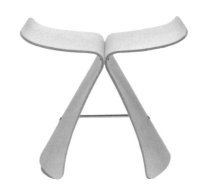

使用夾板製成的**蝴蝶椅**（天童木工）

大師阿爾瓦‧阿爾托（Alvar Aalto），這種技術是在製造家具的成型過程中以模具輔助進行熱壓縮，與當時其他技術相比，能用木材做出更複雜的曲線。

❷ 纖維板 MDF，Medium Density Fibreboard
定向纖維板 OSB，Oriented Strand Board

纖維板的基本原料是廢木材（比如回收木屑），製造時會先加入黏著劑，再進行熱壓成型。依密度可分成以下 3 類；**硬質纖維板**（密度大於 0.80g/cm³）、**中密度纖維板**（0.35g/cm³～0.80g/cm³）、**軟質纖維板**（密度低於 0.35g/cm³）。因為這種材料的價格低、強度佳而且邊緣平整，所以廣泛應用在櫃子或桌子等家具上。

而**定向纖維板**則是將長條薄木片與黏合樹脂和蠟質混合，再進行熱壓加工的木質板。其特色是可以看見木材紋路，所以經常使用在建築、家具等領域中。

在椅面採用纖維板而製成的
「CLOVER 兒童椅」（天童木工）

木材的名稱

解說家具常用的木材，了解它們具備的特徵。

針葉樹種

松木 / pine　　日本、北美、歐洲地區

彎曲度強、質輕、耐水性高。可取得較大尺寸的木材。價格便宜，但富含油脂，若要作為木材使用，須經過脫脂步驟，20 公分見方的松木大概需花費3、4 小時的時間脫脂。

雲杉 / spruce　　　　　　　北美

屬於松木的一種，西伯利亞的魚鱗雲杉也是同種。整體呈現白色到淡黃褐色，木紋很直。質輕且軟，具彈性。由於幾乎不含松樹特有的油脂，而且幾乎無臭，所以用途相當廣泛。

杉木 / cedar　　日本本州北部至屋久島以及北美

成長速度快且樹幹筆直，因此大量種植作為木材。香氣宜人、質軟易加工。木紋直、很容易辨識。耐水性稍差。

日本扁柏 / Japanesecypress　　　日本

在日本的種植數量僅次於杉木。香氣佳、具光澤，且耐久性高，因耐水性高而常用於製作浴桶及砧板。雖然質地比杉木硬，但仍易於加工。

闊葉樹種

柚木 / teak　　泰國、緬甸、印尼等地

具有不易氧化腐蝕的特性，而且由於含有木焦油，因此能防止鐵的腐蝕、不易生銹，自古以來就經常被當作造船用的木材。對白蟻也有一定的防蟲性。雖然乾燥速度較慢，但是在乾燥過程中不易龜裂或彎曲變形，是一種高級木材。不過基於保護自然的考量，已有許多地區禁止砍伐柚木，使進口變得困難。

胡桃木 / walnut　　美國東部、加拿大安大略省等地

木質偏硬，不容易彎曲變形或收縮。表面較粗糙。與油漆或亮光漆等的融合性佳，因此容易拋光加工。可藉由打椿或上螺絲、上膠等方式來保持木材的強度。耐衝擊性也很強，可以當作槍托的材料。

泡桐木 / paulownia 日本、台灣、美國

在日本產的木材中，算是質地最輕的。優點是質地軟而且抗濕氣，所以容易進行切削等加工。由於熱傳導率低且燃點高，因此經常用於保險箱的內裝材料。缺點是強度較差，而且若沒有妥善去除雜質，時間久了就會逐漸泛黑。

桃花心木 / mahogany　　中美、南美

顏色為淡紅褐色到淡橘褐色，且呈金色光澤。乾燥速度快，加工容易且耐久性佳，不易彎曲變形、收縮或龜裂。宏都拉斯產的為最高級品。由於瀕臨滅絕的危機，有許多地區都已禁止砍伐。

楓木 / maple　　加拿大、美國東北部

質地堅硬、木紋細密。不易彎曲變形或收縮，而且耐衝擊性，但是加工較困難。會根據裁切方法及部位不同，呈現出圓珠狀或條紋狀的木紋。

樺木 / birch　　日本本州的中部以北（多北海道產）、北歐

種類眾多。表面細密，加工後的表面很漂亮。容易加工、耐久性低，且容易受蟲害。雖然不易彎折，但缺點就是放久可能會收縮而扭曲變形。

紫檀木 / Rose-wood　　熱帶到亞熱帶（巴西、中美、東南亞等地）

芯材（木材靠近中央的部分）為紅紫褐色到紫色般的暗褐色，黑紫檀則有條紋狀的紋路。木質細密。表面雖然粗糙，但只要研磨就會發出美麗的光澤。

耐久性高。由於質地很硬，所以不易乾燥及加工。而巴西紫檀（巴西玫瑰木）已被列為瀕危物種，禁止輸出到國外。

櫸木、橡木 / beech、oak　　日本、歐洲與北美

櫸木由於質地硬，且適合彎曲加工，因此經常用來製成椅子。但是若沒有充分乾燥，可能會產生彎曲變形的問題，橡木也是如此。白橡木由於液體不易滲透，且具有強度與耐久性，因此經常用於釀造威士忌的酒桶。

黑檀 / ebony　　以印尼為中心的東南亞全區

由於非常重且堅硬，所以很難加工。耐久性高，樹脂很多，因此研磨後會發亮。木材愈黑價值愈高，全黑的稱為「本黑檀」，有條紋的則稱為「條紋黑檀」。本黑檀現在幾乎採伐不到了。

柳安木 / lauan　　東南亞、南亞

有時會將所有在東南亞採伐的木材都統稱為柳安木。在日本，九成以上的合板都是採用柳安木。質地大多輕軟，加工非常容易。容易遭受蟲害。

木材以外的天然資材

藤 / rattan　　中國南部、熱帶亞洲

棕櫚科的藤蔓植物，質地很軟，所以容易加工及處理。強韌且具有彈性，彎曲也不易折斷。

竹 / bamboo　　東亞全區

竹子具有彈性而不易折斷，可輕易彎曲加工。但由於竹子內部中空，所以搬運的效率較差，不適合大規模的生產。

新型合板材料

夾入毛毯、壓克力、紙張，切面擁有多元風貌的合板。

為家具賦予全新魅力的合板已經誕生了。由專門設計與製造訂製家具的 FULL SWING 公司，與擅長運用產品及室內設計材料的 DRILL DESIGN 公司共同成立的「合板研究所」專案，其研究成果現正受到家具市場的矚目。

由「合板研究所」開發出來的合板，是在單層薄木板之間夾入紙張或壓克力等材料，而具有美麗的切面。目前由北海道的 Takizawa Veneer（滝澤ベニヤ）公司販售。

當初開發的原因，是因為 DRILL DESIGN 公司的林裕輔先生及安西葉子女士看到 FULL SWING 公司用沖壓機生產薄片板的木材，而有了「應該能做出什麼不錯的東西」的想法，才提案要進行共同研究。

搭配不同材料
創造更多的可能性

林先生在設計室內裝飾及家具時，就一直認為必須要有切面好看的合板。因此在研究開發時首先想到的，就是要將不同種類的木材結合在一起。之後就開始挑戰在合板中夾入壓克力或毛毯等非木材的材料。

合板研究所在木板與木板之間夾入紙張或壓克力等各種材料，試圖研發出具有魅力切面的合板。

左頁下圖中的木製玩具車，就是採用以木材與壓克力重疊製成的合板，再配合汽車的形狀，切削掉不需要的部分，並嵌入圓棒當作輪胎。接著再裁切出適當的寬度，車子就完成了。

依合板的切削部位不同，可以做成各種形狀，於是林先生提出了「或許能夠以限量發售玩具的方式來銷售」這種既新奇又有趣的銷售方法。

一開始木材切面的顏色並不固定，在此之後他們仍持續改良材料，並且增加更多用途。「藉由彎曲加工技術來製作合板，才終於表現出美麗又整齊的切面」（FULL SWING 公司的佐藤界先生）。

而材料開發歷程的轉捩點，則是從遇見「clover board」的特殊紙開始。這種紙具有相當好的耐彎折強度，經常用於製作檔案夾。它的厚度較厚，而且容易呈現醒目的顏色，更特別的是能成功地表現出引人注目的切面。由於紙張本身已經是流通於市面的成品，所以紙的品質都很優良，甚至在廢棄時還能作為可燃性垃圾處理。

使用這種新材料而試作的家具，曾在 2009 年 4 月的米蘭國際家具展中發表。除了設計的魅力，在海外也因為它是環保材料而格外受到矚目。

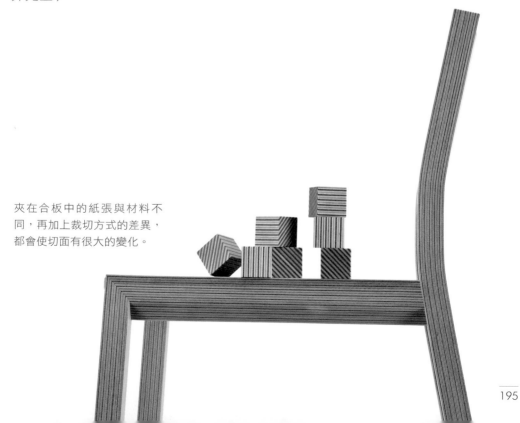

夾在合板中的紙張與材料不同，再加上裁切方式的差異，都會使切面有很大的變化。

木材的沖壓成型

若使用原木製造數位相機，會讓人更愛不釋手。

平滑的曲線散發出柔順的光澤，糖果般的底色與金屬零件意外的相配。這是由 OLYMPUS 開發、外殼採用原木的數位相機試作機（右頁上圖）。為了展現木材的光澤，完全沒有塗上塗料，直接使用原木當外殼。鼻子靠近產品時還能聞到木頭的香氣。

根據該公司產品開發負責人的説法，從 10 年前就有使用木材製造數位相機的想法。只是，若以當時的加工方法，要做到數位相機外殼適用的薄度，就會削薄木材，導致強度與硬度減弱。因此為了製作這個產品，他們開始尋找能提升木材強度與硬度的成型技術。

在尋找新成型技術的過程中，他們先研究了二次大戰前以木材打造飛機螺旋槳的技術。研究中遇到問題時，則向對壓縮木材具有專業的歧阜大學請教，雙方共同找出解決方式，最後終於研發出將木材壓縮來提高強度與硬度的方法。

作法是在壓力鍋裡設置沖壓機，提高氣壓並將水蒸氣的溫度設在 100℃以上，將木材軟化至加壓時不會碎裂的程度後再進行沖壓。加工後的木材可達到 2.5 倍的超級壓縮程度，能將檜木原本的比重壓縮到 1.0 以上（原本比重約 0.4〜0.5）。

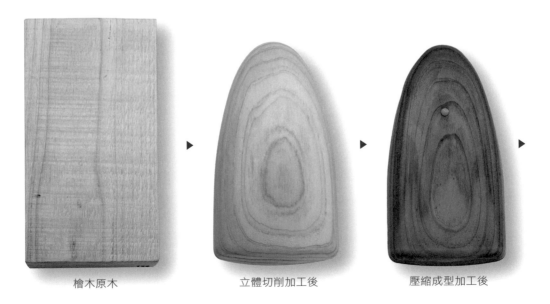

檜木原木　　　　　　　　立體切削加工後　　　　　　　壓縮成型加工後

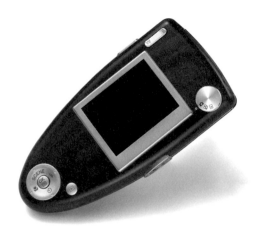

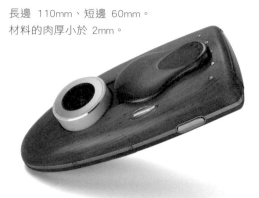

長邊 110mm、短邊 60mm。
材料的肉厚小於 2mm。

加工後可以使木材的硬度比 PC（聚碳酸脂）或 ABS 樹脂還要高，而且此時的薄度也達到適用於電子產品外殼的薄度，至此終於成功能用木材製造電子產品的外觀與外殼了。

沖壓成型後，不須任何表面加工就能散發出自然光澤，這是因為活用了 OLYMPUS 的高表面精度加工技術。不過現階段尚無商品化的計劃。根據該公司負責人的說法：「我們當前的目標是能製造出 1000 個左右的數量，也要研究使用檜木以外的木材。」

使用這種技術，每部相機上的木紋與色調都不同，因此在商品化之後，就能成為專屬自己、全世界獨一無二的數位相機了。若能實現的話，相信更能拉近電子產品與人類的距離。

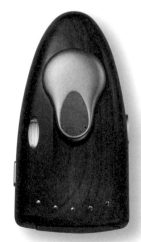

加熱處理後　　　　　　　　　完成

將檜木原木立體切削後熱壓成型，並且在加熱處理的同時調整產品色調。

天然木薄片

加工後的木薄片仍能呈現原有的木紋，是深受廠商期待的材料。

位於大阪的 ZEROONE PRODUCTS 公司開發出一種新材料，是將天然原木加工為薄片狀，稱為「Tennâge」。

當初開發的動機，是因為想製造過去不曾有過的包包，所以想到用木材製作。但是，如果只是將木材加工成薄片並貼在包包上，用久了就會有裂痕甚至剝落。因此，為了製造出全新的材料，該公司與龍谷大學理工系的大柳滿之教授合作開發出新材料。

在經歷多次試作與失敗後，他們將木材切成薄片，並使用樹脂強化後，終於做出彎折時也不會斷裂、具有強度與柔軟性，甚至可以縫製加工，但仍然保留原木風貌的材料。在美國與日本取得專利後，就開始販售這款用 Tennâge 製成的包包。

使用木織 Tennâge 製作的包包，接到訂單後才會開始生產。

SoftBank 在 2008 年 3 月發售的 SHARP 品牌手機 823SH。手機面板有牛皮及碳纖維等共 10 種可更換，其中的黑壇木面板就是採用了 Tennâge。

木材的優點是具有獨特的質感，可以打造出具魅力的產品外觀；但缺點是容易受溫度與濕度影響，產生變形、彎翹問題，而且很容易斷裂。因此，以往木材並不適用於製造使用年限較長的家電產品。現在這種新材料的出現，正好解決了家電廠商長年以來抱怨的問題。

松下電工首先採用 Tennâge 來製作燈具，接著 SoftBank 也將它用在新發售的行動電話上。由於行動電話是大家習慣隨身攜帶的產品，所以對耐久性的要求格外嚴格，據說 SoftBank 測試過各種木材的伸縮度後，就決定選用 Tennâge。除此之外，也有其他家電廠商表示有意願採用，最近也有越來越多來自汽車製造商的詢問。

自由度更高的「木織 Tennâge」

ZEROONE PRODUCTS 後來又將 Tennâge 材料進一步改良，研發出「木織 Tennâge」。這是將原本用於產品平面的薄片狀 Tennâge 加以改良，開發出可用於立體造型的木材。「木織 Tennâge」是將 Tennâge 切成細條狀，再使用日本傳統的「西陣織」技術所製成的編織品。其緯線採用 Tennâge、經線則是聚酯纖維，使新材料「木織 Tennâge」不僅比一般的織品強度更高，用途也更廣泛。而且造型性與使用自由度也比原先的 Tennâge 高，更適合用於製作包包。

小泉誠（Koizumi Makoto）

1960 年出生於日本東京。1985 年師事原兆英先生、原成光先生。1990 年設立 Koizumi Studio。2003 年在東京國立市開設「小泉道具店」，作為發表與銷售產品的場所。2005 年擔任武藏野美術大學空間演出設計學科教授。曾榮獲 2003 年日本商業設計協會 JCD 空間設計國際賞的優秀獎等多項大獎。

木材可以拉近人與產品之間的距離

為了善用木材來設計作品，必須先與產地和工廠交流。
採訪設計師小泉誠先生如何表現「木材」的魅力。

小泉誠先生專門設計與生活息息相關的各種用具，他設計時的習慣是會先充分觀察人們與物品之間的互動，作品涵蓋筷架、建築…等廣泛領域。最近他活躍的舞台愈來愈廣闊，參與的工作包括日本海外展覽會的展場構成、家電產品的開發、與地區產業合作設計家具等。在小泉先生不同領域的作品中，都有個相同的特色：令人感受到溫暖與親切感。

在接觸肌膚的部分使用原木

小泉先生認為：「**設計必須能貼近使用者並融入環境**」。為了製作能貼近使用者的產品，他特別喜歡使用木材。小泉先生表示，木材是「一種觸摸時不會覺得冰冷、摸起來感覺很舒服，而且會讓人愈用愈熟悉的材料」。從小泉先生的設計方向，可以用「適合肌膚」來形容木材的溫柔質感。

小泉先生在選擇材料時，主要的想法是「會碰觸到身體的地方都要使用原木」。2002 年他負責設計「T+M HOUSE」的住宅時，即使經費有限，他仍堅持在地板、握把、椅子…等會碰觸到身體的地方都要採用原木。

因為人的腳底隨時都會與地板碰觸，有時候甚至會躺在地板上，這時全身都會接觸到地板。椅子、桌子等家具或是門的握把等地方，也會經常與肌膚接觸。但是地板、家具本來就是住宅設計中最花錢的地方，若再使用木材，就會增加原本預估的費用。

因此，小泉先生認為在成本考量下，其它地方簡單處理就好，省下其它部分裝潢的錢來貼補地板、家具增加的費用，就可以使整體費用不變。小泉先生說：「在極端狀況下，甚至連裝飾都不用貼了」比如身體幾乎不會碰觸到的天花板，甚至是很少會碰到的牆壁，只要用便宜塑膠布遮一下或塗裝一下就夠了。以上這種設計房屋的想法，正充分表現出小泉先生對於觸感的重視程度。

別倚賴教科書，要多去看看現場

小泉先生為了要充分激發出木材的魅力，特別注重實地了解樹木的產地並與工廠交流，等徹底了解材料特性與各種木材的加工技術後，才開始設計產品。

「BEPPU」是小泉先生與宮崎縣都城市的地區產業一起開發的桌子。這張桌子的材料是採用宮崎縣生產的杉木，桌面與桌腳的組裝方式是使用日本傳統建築中的「仕口」（類似卡榫）工法，完全沒有使用釘子與金屬來接合。杉木雖然有鮮明、筆直的漂亮木紋，但是木質柔軟、容易損傷。一般雖然會將杉木用於建築，但是很少會用在桌椅的腳或是收納家具的材料。

小泉先生會參與宮崎縣的產業合作是有原因的。當地的氣候較溫暖，因此杉木年輪的間距較窄，木紋比其他產地的杉木更柔和。再加上當地為了不讓樹木枝節過多，會用心修剪樹枝，使得當地的杉木長得相當漂亮。

小泉先生看到當地美麗的杉木後，產生出「我想用這種材料製作生活日常用品」的想法，因此誕生了「BEPPU」桌子，設計的目的是為了能凸顯木材美麗的紋路。它的外型結構方正，連接桌面與桌腳的卡榫看起來只是單純地相互卡接，實際上卻是裝上後就無法拆解的工法，利用這種結構就可以增加產品的強度，彌補杉木本身質地較軟的缺點。

當桌子完成後，小泉先生說：「相較於大量生產，正因為找到擁有精湛技術人員的廠商，所以才有辦法完成這樣單件生產的桌子」。而且「即使是相同的木材，也會因工廠擅長的領域不同，而發生做不出來的情況」。小泉先生認為，若不經常到產地現場了解材料，並掌握合作廠商的設備與技術，就無法有好的設計，也製造不出好的產品。這些實務經驗，是教科書裡的知識無法告訴你的。

先充分掌握工廠的情況再設計產品，不僅可以降低成本、減輕工廠的負擔，還能穩定地製造出產品。

使用宮崎縣產的杉木製造的桌子「BEPPU」。連接桌面與桌腳的卡榫無法拆解，可以非常堅固地連接。（照片：梶原敏英）

使用橡木所製造的全身鏡「comisen」。使用的組裝工法是在木材交叉接合處打入固定用的小木片。（照片：梶原敏英）

其實，若要發揮木材原本的優點，只要不過度加工就能做到，而且還能成為深受消費者喜愛的商品。無論是在材料方面或加工製造方面，只要做到「不施加過多負擔」就是長銷的重點。

然而，不施加負擔的想法固然很好，但是想以低成本進行大量生產的話，勢必會對木材做些基本的加工。因為木材本身有容易彎翹或斷裂的特性，比其它材料更容易弄髒或是受損，所以必須做一些加工來克服以上缺點。現今在製作家具時常做的基本加工如下：一開始做乾燥處理，此時若處理得好即可讓加工後的品質更優良；再來使用高熱及高壓來固定木質，最後於表面塗上塗料，例如 PU（聚胺基甲酸酯）。

2002 年小泉先生所設計的住宅「T+M HOUSE」，位於東京世田谷區。牆壁和天花板只粉刷外露的混擬土，將這部分節省下來的成本，用在會與肌膚接觸的地板等處。（照片：Nacasa & Partners）

若過度加工，會奪走木材的質感與觸感。如此一來，無論產品使用何種木材，消費者也分不出品質的差異，因此製造商就會大量使用低價木材。久而久之，自古以來使用者對木材所抱持的親切感將會逐漸消失。

拉近製造者與使用者的距離

小泉先生的設計理念是「不會造成負擔與壓力的設計」，而激發他這種想法的是「小學的舊椅子」。他從學生時代就開始收集，每次到各個地方旅遊或是出差時，都會造訪當地的二手用品店，一點一滴地收集至今，到現在已經有10多件收藏品了。

這些舊椅子大多是在昭和 40 年以前所生產的，而且都是使用當地的木材製作，有杉木、檜木及松木等針葉樹材質。其實，質地柔軟的針葉樹並不適合做椅子，更何況是使用方式粗暴的小朋友，所以在這些椅子上都可以看見運用各種組裝結構來強化強度的技巧，比如使用筆直的木材、釘楔子等，即使弄壞了也很容易修理。

那麼，為什麼一定要使用質地柔軟的針葉樹來做椅子呢？那是因為針葉樹的重量較輕，方便小朋友使用，而且那是當地產的木材，所以材料取得容易，不需要到處奔波找材料。此外，椅子的造型是先了解使用者的習慣後才設計的，由此可知小學的舊椅子充分展現了「既簡單又貼近人性的設計方法」。

因為材料產地、製造者和使用者的地緣關係很親近，所以才能實現如此自然的生產形態。但是在現代社會中，要建構這樣的關係是很困難的。小泉先生蒐集這些椅子，也是因為看著它們時就能再次燃起自己的理想。

提高木材擁有的魅力

合作溝通是一件很重要的事，
傾聽客戶的需求、選擇適當的材料，讓設計傳達出正確的訊息。

富山縣富山市、福岡縣大川市、宮崎縣都城市⋯，小泉誠先生經常跑到各家具產地，與當地製造商共同開發各種家具和生活用品。其中有家廠商是他認為「特別的廠商」，那就是位於德島縣德島市的「桌子工房 kiki」。

「桌子工房 kiki」製造與販售的商品就是桌子。但是，小泉先生卻與這家公司共同開發了量尺、名片盒、衛生紙托架等多種生活用品。雖然員工只有 10 個人，而且是間「沒有特別大型生產設備」的小工房，那麼為什麼對小泉先生而言是特別的廠商呢？

這個答案，可以從小泉先生擁有的收藏品，也就是第 207 頁的「木材樣本」圖中窺知。這是「桌子工房 kiki」使用製作桌子後所剩下的邊材而做成的木材樣本，是一種由黑檀木、花梨木及榆木等 18 種木材所製成的名牌。

他們利用雷射將該木材的特徵與名稱刻在名牌上，再用皮繩串成一串。

拿著皮繩時，名牌彼此會互相碰撞，發出如同樂器般清脆而且令人愉悅的聲音。讓客戶不僅可透過閱讀文字說明來了解木材，還能實際觸摸各種木材質感，利用視覺與聽覺來感受木材的特色。

如果要買新的材料來製作這一整套的木材樣本，光成本可能就要花掉 5～6 萬日圓。何況，很少有廠商能同時具備這麼多木材種類供客戶選擇。「桌子工房 kiki」能做出這套一般廠商幾乎不做的樣本，就是因為員工們有極大的熱情，希望藉此讓使用者了解木材的魅力。也是因為他們對木材的執著，才能緊緊抓住小泉先生的心。

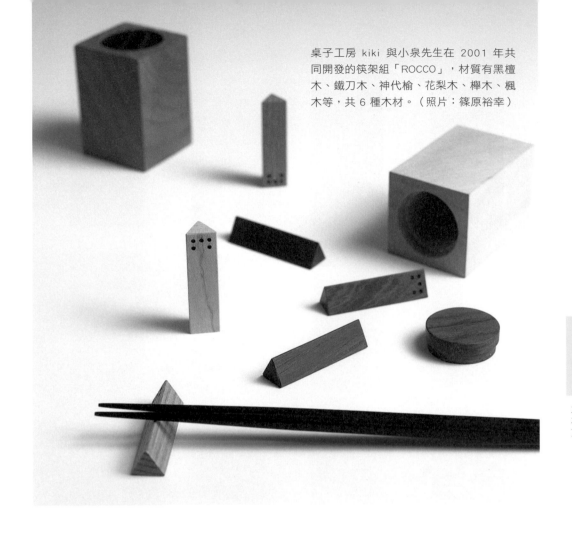

桌子工房 kiki 與小泉先生在 2001 年共同開發的筷架組「ROCCO」，材質有黑檀木、鐵刀木、神代榆、花梨木、櫸木、楓木等，共 6 種木材。（照片：篠原裕幸）

巧思與交流讓不可能變成可能

「桌子工房 kiki」與小泉先生首次共同開發出來的作品，是一套 6 件組的筷架「ROCCO」，這就是因廠商的熱情而成功製造出魅力商品的好例子。

最初是他們找小泉先生商量，希望能將製作桌子所剩下的邊材再利用。這些邊材以前沒有用處，都是丟進暖爐當柴燒。畢竟是花錢買來的珍貴木材，只能當柴燒實在是太可惜了。

小泉先生看過放在工房裡的多種邊材後，從裡面挑出 6 種特別具有魅力的木材，然後提出將它們做成筷架組的提案。最後完成的商品是 6 個三角柱狀的筷架，而且可以收納在挖有圓孔的木製容器中。一共使用黑檀木、鐵刀木、神代榆、花梨木、櫸木、楓木等 6 種不同的材料來製作，這可以說只有這家廠商才能做得到。

1 黑壇木 東南アジア産

2 鐵刀木 東南アジア産

3 花梨木 アメリカ産・落葉樹
木の色は赤色味を帯びていて、質はカタイ。

4 古夷蘇木 アフリカ産
赤っぽい色目が印象的。硬くて重い木。長く使い込むうちにツヤが出る。

5 神代楡 国産材・埋もれ木
むかし、むかし粘土質の地層に埋もれてしまっていた太木が地層の成分を吸収し、このような神秘的な色合いになった。

6 雨豆木 フィジー産
某CMでおなじみの『この木なんの木、気になる木』がこのモンキーポット。木の端に付く白っぽい色目が特徴。

7 欅木 国産材・広葉樹
木は、堅く重く、色合いも黄色味をおびた美しいオレンジ色。力強い木目が魅力的。

8 槐木 北海道産・落葉樹
木の芯の部分は黒褐色。堅くてねばり強く、木目もすっきりしている。

9 桂木 国産材・落葉高樹
柔らかい木。個性的な木では無いが、その素直な木肌と姿は飽きる事が無い。

10 楡木 国産材・落葉樹
色はくすんだ茶色、しっとりと落ち着いた色合い。

11 核桃木 北海道産・落葉樹
あまり大きくならない木。くるみ独特の優しい色合い。

12 梣木 国産材
すっきりとした木目が特徴

小泉先生一開始並沒有想到要做筷架的盒子。三角柱雖然可以用機器自動裁切，但在最後階段要使用挫刀及上漆，這還是只能靠手工完成。小泉先生說：「雖然售價是 3150 日圓，但是光是製作三角柱的費用，就快要超過售價了」。面臨這樣的問題，「桌子工房 kiki」設法改善作業流程，並與當地工廠合作自己較不擅長的作業，才克服了成本問題，並藉由增加可收納筷架的盒子，提高了商品的價值。

「要做出使用者想要使用而且有魅力的產品，需要廠商和設計師在產品的製作方面，擁有一致的想法」。如果設計師和廠商意見分歧，就會發生

13 刺楸
国産材・落葉樹
色は白くて美しく、板目ははっきりとした木目。

14 白楊樹
国産材・落葉樹
公園にすっくと立つあのポプラ。木の柔らかさと、優しい手触りが特徴。

15 楓木
アメリカ産・落葉樹
メープルシロップが取れる！まさしくその木。

16 白蠟樹
アメリカ産
少し� みのある木で、やや白っぽい色目が特徴。木目はやや荒っぽい。

17 銀杏
国産材・落葉樹
いちょうの葉が黄色いように木も黄色味がかった色をしている。"ふし"や"木目"も独特の雰囲気。

18 日本七葉樹
国産材・広葉樹
白っぽい優しい色合い。その絹のような肌は、極めて緻密で滑らか。

小泉先生收集的木材樣本組。在 18 種木製名牌上，刻有木材的名稱與特徵。這套名牌是由「桌子工房 kiki」製作的，是小泉先生在説明木材時相當倚重的輔助工具。

各做各的情況，甚至做出單方面自認為很好的產品。因此雙方必須互相溝通，充分理解對方的意思。

選材要與時俱進

只要透過木材批發商，就能拿到全世界的各種木材，這表示家具的產地與木材的產地未必會相同。實際上，現在會使用當地產的木材來製造家具的廠商也越來越少了。然而，以振興產業為目標的商品開發計畫經常會陷入一種「在地信仰」的迷思，那就是非得使用當地的材料來製作產品。

確實，在過去使用當地產的木材來製作產品是非常自然的事情。但是，考量到現在木材流通的情況，若過度堅持非當地生產的木材就不用，反而變得很不自然。

　例如，在富山市的大山地區（以舊大山町為中心的地區），就以「能與樹木相遇的城鎮」為主題，推動以木材製作路標、公車站牌、長凳以及社區活動中心等計劃。大山地區也是一個「森林城鎮」，因為森林占了 90% 的土地面積。雖然曾想過使用水泥來做，但是長久以來與森林一同生活的居民們，對於採用水泥抱持著懷疑的態度，因此最後仍決定全部使用木材來製作。而小泉先生也以設計師的身分參與此計劃。

　該社區活動中心的建築物，是用當地產的杉木來建造；在建築物入口的長凳，材料則是使用進口的白樺木。負責建造的廠商認為，白樺木是種具有高強度、加工性佳、外觀很優美的木材。覺得這樣的設計更合適，而且過去接的案子中也曾用過這項材料，所以有一定的熟悉度。

　屋外的招牌，選用的木材則是「桂蘭木」（Mersawa）。選材的理由是招牌經常被日曬雨淋，所以如果用杉木來製作，可能馬上就會殘破不堪。

　這項計劃重視的是「自己就可以維護的設施」，目的是讓人們能更珍惜事物，進而孕育出愛惜森林的心。

　因此，選擇材料的重點不僅是具有一定耐久性的材料，還要能在當地工房加工與維修。「雖然日本各地的杉木都有生產過剩的情形，但也不能因此就勉強使用杉木，那就不是從消費者的立場來設計產品，反而會喪失了計劃原本的目的」（小泉先生）。

　小泉先生秉持著這樣的態度來製作產品，主要是他認為「二次大戰後所生產的產品，都是以賣方想賣

左圖／富山市大山地區的「能與樹木相遇的城鎮」計畫中，建於社區活動中心建築物屋外的招牌。選用了耐日曬雨淋的進口桂蘭木。

右圖／小泉先生在「能與樹木相遇的城鎮」計畫中所設計的家具與長凳。材料選用的是白梣木（照片：Nacasa & Partners）。

的東西為主，那些並不是消費者真正想要的東西」。而日本振興地方產業的其中一種做法，是由地方政府出資，支持廠商找設計師合作。然而，如果廠商與設計師沒有共同的價值觀，即使請來設計師，也可能只會淪為「從都市來的過客」，而無法達成振興地方產業的使命。

為免陷入這樣的窘境，小泉先生用心去傾聽每個發包廠商的「心聲」。

小泉先生說：「各產地都有其特有的技術。設法了解客戶真正的訴求、激發並活用製造者的技術，是設計師必須努力的地方」。如此一來，自然就能做出其它地方做不出來的產品了。

布料・皮革

篇

■ 拓展材料的可能性・技術研究

超極細纖維「NanoFront」

透過尖端技術，製作出又細又強韌的超極細纖維。

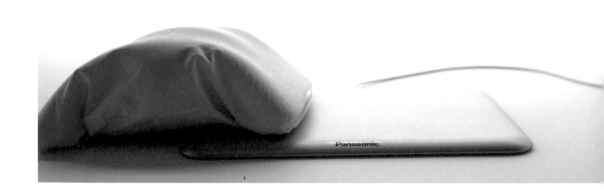

在 2009 年 4 月的米蘭設計週，來自日本的團隊舉辦了令人驚艷的「TOKYO FIBER'09 SENSEWARE」展，展出許多尖端的纖維製品。其中最引人矚目的作品，就是 Panasonic 使用帝人纖維公司開發的高強度聚酯奈米纖維「NanoFront」材料所製作的掃地機器人「FUKITORIMUSHI」。

帝人纖維公司說：「做出更細更強韌的合成纖維，是我們永遠的課題」。一般而言，奈米纖維大多是用不織布製作的，因此有強度稍弱、用途受限等缺點。而該公司研發出「新海島纖維開織技術」，將 1000 條直徑 700 奈米的超極細纖維用黏著劑紮成一束，製作出可編織的長纖維絲線，黏著劑在加工後會溶解於鹼性水溶液中，只留下纖維。

左邊為 NanoFront（纖維直徑 700 奈米），中間為微米纖維（纖維直徑 2 微米），右邊為毛髮（纖維直徑 60 微米）。NanoFront 的截面積僅為頭髮的 7500 分之 1。

註：1 公尺（m）=10^2 公分（cm）=10^3 公厘（mm）=10^6 微米（μm）=10^9 奈米（nm）

Panasonic 在 TOKYO FIBER'09 SENSEWARE 展覽中所發表的掃地機器人「FUKITORIMUSHI」。

藉由產品傳遞纖維的特性

NanoFront 有許多一般纖維沒有的特性。首先是表面積增加數十倍，而且表面具有奈米尺寸凹槽，會產生很大的摩擦力，使布料不易滑動。此外，由於質地柔軟又有彈性，不易弄傷皮膚。再加上蒸發面積較廣，還能產生冷卻效果。纖維比油膜和灰塵都小，擦拭效果優異，而且組織細密、不會透光，即使很薄也不易穿透。

這種 NanoFront 纖維目前已應用在運動服、貼身衣物、寢具、抹布等用品，觸感相當柔軟。Panasonic 就是看中這種觸感與潔淨力，因此製作出可以像毛毛蟲般，一邊蠕動身體一邊擦拭地板的掃地機器人。

Panasonic 的設計師曾說：「雖然它的外觀奇特，但希望藉由模擬動物的動作讓人心生憐愛。在掃地機器人爬遍整個房間後，主人可以幫它把髒汙的外衣（NanoFront）脫掉再換成新的。透過互動，使主人與產品之間能很自然地產生對話」。

直到目前為止，在家電產品中只有集塵濾網使用到奈米纖維。將纖維材料與可移動產品組合起來的創意，似乎能夠為家電產品與纖維材料帶來全新的關係。

「SMASH」不織布

看起來像和紙，而且能做立體成型的不織布。

使用加熱過的模具
沖壓成型的不織布
「SMASH」。

「**不織布**」又稱為「非織造布」或「無紡布」，是以人造纖維為材料，經過高壓與黏合所製成的布，不需使用傳統編織法。在生活中到處可以看見使用不織布的產品，例如口罩、面膜、紙尿布、芳香劑、咖啡濾紙…等。由於它有不會脫線、液體穿透性高、透氣性高等優點，可以應用在很多地方。

旭化成纖維公司從 20 年前就開始研發不織布，其中最具代表性的商品，就是「SMASH」不織布。在前面介紹的「TOKYO FIBER'09 SENSEWARE」展覽中，也有採用「SMASH」來製作的作品，是由年輕的設計團隊

「mintdesigns」與「nendo」所發表的設計作品。前者的設計品（上圖）是模仿猴子及人臉的獨特立體口罩。雖然口罩隨處可見，但這個設計的特色是產品外觀上的細膩表情以及富含深度的設計感。

「SMASH」不織布是採用「紡粘法」製作的長纖維不織布，具有熱可塑性的特性，也就是一加熱就會變形，冷卻後會記憶形狀，所以可以用沖壓成型法來加工。一般在沖壓成型時會使用紅外線來加熱模具，當成型後，不織布的強度會增加，因此可以設計成各種商品。

「SMASH」的特色是像和紙般的外觀，具有質地輕、不易破、透氣性高與液體穿透性高等特性。

TOKYO FIBER' 09 SENSEWARE 展示的作品。上圖是 mintdesigns 的立體口罩，下圖則是 nendo 的燈罩。

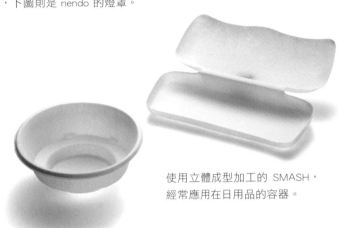

使用立體成型加工的 SMASH，經常應用在日用品的容器。

旭化成纖維公司的負責人曾說：「雖然目前僅開發過不織布容器，但初次見到原來此材質可在形狀上如此自由，展現優美的曲線。只要有新奇的構想，技術必定會隨之進步」。

浸泡在熱水中成型加工

使用加熱的成型加工法中，有一種方法是單純浸泡在熱水裡。如果熱水的溫度超過 70℃ 就會變軟，而泡在冷水中就會變硬。由於浸泡在熱水中能夠使熱均勻地傳遞，所以很適合成型加工。不過這個方法以往尚未實際應用於產品開發上。nendo 就注意到這個方法，因此設計團隊將空氣吹進沸騰的熱水中，讓 SMASH 如氣球般膨脹，利用空氣的壓力來成型，最後就產生出氣球形狀的燈罩。

不侷限於固有觀念，只要發揮創意與設計，就能讓問市 20 年的不織布找到新的可能性。在 TOKYO FIBER'09 SENSEWARE 展示裡嘗試用新的材料來製作產品，就是最真實的案例。

SMASH 因為具有和紙般的風情，因此也很適合做成百葉窗或日式紙拉門。加上能在表面印刷，所以也可以應用在玩具或立體廣告等領域。日後也將持續尋求紙張與編織物無法做到，但是卻能發揮不織布獨有特性的用法。

生質塑膠「TERRAMAC」纖維

藉由編織生質塑膠纖維產生新用途。

為了參加 TOKYO FIBER'09 SENSEWARE 展覽會，將 TERRAMAC 編織成立體織物，其纖維觸感較硬。為了拓展往後的用途，必須做柔軟化的改良。

具生物分解性的塑膠正受到全世界的矚目，可區分為**石油衍生系**、**澱粉系**、**動物衍生系**及**植物衍生系**等四類。在日本常用的是**石油衍生系**和**植物衍生系**，其中使用**石油衍生系**所製作的**生物分解性塑膠**，缺點是無耐熱性。

就原料而言，最近**植物衍生系**的**生質塑膠**受到高度關注。這是由於它在生物性分解時，所排出的二氧化碳量非常少，而且所排出的二氧化碳還能依碳中和的機制，被植物吸收。也就是說，無論是直接掩埋或燃燒，生質塑膠都不會對環境造成太大的負擔。

UNITIKA 公司就以獨家的技術開發出耐熱性高的「 TERRAMAC」生質塑膠，主要使用以玉米澱粉為原料的聚乳酸（PLA）。

堆肥化的分解測試：

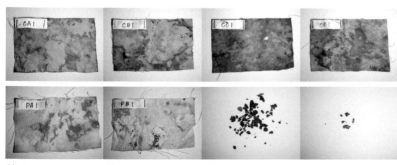

第 3 天　　　第 7 天　　　第 10 天　　　第 14 天

棉花（上排）VS.「TERRAMAC」（下排），後者的分解速度比棉花還快，十幾天後幾乎已經完全分解了。

東信先生設計的青苔盆栽。用途以適合埋進土壤為前提，可應用在樹木的盆栽等等。

「TERRAMAC」具有薄膜、片狀、纖維、不織布及樹脂等各種形態，用途廣泛。更特別的是 UNITIKA 公司還擁有一種技術，能將樹脂產品的成型生產速度提高到與一般塑膠相當。

在米蘭舉辦的 TOKYO FIBER'09 SENSEWARE 展當中，花藝設計師東信先生發表了以「TERRAMAC」製作的青苔盆栽。這是使用 UNITIKA 公司所生產的聚酯纖維「SEGUROVA」編織而成的作品。雖然因設備尚不完備而沒有量產計畫，但仍獲得來自全世界的迴響，可說是發展「TERRAMAC」的好時機。

適合用過即丟的用途

對環保高度關注的現今，各廠商有極高意願使用生質塑膠。然而生質塑膠不能隨意使用，必須先了解其特性，才能運用在適當的用途並發揮最大功效。舉例來說，使用聚乳酸的生質塑膠，質地堅硬卻不耐衝擊，所以可做成保特瓶，卻難以做成瓶蓋。

「TERRAMAC」事業開些發部的岡本昌司經理說：「希望將這種技術應用在『用過即丟』的包裝用途」。雖然用過即丟有違環保精神，但確實有些產品不得不做成拋棄式的，此時就適合選擇即使燒掉也不會對環境造成負擔的生質塑膠材料。

雖然生質塑膠的用途目前多以農業及土木建材為主，但岡本先生認為，將來在用過即丟的用途上會有很大的成長。相較於 10 年前，成本費用已下降一半，但還是為一般塑膠的 3〜4 倍，往後的普及指日可待。

基因重組蠶

以生物技術生產的螢光絲綢。

日本茨城縣筑波市的農業生物資源研究所（以下簡稱「生物研」）持續進行著「基因重組蠶」的研究。利用這種蠶繭可製成螢光色的發光絲綢，引發了許多話題。

2015 年 4～5 月，日本現代藝術家 Sputniko! 舉辦了「Tranceflora—Ami 的發光絲綢」展，展示了用發光絲綢製作的「墜入愛河的禮服」，吸引了約 1 萬觀賞人次，由此可見「發光絲綢」展的高人氣。

生物研在 2000 年時成功地研發並發表了基因重組蠶，並在 7 年後發表了螢光蠶繭的製作技術。蠶的繭絲構成物質，是稱為**生絲蛋白（fibroin）**及**絲氨蛋白（sericin）**的蛋白質。研發團隊將發光水母及珊瑚的基因殖入蠶中，即可製造出黃綠色及紅色的螢光蛋白質，再從這個蠶繭中取出繭絲，發光絲綢就誕生了。

生物研的基因重組蠶研究開發組長瀨筒秀樹先生表示：「在研發過程

2015 年 4 月，在 GUCCI 新宿店的活動展區舉辦的「Tranceflora—Ami 的發光絲綢」展。故事設定是 Ami 這位虛構的女性，為了吸引意中人而製作出發光禮服。

中，最大的問題就是從螢光蠶繭取絲的流程。因為實驗用的蠶體積偏小，不容易取絲，必須經過反覆的交配與篩選，產出不遜於一般品種的雜交品種；另外，螢光蛋白質並不耐熱，若比照以往的取絲方法以高溫處理蠶繭，會導致螢光色剝落。我們因應這些問題所開發出來的技術，是將蠶繭以低溫長時間乾燥，再於低溫真空狀態下浸泡在鹼性溶液中處理。」

生物研在成功製造出發光絲綢後，於 2008 年完成第一件試作品：針織洋裝。2009 年與「桂由美婚紗」共同製作結婚禮服，2012 年則與「濱縮緬工業協同組合」（譯註：位於日本滋賀縣長濱市的縮緬布工業聯合會）共同製作並發表了「十二單」風格的舞台服裝（譯註：「十二單」是日本傳統皇族女子的正式禮服，由 5~12 件衣服組成一套）。

幾經波折才完成的發光絲綢，其實當初開發的目的並不是發光絲綢。瀨筒組長表示：「原本是為了開發醫藥品及醫療用素材，才著手研究基因重組蠶。由於蠶絲對生物體無害，而且容易適應，很適合用於醫療用紗布與人工血管。目前生物研正持續研究用蠶絲治療疑難雜症的藥品，可能會製造出僅需少量就具備多重效果的醫療用品，值得大家期待」。話雖如此，一說到蠶，最有名的就是絲，為了提高基因重組的知名度，因而挑戰開發製作發光絲綢。

發光絲綢若能實用化，應該可賣出比現在更高的價格；此外，若能抑制蠶的價格，新世代的養蠶業將有十足的發展性。生物研的目標，是希望將基因重組蠶的價格控制在普通蠶的 3 倍左右。

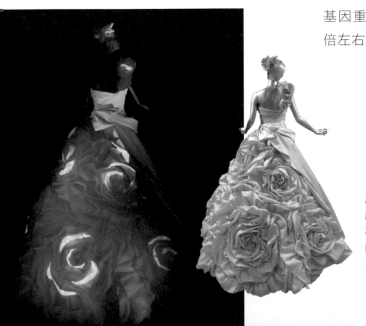

用發光絲綢製作出螢光色的結婚禮服。左邊的禮服，是在藍色 LED 燈中使用黃色濾鏡的照明，下方的禮服是在白燈下拍攝的結果。

高撥水性布料

梅雨季的好消息！可讓水如圓珠般滾落的撥水布料。

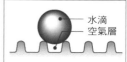

（上圖）水滴內的白點是
空氣層

（下圖）防水布 WATER
BARRIER 的防水效果示
意圖。突起處之間的空氣
層會產生表面張力，使水
滴浮上來。

水滴
空氣層

洋傘製造商與纖維製造商共同開發出獨特的聚酯材質，製造成防水性佳的機能傘來販售。特色是高撥水性，能讓雨滴如圓珠般滾落。只要反覆轉動雨傘數次，即可甩掉水珠，因此傘面不易潮濕，利於摺疊收納。而且要維持這種效果也很容易，據說只要定期用吹風機的熱風吹除髒污，就能長久持續使用。

左頁是「Shu's selection」品牌於 2015 年 2 月發售的「COOL MAGIC」傘，採用了與「帝人 FRONTIER」公司共同開發的「WATER BARRIER」防水布。帝人集團之前已經研發出世界首創、類似荷葉表面構造的「SUPER MICROFT」聚酯材質，而「WATER BARRIER」就是將「SUPER MICROFT」改良後研發的全新聚酯材質防水布。

荷葉表面有無數細微的突起物，且表面有著天然的蠟質層，在突起物之間的空氣層與表面的蠟，會讓水滴凝結成滾珠般的狀態。帝人集團從 30 多年前就想到將荷葉結構用於聚酯防水加工，以荷葉構造為範本，用聚酯纖維製作突起物，以奈米級均勻黏著取代天然臘質的防水樹脂，反覆進行研究，約於 15 年前研發出「SUPER MICROFT」，之後便廣泛用於運動及戶外用品的外層材質。

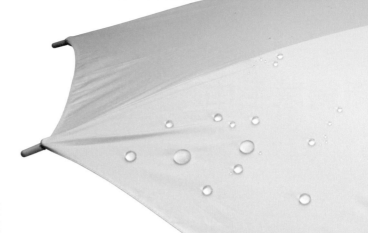

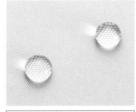

（上圖）雨滴會變成圓珠狀，從傘面滑落。

（下圖）左邊是氟素系防水劑細密附著的示意圖。若呈現如右邊的紊亂狀態，撥水性就會變差，持久性也會降低。

　　將這種防水技術應用於雨傘時，要特別重視輕便性。「SUPER MICROFT」雖然也是輕量素材，但作為雨傘材質還是偏重。針對此問題的解決辦法，是讓纖維變細的加工法，最後推出的「WATER BARRIER」就在維持荷葉構造的情況下，實現了約35% 的輕量化。

目標是製造出廣受女性上班族喜愛的雨傘

　　右頁上圖是「WORLD PARTY」品牌推出的「不濕傘（unnerella）」。這支傘是與纖維製造商「小松精練」公司共同開發的「高密度纖維」，於 2015

年 3 月起發售。該聚酯素材上縝密地附著了不會剝落的氟素系防水劑，使它能有效隔離雨水。此商品的目標對象是女性上班族，在下雨時，即使在擁擠的捷運上也不會弄溼衣服，摺疊後的傘可直接放入包包內，廠商以這樣的高防水性為訴求。

　　「COOL MAGIC」和「不濕傘」都是晴雨雙用傘。除了極佳的防水性，同時還兼具隔離紫外線、遮陽、耐水等功能。擁有這種傘就可以舒適地度過驟雨及酷暑，因此廣受矚目，銷售狀況也都很好。

新觸感毛巾

讓毛巾擁有全新觸感。

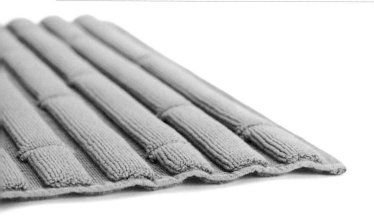

「chikurin」浴室踏墊表現出彷彿踩在綠竹上的舒適感。藉由改變線的粗細，來強調膨脹感。

　　日本最大的毛巾產地是位於愛媛縣的今治市，作為培養日本企業品牌計畫的一環，他們推動了「今治毛巾」專案。由吉井毛巾公司與紡織品設計師鈴木勝共同開發的毛巾精選系列「OTTAIPNU」，就是在此誕生。

　　以往市場只要求毛巾的柔軟度，而鈴木設計師卻提出了「雖然硬，但是很舒服」的新觸感，例如草皮、卵礫石或是綠竹，這是以前毛巾廠商從沒想過的。對於這種觸感，最有興趣的就是吉井毛巾公司。

　　於是他們運用長年累積的毛巾編織技術來開發新產品，不停地反覆測試，設法做出最接近設計圖的形狀。例如模仿鵝卵石而設計的浴巾「石塊（ishikoro）」，就是使用**提花梭織**技術，只將表面的絨頭押出，呈現出立體感，再運用棉線的粗細搭配**撚度**（註1）的調整，用心安排編織密度，做出理想的膨脹感。

註1）單位長度所扭轉的圈數。

外觀和觸感都像草皮的「shibafu」浴室踏墊。這是使用紙線和棉線編織而成，呈現出草皮那種刺刺的但柔軟又舒服的觸感。

模仿鵝卵石而設計的浴室踏墊「ishikoro」。

用紙線編織的浴室踏墊

一般毛巾是使用撚度較低，也就是**弱撚**的棉線，從正反兩面起毛圈絨頭得到柔軟的觸感，回顧過去，從未有產品只在單面起毛圈絨頭。

模仿草皮設計的「shibafu」浴巾，為了呈現出草地刺刺的感覺，而在原料中混合了紙線。這是王子纖維公司所販售的紗線，將 100% 馬尼拉麻製成的紙，先切細再扭轉而成的線。將這種線編織成踏墊後，再切斷絨頭的毛圈，就能做出如草皮般的觸感。

在此之前，毛巾幾乎都是透過批發商在百貨公司販售，其中 8～9 成是作為禮品。但是鈴木先生建議直接將這些毛巾拿到家飾用品店販賣，結果讓浴室踏墊成為家飾用品，因此而重新受到注意，銷售量也明顯提升。過去 1 台紡織機 1 個月幾乎只運轉 1 次，到後來根本就忙到沒辦法停機。

其中，「ishikoro」的技術尤其引人注目，有好幾家流行品牌甚至希望用「ishikoro」的手法，製作有品牌標誌的浴室踏墊。雖然成本比一般毛巾貴 2 成，但由於不透過批發商銷售，利潤反而增加，銷售數字也穩健成長中。

模仿氣泡布而製成的小浴巾「puchi puchi」。

絞染

將日本知名的「有松絞染」應用在和服以外的產品。

「**絞染**」為日本自古流傳的一種傳統技法，是將布的一部分抓起，用細繩綁緊再進行染布。如此一來，繩子綑綁的地方就不會染到顏色，而呈現出獨特的圖案與紋路。

久野染工場的久野剛資社長說明絞染的魅力：「絞染最大的特色，在於極佳的伸縮性。比起用機器製作的折摺加工或浮雕加工，絞染的伸縮率更高。而且這種不規則又樸實的風格，只有手工才做得出來」。

久野染工場的絞染

由左至右依序是，具有光澤的化學纖維做出不規則皺摺的布料；將羊毛浸泡在特殊液體中，使纖維密度變得不均勻的布料；染上螢光般色彩的布料；對以玉米纖維為原料做成的薄布絞染，並在上面重疊蟬翼紗的布料。

目前絞染除了用在和服的布料，還經常提供給時尚設計師使用。

久野社長目前正積極開發不受限於傳統技法的新絞染布料。筆者曾前去參觀其工廠的倉庫，倉庫中擺滿了過去不曾看過且獨具特色的布料。像是將具有光澤的化學纖維紮結後，呈現佈滿皺摺圖樣的布料、將紮染後的布刻意壓出像魚鱗般紋路的布料、對絨布進行縫線圖案的布料、以及暈染的布料…等。下圖僅是眾多嶄新布料的其中幾款。

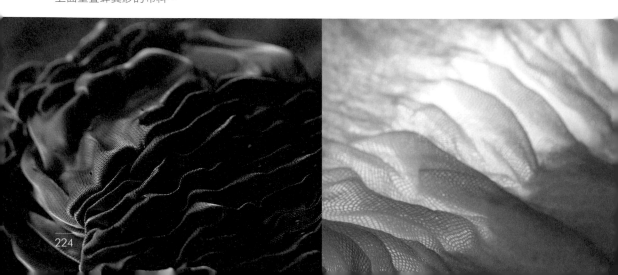

除了綿與絲綢外，也能對羊毛、化學纖維與皮革進行絞染，而且手法也相當多元。例如可透過擰轉布料或用板材夾持，來做出各種獨特的圖案與條紋。不同布料與手法的組合，可以搭配出無限種類的絞染。若能有效發揮其伸縮性，就能幫不同的材料創造出各種不同的用途。

現在已經不是耗時費力
就能產生價值的年代

久野染工場所在的名古屋市松鳴海地區自古以「**有松絞染**」聞名，過去曾是絞染的產地曾經非常繁榮，後來卻因和服的沒落而使整個產業日漸低迷。相當耗時費工的手工絞染業，後來都外移到人力成本較低的國家，加上價格競爭，使得絞染的價值與價格直落千丈。久野社長之所以致力於開發新的絞染，就是因為親眼見到了產業的衰退。

「在布上紮結的部位越多，絞染的價值就越高，但是這樣的情形已經成為過去式了。現在，就算只紮結一個部位，只要設法做出別人無法模仿的高品質，就能創造出高價值」（久野社長）。

久野社長深切感受到「**有松絞染**」必須變成符合市場需求與流行的材料，才能得到重生。

新型的絞染用途將不只限於和服。除了在沙發或窗簾等家飾產品，它也有足夠的潛能，可用於燈罩、家電、汽車內裝等產品設計上。

近年來，日本的傳統文化重新受到重視，年輕世代對和服有興趣的人也逐漸增加，也有許多外國人崇尚日本的傳統文化。像這樣使用傳統材料製造出符合現代社會的商品，正是設計師的任務。

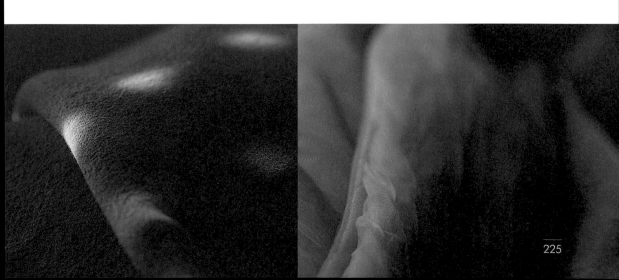

雙面厚斜紋棉布

獨特的質感在家具業界廣受好評。

家居品牌「Fritz Hansen」將旗下的「seven Chair」椅子和布料公司「mina perhonen」的「DOP」布料結合，設計成「seven Chair in DOP」系列椅子。

　　布料公司「mina perhonen」於 2014 年發售的「DOP」系列布料，以家具業界為中心迅速地累積人氣。

　　「DOP」系列布料是以「能夠欣賞多年變化」的獨特概念而開發出來的材質，在布料表面與內裡具有不同的設計。2015 年 4 月，家居品牌「Fritz Hansen」使用「DOP」布料而推出的「seven Chair in DOP」系列椅子，讓經典名椅變得更加活潑且具親和力，

於東京伊勢丹百貨新宿店的生活家居樓層先行發售。

　　「DOP」系列布料首次用於家具領域，是從 2014 年「櫻製作所」發表的「蓮葉圓凳（Lotus Stool）」開始，迄今已用於多個家居品牌，例如「Artek」的「Stool 60 圓凳」、「MARUNI 木工」的「Hiroshima 廣島扶手椅」等。據「MARUNI 木工」的社長山中武先生表示，「DOP」的魅力

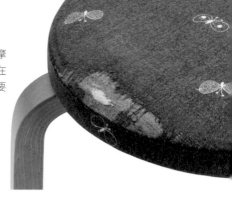

這是模擬「DOP」布料經多年使用、摩擦變化後的樣品。原本灰色的布面，在磨損後會透出內層的黃色。「DOP」要經過 5 萬次的磨損才會透出內層。

是「使用多年也不會有劣化的感覺，而且能享受新風貌帶來的樂趣，與木製家具一樣愈用愈有味道。它能貼近使用者的生活，讓人強烈感受到布料與木材一樣，可長時間愛用」。

「DOP」是一種雙面厚斜紋棉布，由於內層和外層是用不同的顏色編織而成，因此當布料變薄或磨損時，便會露出內裡的顏色。這個特點使它非常適合用於家具，在長期使用之後，質感會與日俱增，令人更加喜愛。

用於室內裝飾的布料，比衣服用的布料需要更高的耐用度與阻燃性。「mina perhonen」布料公司花費數年時間而開發的「DOP」，實現了室內裝飾所須的強度，同時具備該品牌追求的手感、質感及美麗的發色。成品比衣料具有更高的耐耗磨性，經過 5 萬次摩擦才會露出內裡的顏色。

到目前為止，「DOP」都是與同品牌負責衣料生產的工廠共同開發。其產品特色是基於生產觀點，把棉與聚酯纖維編織至最高密度。密度變高即可增加強度，使用一段時間之後展現的質感也很迷人。

「mina perhonen」一向都把布料編織後的加工也當作重要的工程。布料並非編織好就算完工，而是須經過質感表現處理，才能完成符合初期想像的布料。「DOP」也是這樣，在編織完成後，還施以起毛加工。此外，像是柔軟度加工、刺繡與列印圖案等也都是布料加工的一環。

為了讓人產生感情而長期愛用，家具必須重視觸感，衣服則必須重視肌膚觸感與穿著時的舒適感。「DOP」所做的起毛加工可讓斜紋棉布具有柔軟觸感，讓家具更有親切感。

布料所追求的觸感，是讓人觸摸時會不由自主地感到愉快。觸摸布料時的感覺，與家具及衣服呈現出來的舒適感有極大關聯。

此系列椅子有 17 種配色，雙面共 34 色。加上「tambourine」與「choucho」兩種素面的色彩變化延伸至椅面，合計共有 102 種選擇。

COREBRID FUR 人造毛皮

會發熱的人造毛皮。

人造毛皮主要是用於大衣或圍巾等服飾類產品。人造毛皮不同於天然毛皮，兼具可水洗的便利性及保護動物的出發點，近年來連知名品牌也開始用人造毛皮取代天然毛皮。

然而，許多外國廠商都因人事成本低廉而能大量生產人造毛皮，使日本的中小企業幾乎無法與之抗衡。在日本，惟有位於和歌山縣橋本市的「岡田織物」公司，能大量生產其他國家所缺乏的高功能性、高設計感人工毛皮，並擁有廣大客戶群。

下圖的照片中，有仿烏鴉羽毛加工的人造毛皮，以及表面塗金箔的人造毛皮，都是「岡田織物」為知名品牌設計的商品。「岡田織物」生產的人造毛皮擁有不易脫落、觸感良好與質感柔軟的優良品質，因此連「LV」、「Prada」、「Kate Spade」等許多歐美知名品牌都成為該公司的客戶。

一舉兩得的材質

在「岡田織物」的眾多商品中，現在格外受到矚目的，是與「三菱Rayon」（三菱集團旗下的人造纖維公司）共同開發的發熱性人工毛皮，通稱「COREBRID FUR」。

「COREBRID FUR」是以發熱抗靜電纖維「Corebrid-Thermocatch」製造的毛皮，具有一經陽光照射，就能升溫 2～8°C 的發熱功能。在陽光照射後的 10～15 分鐘會達到溫度巔峰，而在停止陽光照射約 10 分鐘後，就會回到照射前的溫度。若將此纖維用於袖口與衣領等經常直接接觸肌膚的部分，觸感會比一般人工毛皮更溫暖。

這種發熱的特性，是因為纖維內部添加了特殊的發熱物質，而且該發熱物質具有「**尖端放電（Corona discharge）**」特性，可抑制冬季乾燥而引起的靜電，使毛與毛之間不易貼合，因此能維持蓬鬆柔軟的質感。可以說是一舉兩得的素材。

「岡田織物」不只販賣織物，也開始和大型百貨公司合作，將「COREBRID FUR」人造毛皮用於披肩、耳罩等產品的製造和販售。社長岡田次弘表示「想要提升技術，打造出本公司才有的產品製造技術」。

人造毛皮的製造技術正顯著地持續發展中。舉例來說，不只用於衣服，也可用作包包與雜貨的材質。岡田社長幹勁十足地說：「來自各行各業的合作邀約蜂擁而來。今後該如何回應顧客的細微需求，這點非常重要。從現在起，我們將持續製造出設計感和功能都能符合需求的人造毛皮」。

皮革的壓花技術

運用壓花與模切技術，使皮革裝飾立體化。

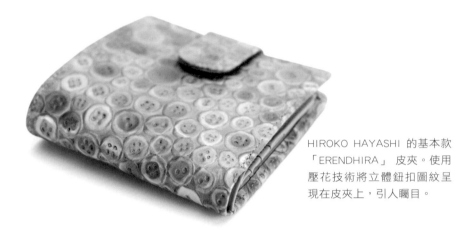

HIROKO HAYASHI 的基本款「ERENDHIRA」 皮夾。使用壓花技術將立體鈕扣圖紋呈現在皮夾上，引人矚目。

義大利製作皮革製品的歷史相當悠久，相較於其他國家，義大利的皮革加工技術相當發達，當地人們對皮革有高度的知識與理解力，也很有意願挑戰新事物。

義大利的波隆那，每年都會舉辦世界最大的「琳琅沛麗」（lineapelle）皮革展。參展的許多公司都很注重皮革壓花技術，比如知名的皮飾品牌「HIROKO HAYASHI」，它所販售的皮夾與皮包等商品都相當具有特色。

例如 HIROKO HAYASHI 的基本款「GIRASOLE」，它的特色是客戶剛看到產品時，會有金屬網的質感，完全不會發現是皮革。因為對皮革進行壓花與模切加工，所以會讓皮革表面的凹凸效果更為明顯。

這種效果的製造過程，是先將經過鉻鞣的牛皮染色，再使用金屬箔燙印上色。藉由高壓的沖壓機，以 90℃ 溫度及 280 氣壓壓出花紋，同時以刀刃模切。以刷子刷上顏料後，再藉由塗污製造出獨特的陰影，使皮革產生像金屬生鏽般的圖樣。

這是義大利近來出現的工法之一。先選擇作為底材的皮革並指定顏色，再向皮革工匠傳達產品的概念。由於皮革各部位的厚度不同，即使溫度與

HIROKO HAYASHI 的基本款「GIRASOLE」對折皮夾。特色是金屬網目般的凹凸紋路。

2009 年秋冬款，由上而下依序為「VINO」長皮夾、「PAVIMENTO」長皮夾、「MUSK」皮夾、OMBRA 皮夾。

壓力固定，所產生的凹凸效果也會有差異，因此要不時微調各部位的數據，經過反覆測試才能完成。因此，開發新特色時，必須要有製作非常多測試品才能完成的體認。但只要能找到適合的底材，據說製作時間會比常見的植物鞣製皮革來得短。

在 2009 年的秋冬款系列產品中，「HIROKO HAYASHI」發表了一款在表面修整後的羊皮上，以噴墨印上報紙圖案的產品，以及在牛皮上壓印進行樂譜的產品；還有以地板的紋路為主題，用雷射將牛皮的局部燒焦來呈現出圖案等產品。如今他們已經茁壯成受到廣泛年齡層女性支持的品牌。

陶瓷篇

- 透過實例，學習知名品牌的陶瓷活用法
- 拓展材料的可能性‧技術研究

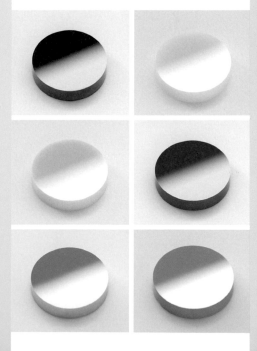

氧化鋯／Panasonic

活用材料可以延長數位家電的壽命

獨特質感的設計與強度驚人的材料，將改變數位家電的使用年限。

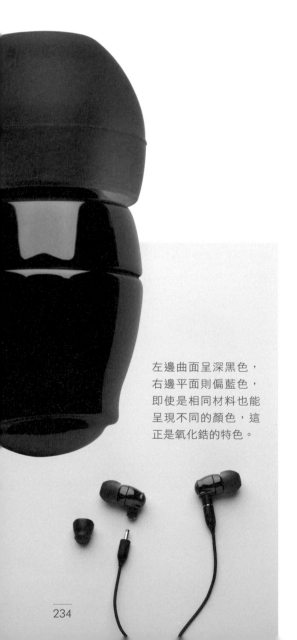

左邊曲面呈深黑色，
右邊平面則偏藍色，
即使是相同材料也能
呈現不同的顏色，這
正是氧化鋯的特色。

一只由不銹鋼、氧化鋯製成的手錶，當使用了 20 年後，電鍍的不鏽鋼錶帶會因不斷地扣上與脫下而留下傷痕。但是在手錶的氧化鋯材質部位，則完全不見傷痕。即使經過這麼長的歲月，還能保持剛磨好的光澤。

京瓷（KYOCERA）公司目前已經開發出使用**氧化鋯**作為外裝材料的精密陶瓷產品。據該公司的說法，這種材料經常用於價值數十萬日幣的昂貴手錶上，目前幾乎所有的高級手錶廠都在使用。由於鐘錶廠商的採購量增加，使這種材料的需求在最近 2 年內增加為原本的 2.5 倍。

最近這種材質也開始應用在音響設備或數位相機等產品上。

Panasonic 在 2008 年 6 月開始販售的耳道式耳機「RP-HJE900」，就是採用氧化鋯來製作包覆喇叭單體的外殼。這種材質具有看似黑珍珠般泛藍色的獨特光澤，當耳機互相碰撞時，還會發出堅硬悅耳的聲響；拿在手上時，則會感受到重量，擁有如「玉石」般的高級感。

賦予產品兩項革新

然而，向公司提出以氧化鋯作為材料的設計師曾說，選擇這項材料，不只是為了追求外觀的美感，更是為了提升產品的性能。

因為氧化鋯具有較高的楊氏彈性係數，且不易變形及扭曲，能抑制共振，讓聲音清楚地傳遞，同時還具有快速傳遞聲音的特性，可使喇叭單體傳出的中高音變得更厚實。與使用其它材料試做時相比，採用氧化鋯材質會有更強調人聲的效果。

採用氧化鋯材料的優點，不只是提升耳機性能而已。同時也增加了兩個優點：一個是產品的長壽化，業者表示「除非摔落在堅硬的大理石上，否則幾乎不會碎裂」，所以有不會產生傷痕的堅硬外殼，可以長期維持具有光澤的外觀與功能性。另一項優點，則是「RP-HJE900」不需塗裝與鍍膜。

不需要多餘的加工，從設計上就能發揮材料本身的特性。這表示可以藉由減少生產的步驟來提高產出率，並實現符合成本效益的產品。因為若是生產步驟繁雜，就會出現意想不到的問題與狀況需要克服，因此對生產者而言，降低生產風險，具有非常重大的意義。

氧化鋯／SONY
擁有全世界認同的高級感

散發出陶瓷特有的光澤，帶來全世界認同的高級感。

先前提到 Panasonic 將氧化鋯材料定位為產品的核心，藉由發揮材料特性來製造出單純、簡約的產品。另一方面，Sony 則是在數位相機「Cyber-shot DSC-W300」的外裝零件上採用此材料。設計師表示「相機是很有價值的產品，希望能被客戶長久愛用」，所以在不鏽鋼製的外殼表面鍍上一層不易刮傷、不會附著指紋的鈦金屬鍍膜。就算用久了也會像新的一樣。

「Cyber-shot DSC-W300」除了高規格，還兼具過去機種從未有過的耐用性。可以同時表現出這 2 項特質的材料就是氧化鋯。為了強調這類相機的辨識度，這部相機在鏡頭四周加上具設計感的曲線，不僅可以釋放出獨特光澤，還能給予客戶強烈的印象。

Sony 的 DSC-W300

這款數位相機的外殼有不易附著指紋且不易刮傷的鈦金屬鍍膜，最醒目的鏡頭外緣及快門鈕則是採用氧化鋯材料，營造出具獨特光澤與觸感的高級感。

氧化鋯材料的快門鈕周圍搭配金屬，更凸顯出這種材料的質感。

在氧化鋯以內的圓圈部分，使用黑色與銀色
2 種陽極氧化加工，呈現出閃耀的光芒。

圓圈部分的外圍採用氧化鋯。

外殼使用鈦鍍膜，使產品不易刮傷、
不容易留下指紋。

獨特的光澤與觸感

為了提高使用時的觸感，連快門鈕也採用了氧化鋯，這樣不僅能製作出具有光澤的表面。也因為其熱傳導率介於塑膠與金屬之間，所以能呈現出陶瓷般的觸感。

藉由鈦鍍膜的沉穩色彩與氧化鋯充滿光澤的存在感，兩者對比之下，使產品得到高品質的全新特色。這部「Cyber-shot DSC-W300」在 2008 年 5 月開賣之後，立刻以超乎預期的速度在全世界大賣，該公司表示：「根據得到的資料顯示，在杜拜的銷售情況只能以飛快來形容」。藉由氧化鋯材料，讓高科技產品擁有既精密又堅固的品質，因而能在市場競爭中勝出，也因此使這種材料成為矚目的焦點。

不能只滿足現狀

氧化鋯無論在設計面或功能面，都還隱藏著許多的可能性。在設計面上，可以運用氧化鋯打造出平面與曲面兩種不同的外觀，或是活用它愈研磨顏色愈深的特性，做出前所未見的全新質感。

就功能面而言，氧化鋯具有電波容易穿透以及不會讓人體對金屬過敏的特性，所以非常適合用在產品的外裝。京瓷 (KYOCERA)公司表示：「雖然還有強度的問題要克服，但我們已經擁有將其加工成各種形狀（如箱形框體）的技術，加工技術面也在持續發展。」氧化鋯是一種能取代塑膠、金屬的材料，往後想必會有愈來愈多產品採用此材質。

精密陶瓷

製造技術的提升，使陶瓷成為貼近生活的材料。

前述介紹的氧化鋯，是屬於精密陶瓷中高功能陶瓷的一種。而使用於外裝零件的高功能陶瓷，除了氧化鋯外，還有**氧化鋁**。雖然氧化鋯的韌性較高、較不容易碎裂，但是當需要讓產品呈現紅色時，會以氧化鋁取代。

此外，在精密陶瓷中還有一種**金屬陶瓷**，顏色有金色、白金、銀色等。其中金色與銀色分別是將**氮化鈦**及**碳化鈦**混入陶瓷所製成。

過去這些材料只會用在價格昂貴、產量有限的產品上，例如高級手錶；現在已經能使用在大量生產且價格親民的產品上，例如數位相機，其原因在於生產與加工技術的提升。

製造這些零件材料時，是在氧化鋯的粉末中添加接著用的固著劑，成型之後再進行燒結，完成後的產品只要再經過研磨就可以上市販售。

而成型技術則有**片狀成型**、**沖壓成型**或**射出成型**等成型法，種類多元，藉由長年的研究來提升成型技術，預測燒結後的收縮程度，進而提高生產的精準度。而且，由於在最終精整時的研磨技術已有很大的提升，因此才促使氧化鋯被廣泛使用。

因為精密陶瓷材料往往非常堅硬，很難研磨，若以手工處理，成本會非常高。為了降低製造成本，就必須仰賴自動研磨技術，這種研磨方法對廠商而言是項極為嚴峻的技術挑戰。

根據本書編輯部的調查，先前所介紹的 Panasonic 以及 Sony 所使用的氧化鋯零件，都是由京瓷（KYOCERA）公司生產。兩家公司在製造產品的零件時，都是將鑽石粉末等研磨材料與零件一起放進研磨槽中，使用類似洗衣服的方式，使研磨槽轉動來進行筒磨光。雖然京瓷公司對於將材料販售給哪些公司與研磨技術資料都沒有公開，但正是因為加工技術的提升，使得材料的應用層面更廣，使優質產品能夠更貼近我們的日常生活。

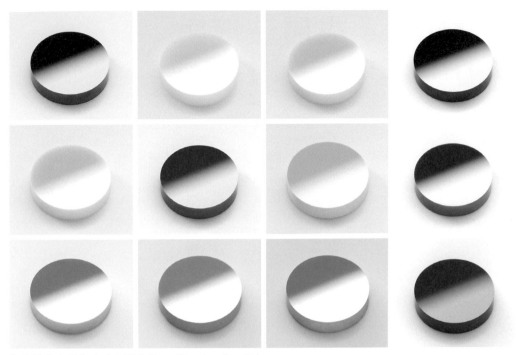

氧化鋯與金屬陶瓷（左下方的 3 個：白、金、銀）
的顏色樣本。前者特徵是能散發出珍珠般的光芒。

KYOCERA 公司開發的新金色陶瓷。相較於過去的
金色，因為成品不再泛紅所以成功提高了亮度。與
18K 金相比，市價約為 18K 金的二十五分之一到
二十分之一。右圖是 RADO 的金色陶瓷製手錶。

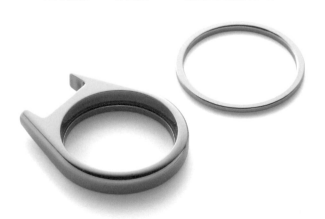

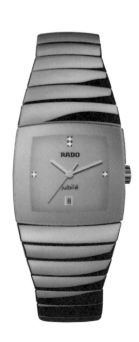

SentryGlas 夾層玻璃與 Gorilla Glass 強化玻璃

Apple 品牌的玻璃質感活用術。

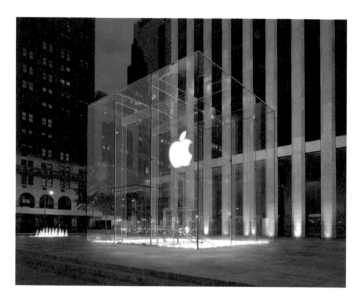

這是紐約第 5 大道的 Apple 旗艦店。入口及往地下店內延伸的樓梯幾乎都是以玻璃打造。這是由杜邦公司製造,使用在玻璃中間膜與玻璃之間重覆重疊好幾層的「SentryGlas 夾層玻璃」來確保強度,使其不易破裂,即使破裂,碎片也不會到處飛散。

　　Apple 直營店的一大特色就是**玻璃**。直營店的門面與階梯,都會採用玻璃來作為 Apple 代表尖端科技的象徵。

　　例如位於美國紐約第 5 大道的 Apple 旗艦店的玄關,是由每邊約 10 公尺的玻璃立方體構成,而且只有用 15 片玻璃板來組成這個立方體。事實上,在 2011 年重新裝潢此玄關之前,在相同大小的立方體上一共使用了 90 片玻璃。雖然後來 Apple 大量減少玻璃用量,但是光是為了現在的外觀,至少就花費了相當於 5 億日圓的裝潢費用。

Apple 店內的樓梯也大量使用玻璃，從樓梯踏板到踏板側面的支撐架都是玻璃製。此玻璃階梯的發明者和專利擁有者就是 Apple 的創辦人 Jobs。

由於採用一般不會使用的大面積玻璃板作為室外裝飾材料，而且連需要承受較大負擔的踏板也採用玻璃，所以必須要有提升玻璃強度的技術。

製作 Apple 店面用的玻璃面板，是來自德國的 Seele 公司。將 Seele 生產的玻璃與美國杜邦生產的特殊樹脂（以下稱為「中間膜」）重疊好幾層來做出高強度的玻璃。使用的中間膜材料名為「SentryGlas」，經過這種加工後的玻璃可承受較大的衝擊，即使玻璃破碎後，碎片也不會到處飛散。

此外，由美國康寧公司所生產的「Gorilla Glass」玻璃也很有名，它被用於 iPhone 等產品的觸控面板上。但由於它的硬度太高，所以擁有這項材料的廠商當初也找不到合適的用途，現在才被用在智慧型手機的表面玻璃上。經材料廠商與手機公司共同開發後，製作出具有纖細質感與獨特觸感的產品。

Apple 公司的要求不只是玻璃，就連鋁、不鏽鋼等用在智慧型手機等產品上的材料，幾乎都是經過 Apple 公司獨特的要求所製造出來的訂製品。這是因為一般的材料無法滿足 Apple 公司所追求的質感，Apple 就是秉持著超高品質的堅持在開發產品。

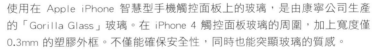

使用在 Apple iPhone 智慧型手機觸控面板上的玻璃，是由康寧公司生產的「Gorilla Glass」玻璃。在 iPhone 4 觸控面板玻璃的周圍，加上寬度僅 0.3mm 的塑膠外框。不僅能確保安全性，同時也能突顯玻璃的質感。

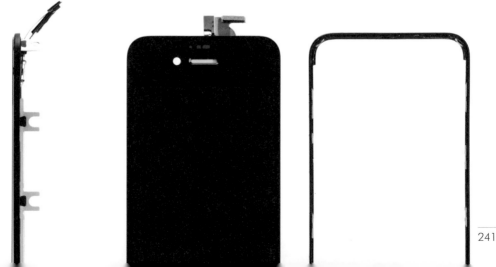

螢光玻璃「Lumilass」

被紫外線照射時會發出美麗光芒的玻璃。

住田光學玻璃公司是專門製造數位相機與藍光錄影機使用的非球面透鏡以及光纖等高科技光學零件的廠商，他們現在正積極開發能應用於建材與室內裝潢相關領域的新型玻璃材料，作為新的事業支柱。

該公司希望能做出能讓設計師、建築師及商品開發者都感興趣的材料，包含光纖與特殊功能的玻璃等等。在參觀該公司的展示間時，可聽到各種有趣材料的介紹。

全世界僅此處才有的材料

例如右頁中閃耀著美麗光芒的玻璃彈珠，在紫外線照射下，會根據光的波長發出紅色、藍色、綠色的光芒。若將顏色混合、使其發出白光，還可以做成光纖。

可以應用這種材料的產品非常多，例如在光線較陰暗的酒吧、俱樂部、或是卡拉 OK 等場所中，看見發出各種光亮顏色的杯子，就能知道誰用哪個杯子，可作為方便識別的標記。若將這些杯子一字排開，使用黑光照射，還能有吸引目光的效果。

雖然還在研發階段，但該公司仍繼續開發出各種獨步世界且具備多元功能的玻璃。例如前述被紫外線照射到就能發光的玻璃，再為它加入蓄光的功能；或是像磁鐵般具有磁性的玻璃。

為了拓展這些材料的用途，該公司希望能多與設計師溝通。只要有任何新創意，都願意試著洽談合作。

用黑光等紫外線照射玻璃，就會發出各種顏色的光。這是因為這種玻璃具有將紫外線轉換成可視光的功能。目前正在開發可蓄光的玻璃。

半透鏡

是鏡子還是玻璃？可以依環境變化產生不同視覺效果的板子。

為了賦予產品新鮮感，有時會結合透明感與金屬感，例如採用「半透鏡」材質。這類材料已經活用在各種產品的零件上，比如組合音響、汽車音響的面板部分，或是行動電話等。

半透鏡平常看起來像鏡子，但如果在內部點燈，光線就能穿透材料，同時具有發揮設計感與功能性兩方面的效果。例如行動電話上的透明零件、太陽眼鏡等產品，皆是應用這種技術。有時也會用於建築物的玻璃上，稱為**熱反射玻璃**，具有可調整射入室內光線量的功能。

半透鏡的組成，是在透明材料的表面塗上薄薄的金屬膜，使其擁有透光率。簡單來說，不僅可以反射部分光線，還能使剩下的光線穿透。如此一來，就會兼具鏡子與可透光玻璃的功能。

假設半透鏡的透光率為 40%，表示有 40% 的光線會穿透到另一側，剩下的 60% 光線會被反射回去。因為從明亮側只會看到被反射回來的光線，所以看起來就像是鏡子；而從較暗側會看到從明亮側穿透過來的光線，所以看起來就像是玻璃。

製作半透鏡的兩種方法

製作半透鏡的方法，大致可分為兩種：一種是使金屬直接附著上去形成薄膜，另一種是事先製作出金屬箔後再貼附上去。

使金屬直接附著上去的方法，通常是使用**真空蒸鍍**或**濺鍍**。**真空蒸鍍**是在真空裝置中將金屬加熱，當它蒸發成金屬蒸氣後，再放入成型品讓金屬附著上去。這就像是使用鍋子把水煮開後，水蒸氣會附著在蓋子上一樣。

至於**濺鍍法**則是在成型品的表面做出金屬膜，它是應用在真空中放電所產生的濺鍍現象。由於濺鍍需要很大的能量，使金屬原子快速地撞擊材料，因此形成的皮膜表面非常平滑且強韌。加工效率高，所以不會浪費資源並能維持安定的品質。這種方法經常用於在 CD 或 DVD 的金屬膜。

另一方面，貼附金屬膜的方法，可採用**熱壓印**。薄膜一般在基底膜上，是由分模層、金屬薄膜層與黏著層所構成。其中，金屬薄膜層是由真空蒸鍍或濺鍍在薄膜上形成金屬膜，與可產生半透鏡效果的金屬薄膜層進行熱壓印的成型品。進行壓印時可將基底膜轉印至成型品上。

選擇加工方法時，會依照成型品的形狀、材料以及所需的半透鏡尺寸來決定。適當地使用半透鏡，可以提高產品特色或提高 ON/OFF 的辨識度，在設計上會發揮有趣的效果。近年來，由於具有高亮度與各種顏色的 LED 不斷出現，使半透鏡技術應用在產品上的用途變得更加廣泛了。

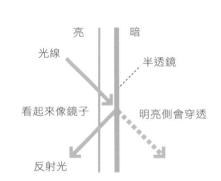

依據光線的方向不同，會分別呈現如鏡子或玻璃般的效果。

應用半透鏡的蛙鏡與太陽眼鏡。

再生玻璃

將廢棄的螢光燈變成美麗的玻璃製品。

下圖中具有厚度的玻璃，就像是剛切割好的四方形冰塊。這是日本石川縣金澤市的 SAWAYA 公司所生產的產品。

SAWAYA 公司是創立於 1974 年的電工業者。除了銷售燈泡與燈具外，從 2000 年起將用過的螢光燈管回收再製造產品，產生新事業。

在此介紹的玻璃製品，都是以要廢棄的螢光燈管為原料而製造的。

在日本，估計一年大約有 6 萬噸的廢棄螢光燈管。雖然日本經濟產業省規定的資源回收物品中，螢光燈管也列為回收項目，但是目前燈管的回收率只有 10% 左右。

可用於建材、門牌或招牌等的玻璃塊「Bririck」。可藉由表面加工或著色來改變質感。尺寸大小：長、寬皆為100mm、高 50mm。

藉由加工讓廢棄物重生

SAWAYA 公司的優勢不僅是使用廢棄的螢光燈管來節省成本，還擁有將螢光燈管內所含有的水銀與螢光物質去除的技術。將已去除金屬成分的廢燈管碾碎後熔解，就能重新製成全新的產品。

在兼具展示功能的工作坊裡，擺設了許多具有高透明度，很難想像是以廢棄螢光燈管為原料所製造出來的玻璃製品。下圖是以 SAWAYA 公司的再生玻璃為原料，由松德硝子公司製作的「e-glass」玻璃杯。它擁有柔順的外型與玻璃本身的重量，使得拿在手上時非常順手。若仔細察看，就會發現玻璃上有許多細小的氣泡，而且玻璃本身散發出淡淡的綠色。

SAWAYA 公司認為：「或許有人比較喜愛無色透明的玻璃，但其實淡淡的綠色才是玻璃本身具有的顏色」。觀察使用在建築物上的玻璃剖面，就能發現玻璃本身是綠色的，這是因為玻璃含鐵的關係。

SAWAYA 公司在銷售再生玻璃建材與雜貨的同時，也接受訂製品或量產品的訂單。藉由表面處理，除了可選擇要有光澤或消光處理，也能上色，使玻璃表面出現各種圖樣。

在左頁圖中，位於左下最前面的方塊，是只在背面塗上顏色，而後面的方塊則是只在側面塗上顏色。就算使用相同材質的方塊，只要使用不同的上色方式，看起來的感覺就不一樣。藉由刻意增加玻璃中的氣泡數量，就能呈現出接近粉彩色等較淡的顏色。

松德硝子公司的「e-glass」玻璃杯。採用 SAWAYA 公司提供的再生玻璃來製作。

先進材料・
環保材料

■ 拓展材料的可能性・技術研究

丹寧材質的家具

讓老舊牛仔褲搖身一變，成為具有獨特質感的家具。

從遠處看以為是青銅製的凳子，觸摸後卻有溫暖柔軟的質感，令人因為觀感迥異而大吃一驚。其實，製作這張凳子的材料幾乎都是老舊的牛仔布料。

這是由專營家具製造與販售的 abode 公司與家具設計工房「acaciakagu」的設計師上原理惠共同開發的「SPIKE」凳子，底下簡介它的製法。

首先將回收廢棄的牛仔褲等丹寧布材料拆解，變成如左下圖所示的棉花狀。接著混入 PP（聚丙烯）（右下圖）壓製成毛氈狀，再加熱壓縮，使強度達到適合製作成家具的板材。

將纖維製作成板材的成型技術，是由京都工藝纖維大學的纖維再生技術研究中心所研發的技術。過去他們也曾將舊衣布料混合壓固成板材，但是這些板材有著共同的缺點，就是都會在灰色中摻雜著其它顏色，所以「消費者從外觀就會很明顯地看出使用了回收材料」（abode 公司代表人吉田剛）。

丹寧布呈現的魅力

運用丹寧布，可以製作出能呈現藍色之美的板材。剛開始的商品是凳子（右頁圖），接著會再開發衣帽架等各式家具。目前也有其他廠商想用這種材料來開發新商品。

將廢棄的牛仔褲以**再生毛**處理加工成棉花狀，再將棉花狀纖維壓製成毛氈狀，混入 PP（聚丙烯）後壓縮成可製作家具的板材。目前除了圖中的凳子外，衣帽架也即將販售。

這種丹寧板材的加工性與木材幾乎相同，只是在高速裁切時，丹寧板材的切口更易燒焦，所以裁切後的切口必須經過研磨。而且丹寧材料的著色性也與木材相同，上色也很容易。另外，除了丹寧布，將來也打算開發不同種類的纖維來製成產品。

最近 UNIQLO 或是被稱為「快速時尚」的平價服飾品牌非常流行，當服飾被大量購買，之後被廢棄的衣物量也會更明顯。因此纖維回收的重要性與日俱增，希望能有更多擴展其用途的新提案。

【丹寧製板材的價格】

約 **4000** 日圓／每平方公尺

※凳子的厚度只有 2 公分

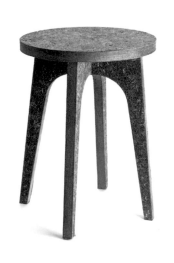

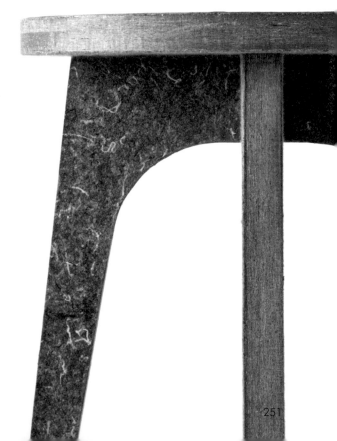

碳纖維

只有碳纖維才辦得到的驚人薄度。

使用 9 片 0.2mm 碳纖維製作的原型。每張凳子的售價將定在 10 萬日圓以下。

什麼是碳纖維？

常用的**碳纖維**是指 **FRP（纖維強化塑膠）**中的 **CFRP（碳纖維強化塑膠）**。FRP 是埋入纖維作為補強材料的合成樹脂複合材料，而 CFRP 是使用碳纖維的合成樹脂複合材料，質量輕盈，抗彎折度與耐腐蝕性皆高。上圖為薄片狀碳纖維。

　　右上圖是設計團隊「MILE」製作的凳子原型，使用碳纖維完成薄度驚人的產品。原本開發的產品是打算使用鐵或曲木來製作家具，後來發現這兩種材料的設計自由度很低，而且市場上已經有太多鐵或木製家具，很難做出差異化。

而由於碳纖維仍存有各種可能性，所以最後決定採用它。

　　而 MILE 的開發夥伴，是位於日本關西地區，擅長用 **FRP（纖維強化塑膠）**製作產品的廠商「茨木工業」。

碳纖維的成型法

步驟 1 正在製作試作用的木模，並且修整凳子的腳。

步驟 2 正在使用木模讓碳纖維成型。

步驟 3 將整個模具放入壓縮袋，抽掉空氣後成為真空。

步驟 4 用高壓釜（以電熱器加熱，並施加壓力）加工 6 小時。

步驟 5 從高壓釜中取出。

步驟 6 撕下離型膜。

步驟 7 修整、研磨毛邊部分。

步驟 8 暫時固定，再以環氧樹脂接著劑黏著。

　　茨木工業擅長使用 **FRP**（纖維強化塑膠）來製造文具、火箭用零件等製品，光是碳纖維製品的收入就佔了公司總營業額的三分之二。碳纖維的價格相較於 20 年前，已降到原價的五分之一，因此用來當作家具材料的可能性愈來愈高。

　　碳纖維的特性是比重比金屬輕而且非常堅固，經常用於打造飛機機身。這個凳子就是一種強調碳纖維特性的設計。它將超薄帶狀的碳纖維材質椅腳加以組合，藉由扭轉帶狀椅腳的形狀，展現出平面的美感，完成的作品並不像一般帶有編織花紋的碳纖維製品，而是擁有極簡的設計感與霧面的消光質感。

塗裝

表面塗裝厚度僅奈米單位，改變表面處理常識的噴塗技術。

塗裝是替產品上色或加上表面保護塗層時最常見的方式，操作方式是用噴槍將塗料噴在產品上。近年來在行動電話的噴漆方面漸趨多層化與複雜化，比如會重覆 4～7 次的塗層。因為塗層的厚度被要求達到奈米等級的精度，因此需要更先進的塗裝技術。最左邊的手機是採「**漸層塗裝**」，左邊數來第 2 及第 3 支手機則是「**仿電鍍塗裝**」，第 4 支是「**波浪塗裝**」，最右邊則是「**MAZIORA 塗裝**」。

NTT DOCOMO 公司過去販售過的手機「FOMA N906i μ」（製造商：NEC），採用藍寶黑與石榴紅 2 種顏色，是由塗裝廠「島新精工」所開發的漸層塗裝。

這支手機是以多層塗裝來製造出漸層的效果，比如漸層藍色一共上了 4 層塗裝。調色時，是在黑色的底色中混入藍色的玻璃粒子，在顏色較亮的部分約有 30 微米的厚度，用來呈現出

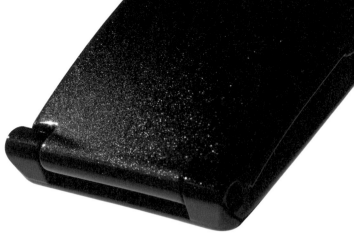

NEC 採用漸層塗裝的「FOMA N906i *μ*」手機。　　　　「FOMA N906i *μ*」手機背面的漸層塗裝。

漸層色中明亮的感覺；顏色較暗的部分厚度大約是 2 微米。整體塗裝顏色從深到淺，共有 20 種層次的厚度，最後再塗上透明塗裝及 UV 塗佈。可以一次大量生產幾萬台，甚至幾十萬台，過程中完全不需要印刷，只用噴槍來完成整個塗裝流程。

在塗裝上追加功能

該公司的塗裝不只上述款式，到目前為止，他們已塗裝過許多廠牌的手機了。島新精工不只滿足廠商塗裝的需求，還積極從事技術改良，開發手機以外的塗裝市場。

例如最近開發的塗裝，是**仿電鍍的金屬塗裝**。不只可以在塑膠或金屬上塗裝，還能塗在皮革或合成橡膠等各種材料上來呈現金屬感，用途非常廣泛。

另外，由於塗裝面非常薄，所以也能呈現半透鏡的效果，比如可以從背面透出 LED 光線。

一般**蒸鍍**的良率只有 5～6 成，因為蒸鍍時必須放入真空鍋爐中做表面處理，蒸鍍面的尺寸有限，導致良率很低。但島新精工的塗裝良率據說高達 9 成 5，而且塗裝時從一開始的表層處理至最終的塗層加工，都在同一條生產線上完成，因此能夠降低成本。

島新精工目前仍不斷研發更高階的塗裝技術，例如容易擦拭指紋的塗層，或是厚度只有 10 微米，但刮傷後卻能自動修復的塗裝。對現今要求以奈米為單位的精密塗裝而言，唯有最高階的塗裝技術。才能充分發揮塗料的功能。

蛋白質粉末

天然蠶繭也能做出皮革質感。

要讓已經進入市場成熟期的商品能夠大賣，課題就在於能否讓客人光是擁有產品就感到喜悅。尤其是能長久使用的商品，必須嚴選較好的材料來提高客戶滿意度。其中，**蛋白質粉末**是現在很受矚目的材料。

NEC（NEC Personal Products）販售的筆記型電腦「LaVie RX」，在與手直接接觸的護腕墊以及攜帶時最容易觸摸到的液晶底座，都塗佈了具有高吸濕、高脫濕特性的蛋白質粉末來當作基底的塗料，這樣一來會產生微濕潤的手感。為了讓手感更順手，他們還在有蛋白質塗裝的地方做了表面紋理的加工。

這樣做的目的，是讓手會觸摸到的部分，可以與其它部分有明顯的區隔。例如讓筆記型電腦的框架表現出金屬感，而手會觸摸到的部分則盡可能有柔軟的觸感，藉由這種明顯的區隔，即可襯托出彼此的質感。

● 蛋白質粉末也有許多種類

牛皮		過去最常用來製成蛋白質粉末，但由於品質不穩定，現在較少使用。
絲綢		大多用在重視吸附與排出濕氣的用途。對印表機墨水的適應性也很高。
蛋殼膜		含有大量被稱為「**羥脯氨酸**」的氨基酸，有促進肌肉成長的效果。尚未被拿來做成塗料。

其他還有將羊毛、貝殼、茶葉等弄碎成粉末狀來當作材料使用的情況。

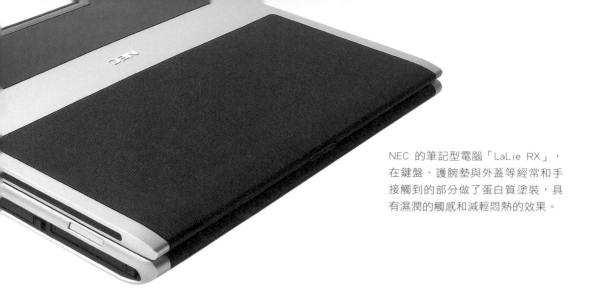

NEC 的筆記型電腦「LaLie RX」，在鍵盤、護腕墊與外蓋等經常和手接觸到的部分做了蛋白質塗裝，具有濕潤的觸感和減輕悶熱的效果。

除了手感還有其他優點

所謂的**蛋白質粉末**，到底是什麼樣的材料？其實就如字面上的意思，是敲碎成粉末的蛋白質。可以使用牛皮、絲綢以及蛋殼上的蛋殼膜等成分作為基底。除了可當作塗料，也可以混入樹脂使用，另外也有混入蛋白質粉末的布料。

使用蛋白質粉末的目的，幾乎都是為了使觸感變柔軟，並提高吸濕和脫濕功能。若將蛋白質粉末加入衣物，就能使肌膚的觸感變好，解決因潮濕或汗水造成的黏膩感。

製造與販賣蛋白質粉末的「出光興產」行銷部長金原康行表示：「若使用不同的原料粉末，還能做出其它功能」。除了蛋白質以外，還可以使用貝殼及茶葉等的粉末來做塗裝。

以上述的粉末作為基底，可以生產出各種產品，比如合成皮革，或是應用在 CD-R 光碟片的印刷面。蛋白質粉末具有提高製品的墨水吸收性，以及不易溶於水、發色性良好等特性。目前已應用在「TOYOTA Prius」油電混合車與「NISSAN Fuga」車款的內裝。

作為蛋白質粉末基底的材料，大多是廢棄物，所以是非常環保的材料。只是，與一般的塗料相比，蛋白質粉末的原料費用大約貴了 2 倍左右，在強度方面也低了 10～15%。

若與天然皮革相比，將皮革用在工業產品時，通常會有加工耗時費力以及品管等問題；若使用蛋白質粉末，就只需要擔心成本高一點的問題。

水轉印加工

可呈現豐富質感，比如真實的木質紋路。

使用「E-CUBIC」加工的樣品。藉由立體感與
光澤的差異來呈現多元豐富的質感。

也可以轉印木紋以外的圖樣

水轉印加工簡單來說，就是在水中將水溶性樹脂上的圖案轉印到產品上，達到裝飾表面的加工法。優點是可以將圖形轉印至形狀複雜的產品上，所以經常應用在木紋飾板或家具中。

「Taica」公司是專營水轉印加工的廠商，他們開發出新型的水轉印加工技術「E-CUBIC」，這比原有的水轉印加工效果還增加了立體的視覺效果。例如在木紋圖形中，可加深樹紋的顏色並讓其他部分顯得較明亮，使整個圖案看起來更接近真正的木頭紋路。而且一般的水轉印加工，在轉印後還需要進行塗裝，但是「E-CUBIC」不需要上漆，減少了溶劑的使用，所以更能為保護環境盡一份心力。

該公司仍持續改良這項技術，比如除了木紋圖形外，還開發其他各種圖樣，而且已經能做到大面積的加工，並將此項技術應用在汽車外裝、橋樑的飾板、冷氣機面板等產品。此外，還能應用於小量低成本的生產流程，比如模具加工。

人工肌肉「纖維型形狀記憶合金」

纖維型驅動器，提高超小型機器人的可能性。

這隻機器蝴蝶的翅膀能上下拍打，這不是因為馬達或磁鐵，而是因為安裝在身上的 2 條金屬纖維。它是應用形狀記憶合金的產品，具有通過電流就會收縮、停止電流就能伸展的功能。

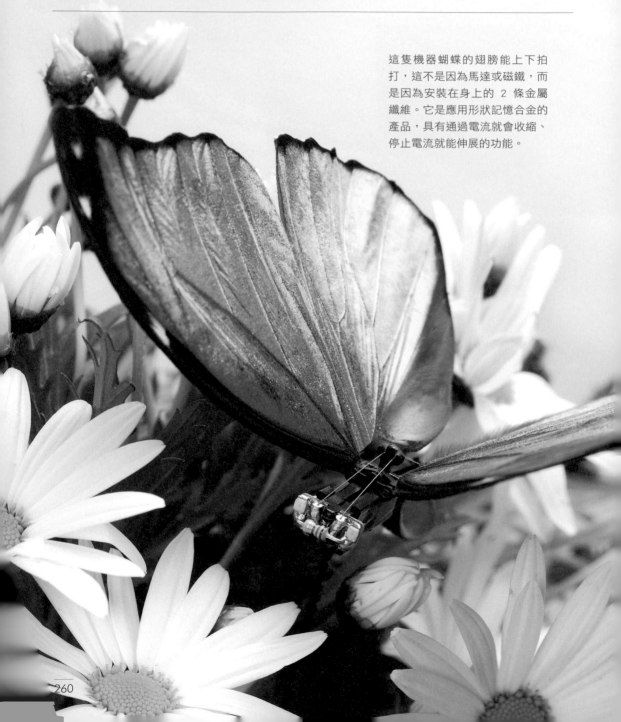

左頁中仿生蝴蝶拍動翅膀的動作，是由 1 條直徑為 0.1 公尺的**纖維型形狀記憶金屬**在主導。下文將**纖維型形狀記憶金屬**簡稱為**金屬纖維**。當電流通過時，金屬纖維就會收縮；斷電後金屬纖維會恢復原狀。而且擺動翅膀的動作非常生動，是使用馬達或齒輪等機關無法做到的小型尺寸。

負責開發 LED 燈具的 TOKI 公司，目前正在推動這類人工肌肉的實用化，並將此產品視為該公司下個世代的主流事業。

這種金屬纖維材料，主要是以鎳、鈦等金屬所製成，可以做成如肌肉般鬆弛與收縮的纖維型動力裝置。雖然從放大後的圖上很難看出來，其實翅膀拍動時的動作是非常寫實的，這也是其他動力裝置無法做到的。

這種纖維有如同尼龍繩般充滿彈性的外觀，而且有 5% 的伸縮率，當通電加熱後，就會以很強的力量收縮，變得像鋼琴線般堅硬。關掉電流後熱度就會下降，金屬纖維就會變得柔軟，伸展回到剛開始的長度。

根據該公司的測試，這種金屬纖維已經可以達到 3 億次的伸縮運動。為了滿足更大伸縮率的需求，還準備了線圈狀的金屬纖維。

尋求有創意的工程師

只要使用金屬纖維與簡單的機構零件，就能使左頁的仿生蝴蝶拍動翅膀。由於不需要使用大型零件，且能做出生動又自然的動作，因此適用於小型且輕量的產品，或是重現昆蟲或動物行為的用途。例如微型機器人、仿生蝴蝶、開關置物櫃的零件…等。

這種技術已花了 20 年，好不容易才得以實用化。目前研發中所遇到的問題，大多是工程師不知道該如何將這種材料應用在實際生活中。接下來，期待會有更具創意的工程師出現。

超高強度水凝膠

能在水中隱形的新材料，擁有無限的可能性。

「GEL-DESIGN」公司的社長附柴裕之先生正在介紹一種新材料。他微笑著將裝水的燒瓶拿到記者面前說：「請試著將手伸到水裡」。

記者戴上手套後，將手指伸進燒瓶中的水裡，才發現原以為只有裝水的燒瓶裡，竟然還有一個直徑數公分的透明球體。只是看起來就像什麼都沒有一樣，就像球體在水中隱形了。這是該公司與北海道大學理學研究科共同研發的材料：**超高強度水凝膠**。根據附柴社長的說明，「這種凝膠 90% 以上的成分是水，所以折射率與水相同，放在水裡就像是消失了一樣」。

由於凝膠的成分幾乎都是水，附柴社長說：「這種凝膠也可以拿來插花」。在日經設計編輯部與該公司的協助下，試做了左頁的花瓶（註1）。它看起來就像將一朵花插在冰塊中，而花朵就像浮在水中，散發出不可思議的美感。

亦可應用在人工皮膚上

廣義來說，這種凝膠和用在軟式隱形眼鏡或紙尿褲的高吸水性樹脂算是同類。到目前為止，這類型的材料都非常容易損壞，但北海道大學與該公司卻成功開發出強度與樹脂相當的新材料。這是根據生體組織**軟骨**的特徵而開發出來的，可以應用在各種工業產品上。舉例來說，如果將這種凝膠做得很薄，就能開發出表面磨擦力很低、像鰻魚般滑溜的材料；也可以應用在機器人的人工皮膚等方面。

基本上，這個球體只要放在乾燥的地方，其水分就會流失，大約 2～3 週就會縮小到原本十分之一的大小，還會變得硬梆梆的。但只要再放入水中，數小時後就會恢復原來的樣子。

「GEL-DESIGN」公司靈活運用與北海道大學共同合作的研究成果，並且與提供技術支援的創投公司企業共同開發出具功能性的高分子凝膠。近年來，他們非常積極地進行有關這類凝膠的改良研究與實用化，比如成為能呈現各種顏色的凝膠，或是具有可透過溫度或電流來收縮的功能，以及可自由調整軟硬度等等。期待這項新材料日後能在各種領域嶄露頭角。

註1）這個花瓶是「GEL-DESIGN」公司為了本書的攝影而特別製作的，市場上並沒有販售。

90% 以上由水所構成的凝膠。是北海道大學理學研究所與「GEL-DESIGN」公司共同研究的成果。該公司也開發並販賣使用這類凝膠製成的產品。

蜂巢材料

蜂巢材料的優點不僅是重量輕與強度高而已。

鋁蜂巢板（Aluminum honeycomb）

除了當作結構材料，蜂巢結構體的用途還有很多。比如它具有能將風向改成直線流動的作用，因此可以應用在空調設備上；此外還具有使光線擴散的特色，所以也經常用在照明設備上。

芳綸紙蜂巢板（Aramid honeycomb）

在製作芳綸紙時，加入合成樹脂就可以增加它的密度與強度。其重量輕、強度高，適合用在飛機與火箭的結構中。

蜂巢材料（Honeycomb）

上方就是各類蜂巢結構的圖片。蜂巢結構如同字面上的意思，是採用蜂巢形狀的結構體，通常是使用鋁、芳綸紙或其他紙材製作成大量的六角形柱，再將其集合而成的結構，常用於製作三明治板。若拿鋁蜂巢板與相同硬度的鐵板、鋁板來比較，會發現鋁蜂巢板的重量輕了很多，因此它經常被用於結構材料。

為什麼有很多設計師都會採用蜂巢材料來做設計呢？首先，這是因為它有很多優質的特性。蜂巢材料的結構密度低、重量輕、結構力強、硬度佳，所以經常會用在飛機、新幹線或建築物的結構中。

蜂巢材料還有吸收衝擊力的功能，所以也有應用在汽車的衝撞測試。在蜂巢結構牆被撞凹的同時，其蜂巢結構不僅能吸收衝擊力，而且可以維持被撞凹的形狀，以利收集測試數據。

蜂巢材料之所以能抓住設計師的心，另一個原因就是具設計感的外觀。許多設計師很喜歡蜂巢材料外觀那整齊劃一的六角柱形狀，即使不多做表面處理，也能直接應用在產品上。而且，當你拿剪刀剪開蜂巢材料時，裁斷的剖面處會立刻重新展開，看了會讓人有莫名的感動。

取得蜂巢材料的問題

不過，蜂巢材料的問題在於取得相當困難，因為它原本的用途是用在飛機結構材料中，由於訂單數量太少，很少有廠商願意接。其中「昭和飛機工業」算是一家比較特殊的公司，無論多少批量的訂單都願意接受，所以聽說擁有許多設計師客戶。

由於有些蜂巢材料是飛機專用的，所以一般不容易取得，不過紙蜂巢板的取得倒是容易許多。了解這項材料後，各位設計師們開始來開拓新用途吧！

紙蜂巢板（Paper honeycomb）
根據自然界的蜂巢結構原理製作，使用接著劑將紙互相黏貼，使其連接成多個六角柱。常用在建材、家具的芯材中。

除了用於結構材料，蜂巢結構還具有整流功能，可以改變空氣流向，使通過孔穴的空氣變成直線前進。另外，鋁蜂巢板還能使光線擴散，讓亮度變得柔和。

3D 列印 ❶

以平價的 3D 列印機進入材質革命時代。

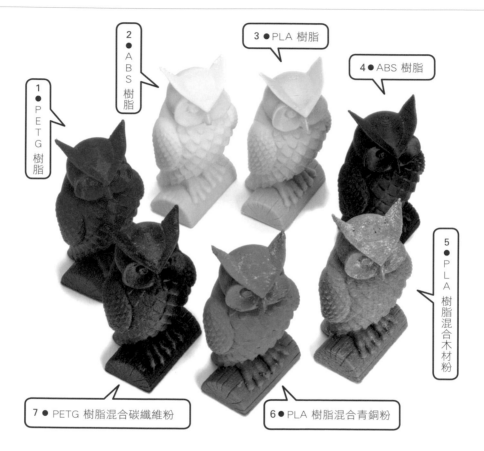

2 ● ABS 樹脂

3 ● PLA 樹脂

4 ● ABS 樹脂

1 ● PETG 樹脂

5 ● PLA 樹脂混合木材粉

7 ● PETG 樹脂混合碳纖維粉

6 ● PLA 樹脂混合青銅粉

「K's DESIGN LAB」使用 4 種 3D 列印機製作的貓頭鷹模型，每個形狀都一樣，只有顏色與材質不同。

1 ● 輸出時使用的 3D 列印機

編號	製造商	商品名
1、3、7	Makerbot	Replicator2
5、6	MUTOH	MF-1000
2	MUTOH	MF-2000
4	Afinia	H479

※以上機型都是採用熱熔融積層的方式列印。

在 PLA 樹脂中混合青銅粉而輸出的貓頭鷹模型，剛輸出（左圖）與研磨過後的結果（右圖）。藉由研磨可提升質感。

家用型的平價 3D 列印機，可用的材料越來越進化了。左頁介紹的 7 個貓頭鷹模型，是原雄司社長率領的「K's DESIGN LAB」製作的，他使用 4 種 3D 列印機輸出，每個立體模型的顏色與材料也大異其趣。

在這些模型中，有在樹脂中混合碳纖維的製品（7），也有混合青銅粉的金屬質感製品（6）。其中一個淺褐色的貓頭鷹（5），是使用混合木材粉的樹脂輸出的，因此拿起來感覺較輕，但是卻有木材的質感。由此可知，只要使用市面上的平價 3D 列印機，就能輕鬆地製作出各種立體模型。

在 3D 列印機使用的材料之中，也有能如橡皮般伸縮的材料，以及陶瓷材料等等。以往大家對 3D 列印機的印象都是用於試作樣品，今後若能處理更多元化的材料，勢必也能活用此技術來製作實際販售的產品。

市面上的家用平價 3D 列印機，主流材料是 **ABS 樹脂**與 **PLA 樹脂**。**ABS 樹脂**具有黏性，耐久性、耐衝擊性、耐熱性都很好，而且造型後容易加工，這是 ABS 樹脂的一大優點。

PLA 樹脂則是取自植物，黏性比 ABS 樹脂低，成品也較硬。因此，以 PLA 樹脂輸出的模型比較容易磨損，不容易做塗裝加工，耐熱性也較低。

不過，一旦將 PLA 樹脂與其他粉末狀素材混合，即可輸出具不同質感的立體模型。例如前面介紹的貓頭鷹模型（5）、（6），就是使用 PLA 樹脂混合木材粉與青銅粉，就能表現出和樹脂完全不同的質感。

除此之外，還有 **PETG** 這種樹脂，是適用於 3D 列印機的新材料，它比 ABS 樹脂與 PLA 樹脂的黏性更強，而且造型時不會產生難聞的氣味，這也是一大特色。

3D 列印機已經漸漸平價化和普及化，以可輸出 15cm 立體模型的機種為例，目前只需要約 5 萬日圓即可購得。此外，以往大家都認為 3D 列印非常費時，但目前市面上已經出現能快速列印的機種，僅須 5～6 分鐘即可輸出高 2cm 左右的立體模型。隨著 3D 列印技術的持續進化，產品製造的專業與業餘分界會越來越模糊，距離人人都能做產品的目標也越來越近了。

3D 列印 ❷

利用 3D 列印機打造出前所未見的質感。

上圖中像是刺繡在牆上的白色簽名，仔細一看才會發現並非使用絲線刺繡，而是巧妙地用樹脂塑造出來的。這是由「YOY」設計工作室與 3D 造型及檔案製作專家團體「K's DESIGN LAB」新提案的「WALL STITCH（壁面刺繡）」。

上述的刺繡文字與標誌，是活用了最新的建模技術，在 3D 原始檔中打造出如同刺繡般的紋理，然後用高精密度的 3D 列印機以高解析度輸出檔案，就成為最終的作品。

1 看起來彷彿刺繡，其實是用 3D 列印機輸出的樹脂模型。

2 這是由東京大學生產技術研究所的山中俊治研究室所打造的花磚。

就算是厚度僅數公釐的超薄物件，也只要短時間即可製成，而且即使是高精細度的 3D 列印機，也不須花太多成本，這正是用 3D 列印才做得到的手法。以往在設計領域中，3D 列印大多只用於試作樣品，隨著 3D 列印機進化至此，已發展出獨特的表現手法。

東京大學生產技術研究所的山中俊治研究室，在 2014 年 10 月開辦的「Research Portrait01 鈦金屬／3D 列印－材料原石」展示會中發表了如圖 2 的花磚。這是使用「**積層製造**」型的 3D 列印機輸出，再用紫外線凝固白色樹脂，使其變成半透明狀。利用此特性，將所有積層凝固成半透明的部分，再將花磚層中的白粉直接鎖在裡面形成白色部分，透過調整透明與不透明的濃淡變化，而產生花磚圖樣。

這個例子就是因為了解材料與加工方法的特性，才能呈現出前所未見的美麗成果。期待今後大家能持續發揮 3D 列印技術的特性，誕生更多令人驚艷的表現。

到目前為止，像是簽名這類只需少量製作的製品，如果要做成立體製品，都必須花費成本**開模**（製作模具以便生產立體產品）。若改用 3D 列印，就不需要製作模具了。

先進材料・環保材料篇

3D 列印 ❸

用全彩 3D 列印機直接製作商品。

以石膏型的全彩 3D 列印機，輸出日本浮世繪大師葛飾北齋的作品「富嶽三十六景」，完成這幅「可用手欣賞的畫」。這種可透過觸摸來鑑賞的畫作，是專為視障人士開發的。至於搭配的木製畫框，是先請插畫家製作 3D 檔案，再以該檔案為基準，用雷射切割機慢慢削切製作而成。
提案‧監修：大內進（NISE）
企劃‧設計‧製作：K's DESIGN LAB

3D 造型及檔案製作專家團體「K's DESIGN LAB」於 2015 年 5 月，在東京二子玉川地區的蔦屋家電二子玉川店，開辦了「FUTURE LIFE EXHIBITION／3D 數位與近未來的製造技術」展。在此展示了這幅「可用手欣賞的畫」，它是使用石膏型的全彩 3D 列印機，輸出浮世繪大師葛飾北齋的作品「富嶽三十六景」。

這種「可透過觸摸來鑑賞的畫」是專為視障人士開發的。由於石膏在剛輸出時的狀態並不安定，所以在輸出後還要再進行「**含浸處理**」（將內部孔隙密封的技術）以及後續加工。至於搭配的木製畫框，是先請插畫家製作 3D 檔案，再以該檔案為基準，以雷射切割機削切製成，畫框的材料是山櫻木。將畫作輸出成全彩立體畫本來

在二子玉川的蔦屋家電舉辦的企畫展「FUTURE LIFE EXHIBITION／3D數位與近未來的製造技術」中，販售了以金屬粉末燒結技術的 3D 列印機所製作的鈦金屬手錶。

就是 3D 列印機的功能之一，但是若能與木材等不同材質結合，作品的表現就會變得更加豐富。

也能用可以吃的材料來列印食物

3D 列印技術近年來蓬勃發展，不再僅限於單一材料，現在市面上也有可混用多種材料輸出的 3D 列印機，並且也已經有能全彩列印，同時光輸出 1 次即可做出柔和外觀的機型。最近台灣的「三緯國際 XYZprinting」公司，還發表了能以可食用素材輸出食物的 3D 列印機，用穩健的步伐持續向全新領域邁進。

如何製作樣品模型？

「METAPHYS 膠台」的樣品模型

樣品模型（Mock-up）是指設計時的試作品。在設計的各個開發階段，需要做出各式各樣的樣品模型來改良設計。比如在開發初期，大多是由設計師將產品的三視圖貼在保麗龍上，再自行切割成樣品模型，目的是捕捉出大致的形狀與體積，來揣摩設計概念。

等到確定形狀的細部後，再使用 **3D CAD** 軟體來建模，轉檔後就可以使用 **RP 技術**來確認更精細的形狀（如上圖）。最近也有愈來愈多案例，是跳過一開始用紙或保麗龍製作模型的步驟，而直接進入 3D CAD 軟體繪圖並進行設計檢討，最後再以 **RP 技術**做出來確認產品形狀。

RP 製造技術包括 **SLA（光固化立體造型）**使用雷射將紫外線硬化性塑膠固化成型、**SLS（選擇性雷射燒結法）**將粉末狀材料燒結固化成型、**LOM（疊層實體製造）**、將薄紙切割疊層而成型的**紙積層**…等種類。目前有許多材料都可以使用，如 ABS、尼龍、金屬…等。

當設計大致確定後，就可以改用塑膠材料或是更換成更高質感的加工方式，比如金屬切削或是以簡易型的模具來製作更高精度的樣品模型。再經過表面研磨、塗裝或印刷等步驟後，就可以製作出外觀接近實際產品的模型。不僅可以用在向客戶或公司高層提案，甚至拿去參展都非常適合。